KB033310

봉동 정(情)이 넘치는 따듯한 거리를 통해본

간판 개선사업 가이드 북

봉동 정(情)이 넘치는 따듯한 거리를 통해본
간판 개선사업 가이드 북

정희정 지음

미세움

출판 판매의 수익금은
한국의 공공디자인 '교육 및 디자인관련 도서출판'에 사용될 예정입니다.

책구성 길잡이

- 가독성을 위하여 글씨체를 크게 하였으며 메모할 수 있도록 여백을 두었습니다.

- 간판개선사업을 위한 지방자치단체, 용역사업자, MP[자문] 간의 역할분담에 의한 회의록과 E-mail 전화통화 내용을 바탕으로 구성된 원고로 인하여 부득이 문체구성은 '한다', '하였다'와 '합니다', '습니다'를 병행하였습니다.

• 독자의 이해를 돕기 위하여 책구성 길잡이로

STEP 1 지방자치단체 – 완주군 STEP 2 용역사업자 STEP 3 MP자문

페이지별 상단에 색채로 구분하여 업무진행과정과 MP[자문]의 코멘트를
알기 쉽도록 구성하였습니다.

• 간판개선사업 전체 대상지의 각각의 구간에도 색채를 적용

색채가이드를 통하여 이해를 돕도록 구성하였습니다.

프롤로그

시각매체인 옥외광고물에 있어서 간판과 사인은 도시와 지역의 표정이 되고 그 이미지는 오랜시간 기억되는 중요한 요소임을 이제는 모두가 공감하는 사실입니다.

끓는 물에 스파게티 면을 7분 정도 삶는다.
올리브유를 조금 두른 팬에 베이컨을 볶는다.
토마토소스와 익은 면, 월계수잎 2장, 바질 약간, 통후추 조금을 넣고 볶는다.
요리책에 먹음직스럽게 보이는 토마토 스파게티를 대형마트에서 판매하는 재료로 만드는 레시피입니다. 처음 보는 음식도 요리의 재료와 방법을 상세하게 가이드해주는 레시피만 있으면 못 만드는 메뉴는 없을 것입니다.

간판은 '예술'과 '디자인' 중에 어떤 쪽으로 분류해야 하는 것일까?...
간판은 '예술'이냐? '디자인'이냐? 라고 묻는다면 과거 우리의 어머니들께서 만들어주시던 음식의 손맛을 부정하려 든다고할지도 모를 일입니다. 경험을 통해 감으로 느낌으로 그 농도와 양을 조절하던 우리 조상들의 손맛을 말입

니다.

간판은 '예술'이다!

간판은 '디자인'이다!

간판은 '디자인이며 예술이다'!

시시콜콜 설명하지 않아도 '예술'과 '디자인'은 직감도 존재합니다. 그렇지만 '디자인'이 '예술'과 다른 점으로 디자인은 보편적으로 상대성 있는 클라이언트가 있고 요구에 의한 행위로 이루어진다는 점입니다. 다시 말하면 예술은 정량적 평가를 하기가 어렵습니다. 그러나 디자인은 정량적 평가와 정성적 평가를 동시에 할 수도 있습니다.

간판예술은 들어보지 못했지만 '간판디자인'은 우리사회에서 널리 통용되고 있습니다.

현대의 패러다임은 장르를 초월하고 융·복합되는데 굳이 예술과 디자인을 구분지으려는 의도와 글머리에 음식 메뉴의 레시피를 들고 나온 것은 '예술'은 '욕구'이고 '디자인'은 '요구'라는 필자의 주관적 해석에 독자들의 동조

를 구하기 위한 궁색한 변론일지도 모를 일입니다.

간판의 '레시피'를 만들자. 그것을 전문용어로 바꾸면 '메뉴얼화'된 '가이드라인' 입니다. '메뉴얼화'된 '가이드라인'이 있으면 현행법규와 법령 등 제도에서 벗어나지 않은 범위안에서 간판을 자유롭게 디자인할 수 있다는 이야기가 됩니다.

'간판'은 '디자인'이다!
'디자인'은 '계획'이다!

잘 계획한다면 우리의 가로환경은 분명 아름답게 바뀔 것이며 우수한 선행사례에 대한 학습효과를 통하여 비전문가 집단인 일반시민과 주민들도 간판을 폭넓게 이해하게 될 것입니다.

중앙정부와 전국의 지방자치단체가 가로환경개선을 위하여 간판정비사업에 노력을 기울이고 있습니다. 그러한 영향으로 우리의 가로환경은 과거 업소당 많게는 3~5개에 이르는 많은 간판과 불규칙한 비조형적 형태와 위압

적으로 크고 선정적인 문구, 그리고 원색의 색채를 극복하고 판형의 간판과 에너지 효율이 떨어졌던 간판이 건축물의 마감재를 배려한 질서정연하고 단정한 문자형과 환경에너지와 효율이 좋은 LED로 발전되어 온 것은 분명합니다. 그러나 그 동안 전국의 간판개선사업을 경험하고 목격한 다양한 목소리들은 과거의 간판이 그랬던 것처럼 또 다른 문제가 거론되고 있습니다. 첫번째가 천편일률적인 특징 없는 비슷비슷한 간판이며 두번째는 문자체로 그 크기가 작아 가독성이 현저히 떨어지며 세번째로 가로환경이 너무 어두워졌다는 것입니다.

가로환경이 어둡다는 것은 과거의 판형간판에는 수많은 형광등을 넣어 가로를 밝혔고 이제는 에너지와 빛 공해 등 환경문제가 대세이니 이해도 되고 설득할 수 있으나 이해할 수 없고 용납될 수 없는 것은 전문교육을 받은 디자이너가 넘치는 한국에서 한공장의 붕어빵틀에서 찍어낸 듯한 천편일률적인 간판을 생산하는 행위는 오늘날 디자인강국을 지향하는 한국의 위상과도 맞지 않습니다.

간판을 통제하는 국가차원에서의 컨트롤타워가 있어야 하며 간판을 통제하는 국가차원의 표준형 가이드라인이 마련되어야 합니다. 덧붙여 지역의 역사 · 문화 · 예술 · 인문 · 사회 등의 유형적 무형적 자원을 바탕으로 지역의 특색 있고 차별화된 자유로운 간판이 디자인되어야 합니다.

70억에 이르는 지구촌 사람들을 보더라도 가로세로 한 뼘에 불과한 사람의 얼굴이 다르듯이 간판은 일정한 법령과 법규 등의 제도를 그 기반으로 하여 자유롭고 다양한 표정이 연출되어야 합니다.

필자는 옥외광고센터 간판전문지원단의 MP[자문]의 한사람으로써 얼마 전 사업을 마친 완주군 봉동 '정(情)이 넘치는 따뜻한 거리' 간판개선사업을 통해 진행 과정과 결과의 경험을 나누고 싶었으며 순환보직제로 운영되는 한국 관료사회의 공공디자인 · 경관디자인 · 옥외광고물담당자 그리고 옥외광고 현업종사자와 이 분야를 공부하는 학생과 간판개선사업을 계획하고 있는 지방자치단체와 시민위원회 · 주민협의회 그리고 무엇보다도 일반 시민

과 주민들도 이 책을 통해 간판개선사업을 이해하는데 도움이 되었으면 합니다.

간판은 더 이상 가로환경에서 주인공이 되어서는 안됩니다.
주연이 아닌 조연으로 원색의 색채를 절재하여 자기를 낮추어 겸손하게 주변과 조화로우며 작은 목소리로 손짓하는 단정하고 정돈되어 재미있는 이야기들이 녹아있는 그래서 즐겁고 편안하고 시각적 폭력으로부터 안전한 가로환경을 만들어야 할 것입니다.

2014년 여름 정희정

간판개선사업 가이드북 출판에 앞서

옥외광고물[간판]에 있어 한국의 경우 지방자치단체별로 옥외광고물 가이드라인을 만들고 가로환경 개선을 위한 간판개선 사업을 실천하고 있으나 유사 지형과 지세 면적과 여러 구성요소가 비슷한 지방자치단체마저도 상호 교류와 소통이 원활치 않아 정보와 지식 등의 축척이 어려우며 행정과 행정간 행정과 정책 그리고 관(官)과 민(民)의 원활한 소통이 이루어지지 않는게 현실입니다.

옥외광고물 민원절차의 오류를 없애고 체계적이며 간소화 할 수 있는 방안을 모색하여야 할 것이며 가로환경 간판개선 사업을 시행한 지역을 대상으로 옥외광고물의 동향과 매체별 환경을 살펴보고 옥외광고물의 중요성과 수준 디자인개선 방향에 대하여 전문가집단과 비전문가 집단의 객관적 의견을 반영하고 통합적 관리 시스템을 구축하여 정확한 가이드라인을 적용함으로써 법규의 정확한 실천과 광고관련부서의 디자인과 간판의 안전도에 보다 체계적이며 효율적으로 관리할 수 있는 국가차원의 옥외광고물 표준 가이드라인의 수립도 요구됩니다. 이는 전국 지방자치단체의 유사·중복적인 간판사업들의 가이드라인 및 시범사업들을 아우르는 컨트롤 타워로써 중앙정부와 지방자치단

체의 예산을 절감하여 창조경제에 기여할 수 있으므로 국가차원의 옥외광고물 가이드라인에 대하여 연구가 시급하게 이루어져야 합니다. 또한 가로환경에서의 정보매체 특히나 현수막은 전 세계에 유례없이 무질서하게 가로에 가득합니다. 사인과 광고물들은 단순히 정보를 전달해줄 뿐만 아니라, 그 형태와 색채의 조화를 통해 그 나라 또는 도시의 문화 수준을 판가름하는 척도가 됩니다.

시민들에게 정보제공 역할을 하던 과거의 현수막은 무질서의 대명사였으며 점진적으로 개선되어 비교적 질서정연한 현수막게시대로 발전하였으나 아직도 현수막은 과대한 정보 그리고 자극적인 색채와 문구로 사람들에게 원하지 않는 정보의 일방적 제공으로 시각적 폭력에 노출되어 있으며 극도의 시각적 피로를 주고 있습니다. 현수막은 바람에 날려 주행 중인 차량을 덮칠 위험성이 있고 처짐과 펄럭임으로 소음을 발생시켜 쾌적하고 아름다운 도시경관을 저해하고 있는 요소임에는 변함이 없습니다. 이는 담장을 허물고 열린 도시공간의 소통을 실천하고 있는 시대적 요구에 부합되지 않는 정보매체로 가로의 요소

마다 넓은 판형의 현수막 게시대는 도시의 경관을 가로막고 있습니다.

옥외광고물[간판]은 도시의 이미지며 국격이 되는 중요한 문제임으로 중앙정부가 앞장서 국비와 지방비로 옥외광고물[간판]을 무상 지원하여 가로환경을 개선하게 되었습니다. 충분히 납득할 수 있는 일입니다. 그렇지만 무상 지원받은 간판은 내돈 주고 내가 만든 내 것이라는 소중함이 없다보니 그 만큼 관리 또한 부실하여 2차적인 안전사고가 발생되고 있는게 오늘날의 실태이기도 합니다. 그 근본을 고쳐 나가야 할 대안이 마련되어야 할 것입니다.

필자는 여러해 동안 월간지와 강의를 통해 줄곧 이러한 의견에 대하여 이야기하여 왔으며 학술진흥재단 등재지에 논문으로 옥외광고물 민원절차의 오류를 없애고 체계적이며 간소화 할 수 있는 방안을 모색하기 위하여 '국가 옥외광고물 표준 가이드라인 수립의 당위성에 관한연구[1]의 논문

1) 정희정 국가 옥외광고물 표준 가이드라인 수립의 당위성에 관한연구 한국디자인문화학회 Vo.19-No.3. 2013

2012년 9월부터 10월까지 현업종사자인 한국옥외광고협회 등록 회원 중 6,040명을 전문가집단으로 하여 조건충족 답변자 380명을 유효 표본으로 설정하고 비전문가집단은 간판개선사업 또는 시범사업의 실시 경험이 있거나 예정되어 있는 전국 15개 지역을 대상으로 지역별 각각 1,218명인 18,262명 중 조건충족 답변자 699명을 유효 표본으로 선정하여 연구 분석한 '국가 옥외광고물 표준 가이드라인 수립을 위한 기초자료 조사 연구'[2]

한국의 가로환경에서 정보게시판[현수막게시대]개선을 목적으로 서울시와 경기도를 중심으로 가로환경에서의 현수막게시대와 무질서한 불법현수막의 게시실태를 조사하고 전문가 집단과 비전문가 집단의 직접면접 설문조사를 실시한 후 비전문가집단 및 전문가집단간의 인식 차이를 살펴보기 위하여 교차 분석을 실시하였습니다. 연구결과 정보게시판[현수막게시대]에 대하여 선진국들의 정보매체방식을 연구하여 한국의 현수막게시대를 개선하고 효과적 활

2) 정희정 '국가 옥외광고물 표준 가이드라인 수립을 위한 기초자료 조사 연구' 한국디자인문화학회 Vo.19-No.4. 2014

용을 위한 시스템을 구축하여 보다 체계적이며 효과적으로 개선된 정보게시대에 대한 '가로환경에서의 정보게시판[현수막게시대]의 개선 필요성에 관한 연구'[3]

정보게시판 [현수막게시대]에 대하여 선진국들의 정보매체방식을 연구하고 한국의 현수막게시대를 개선하고 효과적 활용을 위한 시스템을 구축하여 보다 체계적이며 효과적으로 개선된 정보게시대가 요구되었던 '정보게시판(현수막게시대)개선을 위한 기초자료 조사연구'[4]

정보게시판 [현수막게시대]에 대하여 선진국들의 정보매체방식을 연구하여 한국의 현수막게시대를 개선하고 효과적 활용을 위한 시스템을 구축하여 보다 체계적이며 효과적으로 개선된 정보게시대의 요구에 대하여 이야기하며 정보게시판 [현수막게시대]를 개선하여 SNS[Social Networking Service]

3) 정희정 '가로환경에서의 정보게시판[현수막게시대]의 개선 필요성에 관한 연구' 한국기초조형학회 Vol.14.
4) 정희정 '정보게시판(현수막게시대)개선을 위한 기초자료 조사연구 한국기초조형학회' VOL.15,NO.1 2014

등 가로에서의 광고정보의 소통을 위한 자료제공 사이트운영과 온라인시스템 [Online System] 활용방안에 대하여 다양한 분야에서의 다각적인 후속 연구가 요구되는 결과를 도출했던 '정보게시판(현수막게시대)개선 및 온라인시스템 구축을 위한 기초자료 조사연구'[5] 등 꾸준히 옥외광고물의 개선 필요성에 대하여 이야기해 봤습니다.

개인의 간판에 대하여 국가가 무료로 개선해 주거나 지원한다는 사실을 시민들은 대부분 모르거나 부정적시각으로 바라보고 있습니다. 한국의 6대 광역시중 하나인 광주광역시 옥외광고물가이드라인 총괄계획가[MP]로 활동했을 때에도 관과 용역업체간의 소통부재와 의견충돌로 인하여 만족할 만한 결과에 이르지 못했습니다.

요약하여 살펴보면 옥외광고물의 가이드라인은 경관에 미치는 간판의 영향력을 인정하고 간판의 악영향을 개선하고자 재정한 것인데 이로 인해 디자인의 창의성을 말살하고 개성을 나타내지 못하는 정책이라고 규탄을 받기도 한다.

5) 정희정·윤종영 '정보게시판(현수막게시대)개선 및 온라인시스템 구축을 위한 기초자료 조사연구' 한국디자인문화학회 Vo.19-No.4, 2014

한국의 대표적인 사례로서 서울시 옥외광고물 가이드라인을 살펴보면 디자인 심의 지침서로서의 가이드라인으로 권장안의 성격을 지니고 있습니다. 자치구는 특성에 맞는 조례를 제정·운영하게 되어 있으며 간판의 최소화와 축소화의 정량적 방향을 기본으로 질서성과 가독성 그리고 조화성 위주의 정성적 방향을 기본 방향으로 하고 있으며 공간의 생활특성 및 문화적 특성 등 지역성격에 따라 중점권역과 일반권역 그리고 상업권역 과 보전권역 및 특화권역으로 나누어 각각 다른 규제 내용을 적용하고 있습니다.[6]

경기도 옥외광고물 가이드라인의 경우 서울시와는 다르게 옥외광고물 표시 가이드라인을 중점으로 다루고 있으며 증가하는 광고수요와 광고주들의 경쟁으로 무질서해진 옥외광고물을 가로환경과 조화롭게 조성하기 위한 목적으로 제정되어 있으며 이는 '특정구역' 으로 지정된 지역에 적용할 수 있는 가이드라인으로 옥상간판, 창문이용 광고 전면 금지, 판류형 간판 금지 등 서울

6) http://design.seoul.go.kr (2012.10.08)

시 보다 규제 정도가 강하게 운영되고 있습니다.[7]

지방자치단체별로 자체적 옥외광고물 가이드라인을 수립하고 거리환경 개선 사업으로 간판 정비 사업을 진행하고 있으며 2012년 12월에는 국토교통부에서 옥외광고물 가이드라인을 수립하여 도시경관 개선을 위한 지침서로 활용하고자 하였으며 뒤이어 2013년 7월에는 안전행정부에서 옥외광고법 개정을 추진한다고 발표했습니다.

또한 국토교통부는 2013년 9월 옥외광고물 등 관리법에서 정한 간판표시계획서 및 옥외광고물 허가·신고절차와 건축법에서 정한 간판설치계획에 대한 상호 연계성이 모호하여 민원인 및 일선 기초단체의 혼란 등의 개선을 위하여 건축물과 일체화된 간판관리를 통해 경관훼손을 방지하며 건축물 형태 및 특성을 고려한 간판설치계획의 세부 작성 방법 및 검토 기준 마련과 '옥외광고물 등 관리법'의 협업 방안을 제시하고 간판설치계획 작성을 위한 가이드라인을 마련하고자 용역을 공모 중이지만 이는 중앙부처의 업무혼선과 유사 중

7) 경기도 "옥외광고물 표시가이드라인", 2008

첩된 업무로 시간과 비용이 낭비될 수 있으며 안전행정부와 국토교통부 사이에서 지방자치단체의 옥외광고물 관련부서와 옥외광고업의 현업종사자의 혼란이 우려됩니다.

여러 상황들을 종합해 볼 때 중앙 부처들은 다양한 관점에서 유사 또는 관련부처와 소통하여 국가차원에서의 옥외광고물 가이드라인의 수립이 시급히 이루어져 아름답고 안전한 가로환경이 정착되도록 노력해야 할 것입니다.

간판 개선사업 시공후 완주 봉동읍 이미지

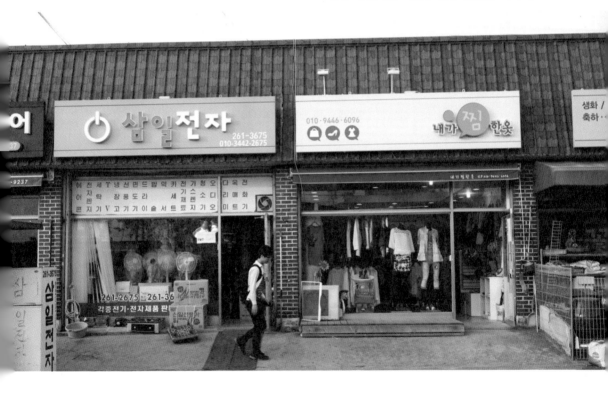

간판개선 시범사업

한국지방재정공제회 한국옥외광고센터에서는 낡고 화려하고 큰 간판을 지역 특성에 맞게 '간판개선 시범사업'을 추진하여 간판문화 선진화 및 확산을 유도하고 지역의 역사적·문화적 자원을 활용하고 공공디자인을 적용하여 상징성을 부각할 수 있도록 특화거리를 조성한다는 계획하에 2013년 시범사업 선정 지방자치단체는 5개권역 26개소에 이르는[신규18, 계속8]간판개선사업을 추진하였습니다.

2013 간판개선 시범사업 계획을 통보하고 신청한 지방자치단체에 대하여 안전행정부와 옥외광고센터에서 정비효과가 큰 중심도로변과 유동인구가 많은 다중 밀집지역 그리고 주요관광지 중심권역 등 주민들의 이용이 많은 지역과 간판개선 시범사업을 위한 본예산 편성지역 등의 다양한 선정기준을 토대로 2차에 걸쳐 엄격한 심사를 실시하여 사업대상지을 선정하였습니다.

2013년 5월 20일 완주군이 신청인으로 완주군 지역개발과 이도일 주무관이 담당하여 사업명을 봉동 '정(情)이 넘치는 따뜻한 거리' 간판개선사업으로 공간적 범위로 완주군 봉동읍 장기리 새마을금고에서 보건지소 등 960m에 대

하여 일부예산을 확보하고 한국지방재정공제회에 간판전문 지원단[MP]신청을 하였습니다.

완주군 봉동읍은 도시와 농촌이 혼재되어 있는 읍 소재지로 인근 신도시(공단) 개발로 인한 지역상권 쇠퇴가 우려되어 도시경관 정비를 통한 '침체된 지역경제 활성화'에 기여하고 시업공간 육성을 통한 인근지역 '선도적 간판문화 확산'을 위한 기대효과를 기대하며 '정(情)이 넘치는 따뜻한 거리'란 디자인 컨셉을 공모를 통하여 간판디자인에 반영하고자 하였으며 동시에 한전 지중화등 봉동 소재지 정비사업과 병행 추진하고자 하였습니다.[8]

8) 한국지방재정공제회 옥회광고센터 간판전문지원단 [MP] 운영자료

목차

간판개선사업
MP자문 목차

페이지상단의 STEP 3 MP자문 표시와 파란색 글씨는
MP의 자문내용을 기록한것입니다.

제1장

배경 및 목적

사업명

·완주군 봉동 「정이 넘치는 따뜻한 거리」 간판 개선 사업

사업위치

·전라북도 봉동읍 장기리 일원 (L=960M), 132개 업소

사업내용

·업소별 간판 수 제한, 1업소 1개(가로형) 간판 원칙 : 불법 간판 정비

·건물 및 업소 환경에 어울리는 간판 디자인 개발 및 실시설계

·최신 공법에 의한 야간 경관 조명

·간판의 제작·설치 및 사후관리 방안 강구

·건물 전면부 마감 : 건물수선, 외벽청소, 전선정리

·사업추진 행정업무지원(업주 및 건물주 동의서 징구, 설치간판 허가·신고대
 행 등)

○ 사업목적

가로환경개선	지역의 상징성을 대표하는 디자인을 통해 쾌적한 가로경관 조성
지역활성화	봉동소재지 종합정비사업과 연계하여 도시경관 개선 및 경쟁력 강화

사업방향-정(精)이 넘치는 따뜻한 거리

완주 봉동읍 정(精)이 넘치는 따뜻한 거리의 사업방향은 현 간판사업의 가장 문제점으로 대두되고 있는 천편일률적인 간판, 그리고 크기가 너무 작으며 지역의 상징성이 없는 간판을 지양하고 각 개별 점포마다 차별성을 두고 지역의 상징성을 극대화 하는 것에 목적을 두었다. 간판개선사업에 있어 지속가능한 간판을 제작하고 친환경적인 경관조성을 통해 특성화거리의 조성을 사업의 목적으로 한다.

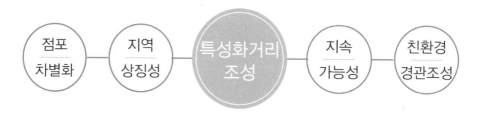

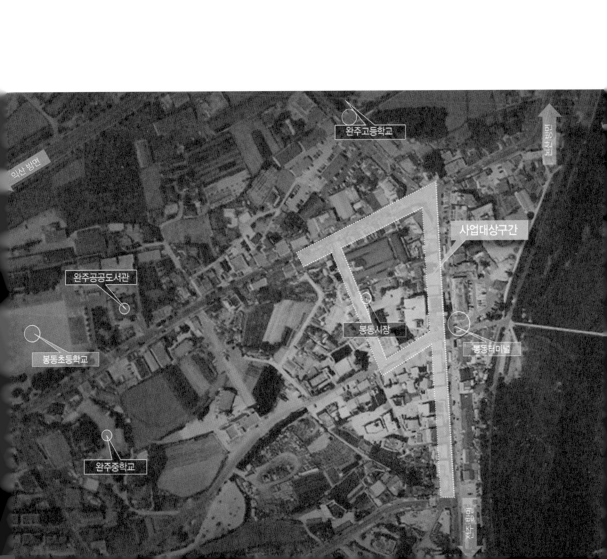

완주고등학교

익산 방면

전주 방면

사업대상구간

완주공공도서관

봉동시장

봉동초등학교

봉동터미널

완주중학교

용진 방면

대상지 현황 분석

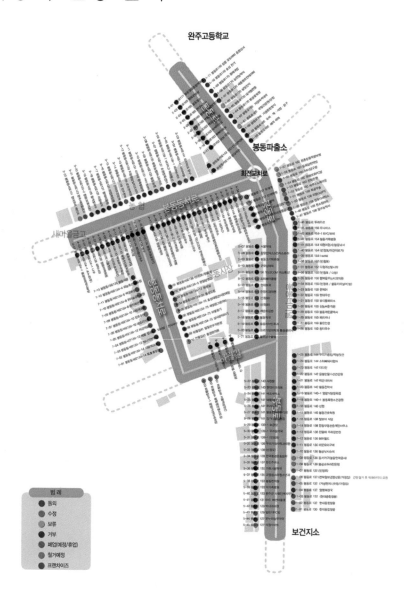

특색있는 디자인, 도시브랜드를 향상시키는
특성화거리 조성과 대상지 주변의 상권 활성화 필요

○ 대상지 현황

접근성

· 대상지 내 봉동시외버스터미널 위치
· 산업단지, 주택단지와 인접하여 인구 유동량이 높음
· 대상구간 내 총 6개 정류소, 20개 버스노선 경유

상 권

· 봉동시장은 5일, 10일마다 5일장으로 운영되는 시장으로 아케이드 내부는 장날에 주로 이용되고 있음
· 평시 인근 거주민, 터미널 이용객 이외의 이용자가 적음

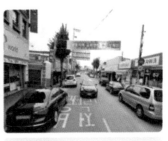

색채 이미지

· 밝은 이미지의 저채도, 고명도 색채가 대부분이나, 타일과 콘크리트 위 도장이 노후하여 낡은 이미지를 보임
· 단층 건물에 설치된 어지러운 인상의 고채도 대형 간판

○ 개선 주안점

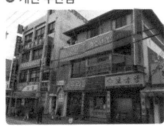

① 과대간판과 보조 사인 난립

표기면적을 초과한 간판 설치와 유리창을 활용한 보조사인, 현수막 설치로 정보를 과다 제공하여 시각적 혼란 야기

② 업소간 구분의 모호성

개별 업소의 편익에 중점을 둔 과다한 간판 수량, 무질서한 간판 배치로 전체적인 형태 및 색상의 부조화 발생

③ 입면 손상부 보수 미흡

연식이 오래된 건축물 입면 손상부의 보수가 미봉책 수준으로 통일성 없이 이루어져 지저분한 인상이 강함

사업수행체계

완주의 정체성을 반영할 수 있는 문화요소 추출

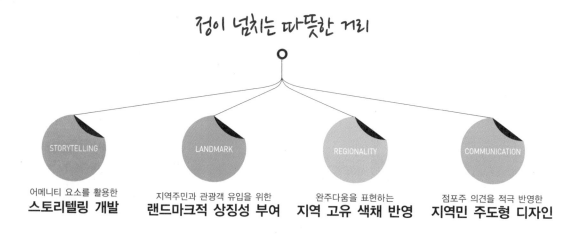

정이 넘치는 따뜻한 거리

STORYTELLING

LANDMARK

REGIONALITY

COMMUNICATION

어메니티 요소를 활용한
스토리텔링 개발

지역주민과 관광객 유입을 위한
랜드마크적 상징성 부여

완주다움을 표현하는
지역 고유 색채 반영

점포주 의견을 적극 반영한
지역민 주도형 디자인

사업 경과 - 봉동읍 간판개선사업

8월 9월 10월 11월 12월

교육 / 전수조사 디자인 실시설계

8/26: 1차 주민설명회
· 우수간판 사례 및 간판개선사업 설명
· 사업 방향, 진행 상황 보고

설문 조사
· 사업 이해도 관련 기초 조사
· 디자인 선호도 조사

전수 조사
· 대상지 내 업소현황 파악
· 실측 / 건축물 유지 상태 및 노후도 조사

9/12~9/15: 개별업소 설문조사 진행
· 1차 설문 전수 조사 진행
· 디자인 방향 설문

9/16~10/4: 업소별 디자인 실시설계
· 설문조사 분석 결과에 따른 업소별 디자인
· 건물 노후 손상부 보수 방안 협의

10/2: 2차 주민설명회
· 디자인 방향 공유
· 진행 상황 및 동의 절차 공지

11/10~11/15: 자부담비율 변경
· 확정 디자인 기준 금액으로 계약서 작성
· 추진협의회(군청) / 시공업체 / 점포주 날인

11/10~12/3: 디자인 / 철거 동의서
· 점포주 및 건물주 디자인 동의서 작성
· 기존 간판 철거동의서 작성

12/3: 1차 설계도서 제출
· 구간 내 155개소 1차 설계안 제출

12월 1월 2월 3월 4월

디자인 동의 및 시공 시공 및 정산

12/3~: 개별업소 디자인 동의
· 설문조사 분석 결과에 따른 업소별 디자인
· 건물 노후 손상부 보수 방안 협의

12/3~: 동의 완료 업소 시공 계약
· 디자인 동의안을 바탕으로 시공 계약
· 자부담금 납부 요청

12/24: 1차 용역기간 연장
· 일기상황 / 주민 동의 저조에 따른 용역기간 연장
· ~2/21(60일) 연장

1/16: 1차 기성 청구
· 자부담금 입금 완료분 1차 청구
· 총 금액 중 디자인비 우선 청구

1/28: 1차 실정보고
· 민원에 의하여 설계 변경된 업소 보고
· 보조조명 변경내용 보고

2/12: 2차 기성 청구
· 자부담금 입금 완료분 2차 청구

2/12: 2차 실정보고
· 주민동의 저조에 따른 용역기간 연장
· ~4/25 (63일) 연장

3/20: 구간 확정
· 자부담금 입금 완료분 2차 청구

3/22: 121개 시공 완료
· 총 132업소 중 28개

책 구성 길잡이

STEP 1	지방자치단체 – 완주군
STEP 2	용역사업자
STEP 3	MP자문

지방자치단체 – 완주군

시민과의 소통

용역사업사자

사업의 수행

옥외광고센터
간판전문지원단
MP 자문

페이지 상단의 MP자문 표시와 파란색 글씨는 MP의 자문내용을 기록한 것입니다.

사업 수행체계의 내용에서
MP(Master Planner)의 역할은

중앙정부와 지방자치단체 기타 기관에서 발주하는 과업의 계획과 실행에 있어 과거 선행연구자료 또는 결과물을 무분별하게 인용 또는 표절하여 유사하고 천편일률적인 짜깁기식 계획으로 인한 여러 가지 부정적 영향을 최소화 하고 과업계획을 일관성 있게 진행하기 위하여 도시계획, 환경, 교통, 디자인 등 각 분야의 전문가를 영입하여 개발의 기본구상, 계획, 설계 및 디자인, 시공에 이르기까지 전 과정에 참여하게 하는 것으로써 MP제도 운영의 가장 큰 장점은 기본컨셉에서 벗어나지 않게 디자인하면서 주무관청과 용역사업자 시민들과의 의견조율도 원활히 이루어질 수 있다는데 있습니다.

유사한 용어의 PM(Project Management)은 프로젝트 전체를 진행하는 것으로 한국에서는 일부 시행이라고 부르기도 하며 일반적으로 회사의 개념으로 건설 사업에서 주로 사용하며 사업대상지인 토지에서부터 설계와 시공사

선정 또한 자금마련과 분양에 이르는 전체적인 프로젝트를 관리하는 것으로 중앙정부나 지방자치단체 또는 기관에서 운영하는 과업에서는 MP라는 용어가 설득력이 있으며 이를 통용하기에 이르렀습니다. 불과 몇 년 전까지만 해도 이 용어가 알려지지 않아 타 지방자치단체의 사례 또는 근거가 없어 적용하는 데 어려움이 많았으나 다양한 분야의 융복합적 전문성이 요구되는 디자인관련 프로젝트에 있어서 그 중요성과 필요성을 알게 되면서 중앙부처에서부터 전문가를 투입하여 과업을 추진하는 MP제도를 도입하여 실천하고 있습니다.

한국지방재정공제회 옥외광고센타 간판개선부는 이러한 MP지원을 적극 활용하여 사업초기단계부터 지역의 특성 및 가로경관 등을 고려하여 효율적 사업 추진 방향을 설정하고 간판의 색채와 서체, 크기와 조명 나아가 간판의 재료에까지 검토 및 개선 보완사항을 자문하며 간판디자인 계획안을 수정 검토 보완의 과정을 거쳐 사업자의 인식을 개선하고 디자인 수행능력을 향상시키며 나아가 주민의식의 개선을 위하여 주민교육 및 사후관리에 이르기까지의 자문을 MP의 역할로 하고 있습니다.

자문 MP Tip

간판개선사업의 원칙

간판개선사업에 앞서 몇 가지의 원칙을 권고하고자 합니다.

첫째, 업소당 간판을 최소화 하여야 합니다. 작은 크기의 돌출간판도 과감하게 덜어내야 할 것이며 둘째, 과거 다양한 색상과 많은 글로 이루어진 창문형 광고는 철거해야 할 것입니다. 창문형 광고는 점진적으로 세계의 선진도시에서 볼 수 있는 재미있는 창문형 광고로 발전될 것이며 이후 우리가 다시 연구해야 할 과제입니다. 셋째, 주변 또는 건물과 조화로운 형태와 색채를 사용해야 하며 넷째, 지역의 특화된 콘셉트가 없다면 자극적인 원색과 진출 색을 지양해야 합니다.

다섯째, 간판의 형태와 크기 등은 지방자치단체의 조례에 준하며 가이드라인의 범위 내에서 가능하게 하며 간판이 차지하는 면적과 크기를 작게 하여야 합니다. 여섯째, 견고하게 제작 시공하며 수시로 관리하고 정비하여 지방자치단체와 사업자 업주들이 서로 협조하여 안전에 심혈을 기울어야 할 것입니다. 일곱 번째로 업소의 특성에 따라 조명용과 비조명용으로 분류하여 에너지 절감에도 노력해야 할 것입니다.

여덟 번째로는 자극적인 조명 사용을 절제하고 판형과 바형의 간판하단에 저지향성 LED를 매입하여 업소의 윈도우와 출입구를 밝히고 동시에 보행도로의 방범등과 가로등역할을 병행하는 사례 또한 권장합니다. 이때 매입 LED의 마감 면을 세심하게 설계하고 시공하여야 합니다. 아홉 번째로, 문자를 최소화하고 그래픽과 심벌 또는 픽토그램 등의 도식화된 간판을 권장합니다. 마지막 열 번째로는 무엇보다 지방자치단체의 담당공무원과 간판사업자 그리고 업주와 나아가 시민과 주민들의 의식과 수준이 향상되어 가로환경에서의 시각적 장애요소들을 제거하고 보행자를 배려하는 노력이 이루어졌을 때 간판개선사업은 성공적으로 이루어질 것이며 우리의 가로환경은 아름다워질 것입니다.

간판개선사업 디자인프로세스에 관한 Tip

간판개선사업은 디자인과 제작시공으로 크게 나누고 있으나 하나의 몸통으로 보아야 합니다. 어떠한 경우에서도 상호 지속적인 협력관계를 통해서만 가능한 일입니다. 초기 디자인설계는 대상지의 건축물과 현장여건을 정확히 숙지

하고 분석한 후 제작시공을 고려하여 실질적인 설계가 이루어져야 하며 제작시공에 있어서도 초기 시민의견을 경청하고 수렴 반영하여 디자인된 초기 콘셉트에 준하여 제작 시공함을 원칙으로 하여야 합니다.

디자인과 제작시공은 따로 분류하여 생각하여서는 안 되며 유기적으로 소통하며 반복되는 피드백을 통해서 완성에 이를 수 있는 매우 체계적이고 기술적 요구가 필요한 과제입니다.

간판개선사업 진행과정의 이해를 돕기 위하여 참여단계별로 범례를 들어 표시하였습니다. 유의할 점으로 지방자치단체에서 간판개선사업을 발주하는 방식은 크게 두 가지로 디자인과 제작시공을 합한 일괄발주와 디자인과 제작시공을 따로 하는 분리발주방식이 있는데 편의상 일괄발주 방식을 기준으로 하였습니다.

간판개선사업 단계

디자인 설계

● 민 ● 사업자 ● 관 ● MP

1단계

자연, 인문, 사회, 역사, 지리, 예술, 문화 등 유·무형적 자원에
이르기까지 대상지에 대한 현장조사와 문헌조사 해당지방자치단
체의 경관법과 옥외광고물가이드라인에 준하는 법규와 범령 등
의 제도에 이르는 철저한 현황조사가 이루어져야 합니다.

2단계

사업대상자 선정 후 사업초기에 제1차 주민공청회를 통하여 간
판개선사업 시민위원회 또는 주민협의회간 회의를 통하여 지역
의 정주민에 대한 목소리를 경청하고 의견을 조율하여야 하며 2
단계에서도 사업에 대한 담당주무관의 사업개요와 그동안 진행
과정을 설명하고 시공사의 진행방향과 진행되어야 할 과정을 설
명하는게 좋습니다.
이때 시민과 주민의 간판개선사업에 대한 이해를 돕고 의식수준
향상을 위하여 간판전문가들이나 MP가 교육과 특강을 실시하면
효과는 더욱 좋습니다.

디자인 설계

3단계

주민공청회와 간판개선사업 시민위원회, 주민협의회의 의견을 반영하여 재차 현장조사를 실시하여 세밀하고 정교한 현황분석을 하여야 합니다.

4단계

아이디어를 도출하고 콘셉트방향을 모색하는 단계로 스토리텔링을 통한 다양한 디자인 과정이 진행됩니다.

5단계

간판개선사업의 태동단계에서부터 있었던 광범위하고 다양한 의견을 반영하여 고민하고 연구한 디자인 콘셉트 제시단계로 5단계에서는 간판개선사업을 위한 색채를 포함한 간판가이드라인이 구축되어야 합니다.

디자인 설계

6단계

사업대상자 선정 후 이루어지는 제2차 주민공청회를 실시하며 간판개선사업 시민위원회 또는 주민협의회에 콘셉크를 설명하고 간판개선사업 대상구간에 대한 전체적인 방향을 설정하는 단계 입니다. 전 단계가 다 그러하지만 특히나 MP의 역할이 매우 중요한 단계입니다.

7단계

주민공청회와 간판개선사업 시민위원회, 주민협의회의 의견을 반영하여 콘셉트와 방향을 재정비하여야 합니다. 이때도 MP의 역할이 매우 중요합니다.

8단계

수정된 디자인을 제안하는 단계로 반복된 요구와 피드백이 많이 이루어지는 복잡한 과정이 이루어질 수도 있습니다.

디자인 설계

9단계

디자인동의를 받는 단계로 업소를 일일이 방문하여 기존간판의 철거와 자기부담에 관한 내역 및 일위대가를 작성하여 설명하고 제반 서류 및 디자인동의가 이루어지는 단계입니다.
수정된 디자인을 제안하고 반복된 요구와 피드백이 많이 이루어지는 복잡한 과정이 이루어집니다.

제작 및 시공

10단계

구조물을 제작합니다.

11단계

채널을 제작합니다.

제작 및 시공

12단계
대상건축물 세척 및 보수단계입니다.

13단계
구조물을 조립합니다.

14단계
간판을 부착하고 전기공사가 이루어지는 단계입니다.

15단계
검수 및 현장정리 단계입니다.

공통과정

16단계
전단계의 주간 월간 진행 보고서 및 기설치 과정을 기록하고 주무부서에 제출합니다.

17단계
설치 완료보고 단계입니다.

18단계
유지관리 및 보수 계획서를 제출합니다.

19단계
성과분석

20단계
사업종료

자문MP

봉동 정[情]이 넘치는 깨끗한 거리를 통해본 간판개선사업

자문회의는 회의내용이 기록된 오프라인으로 7회
온라인으로 4회를 실시하였으며 E-mail과 급한 시점에는 전화로 수시로 이
루어진 자문의 내용을 소개합니다.

제1차 자문 2013.07.17

제안 장점

1. 기존에 제시한 디자인 안은 판류형 간판 적용으로 저층부 건축군의 보수문제에 대하여 고민한 흔적이 보여집니다.

[1] 단층 연와조와 슬레이트 지붕 등의 건물일 경우, 특히 간판개선사업 시 기존 간판 철거 후 채널문자형 간판이 적용되려면 지붕 개·보수 작업 등으로 인하여 직접공사비보다 간접공사비가 발생되며 견실하게 시공하지 못할 경우 자연재해로 인한 안전 문제가 발생할 수 있습니다. 이에 철저한 시공방법을 모색하여 안전디자인에 각별히 신경써야 합니다.

[2] 완주군은 인구 86,766명(2011 현재)이 거주하는 소도시이며, 이러한 소도시의 경우 건축컨디션이 취약한 5층 이하의 저층부 건축물이 80%~90% 이상이며 전체적으로 노후화된 상태로 간판개선을 위하여 기존 간판을 철거할 경우 연와조나 슬레이트 등 한국의 전반적인 가옥구조인 단층건물군들의 문제점들이 많이 뒤따르는 상황으로 이에 대한 디자인안으로 기존의 발광형 파나플렉스 소재의 간판을 철거 후 판형 등으로 파사드를 형성하여 문자형 간판 또는 이와 유사 또는 그래픽방법으로 간판디자인을 제안한 점은 장점으로 보아짐. 우려할 점은 일괄적이며 반복적인 방법을 사용하지 않도록 주의가 요구되어 집니다.

2. 스토리텔링을 중심으로 구성된 컨셉 방향이 짜임새 있고 사업대상 지역만의 차별화된 독특한 요소가 엿보이나 실시설계시 수정 보완할 여지가

다분합니다.

완주가 지닌 문화요소를 컨셉으로 활용한 점이 매우 우수하며 단조로울 수 있는 간판개선사업에 스토리텔링을 부여하여 테마거리 조성 및 추후 장소브랜딩 연계에 기조가 될 수 있는 기본 틀을 구축함이 우수하다고 보아집니다.

보완사항

1. 타 지자체에 비하여 주민부담금 비율이 높아 구체적이고 철저하게 준비된 사업실천계획과 주민동의안이 요구됩니다.

[1] 지역의 정서와 지역민의 이해를 구할 수 있는 덕망 있는 모니터요원을 구성하여 사업시행자인 지역 업체와의 협조를 통해 원만한 주민협의를 이끌어낼 수 있는 디테일하고 실현성 있는 사업방법과 디자인 안이 요구됩니다.
[2] 간판개선 사업전 주민공청회를 통하여 간판개선사업의 이해와 개요 국내와 국외의 간판선진사례에 대하여 교육이 이루어져야 할 것입니다. 공청회 개최전 징구동의 및 간판개선사업 및 디자인에 관련된 객관적인 자료의 DB구축을 위하여 전문가 집단의 심층면접설문을 통해 징구동의와 디자인동의안의 문항을 개발하고 비전문가집단(완주군 해당사업대상자)에 대한 설문조사 실천의 구체적 프로세스를 구축하여야 합니다.

2. 간판 디자인의 획일성을 개선할 다양한 재료, 기호학적 심볼 등의 표현방식을 적극 활용할 수 있어야 합니다.

[1] 배경판과 간판 패턴을 가이드라인과 규격 지정 후 다양하게 변형할 수 있

58

도록 디자인하여 간판개선 시 주민협의 쟁점 중 하나인 천편일률적이고 획일화에서 탈피할 디자인방법을 모색해야 합니다.

[2] 주변색채 분석을 통해 추출한 풍토색 기반의 색채팔레트를 마련하여 색상 적용에 있어 화려한 색채를 지양하고 주변 환경과 어울리는 저채도 중성색의 색채 계획이 반영되었으면 합니다.

[3] 형이상학적이고 추상적 디자인이 아닌, 지역민들이 쉽게 인지할 수 있는 기호, 픽토그램, 이디어그램을 적극적으로 활용하여 디자인되어야 합니다.

[4] 현재 적용된 판형전면간판에 돌출면을 형성하여 측면의 즉, 돌출간판까지의 역할을 할 수 있도록 하였으며 기호 활용부분은 좋으나 실제 이용자의 시야에서 인식되지 않은 비현실적인 디자인이 적용되어 있습니다. 개선이 요구됩니다.

3. 야간경관계획안에 대한 의견입니다.

[1] 기존 간판개선사업이후 전반적인 주민 불만사항 중 하나인 조도 확보의 문제가 고려되어야 합니다.

[2] 간판 하단에 저지향성 LED 조명 배치로 보행면과 업소 입면을 비추는 야간조명을 적용하여 주민이 요구하는 밝은 야간경관과 지자체에서 추구하는 거리개선이 함께 이루어질 수 있도록 하는 방안을 제안합니다.

[3] 조명이 중첩되면 색상 표현이 어려워지므로, 중첩되지 않는 조명 계획 필요합니다.

기타사항

1. 큰 틀에서의 가이드라인을 부여하고 지역민의 의견을 최대한 수렴하여

자율성을 주는 방향의 디자인이 요구됩니다.

[1] 주민부담비용이 큰만큼 주민의 의견이 적용되지 않으면 원활한 사업 수행이 어려우면 추후 민원문제가 발생할 여지가 많습니다.

2. 투광기 사용을 지양함을 권고합니다.

[1] 전체적인 디자인 균형이 무너지며 에너지 효율, 빛의 혼합 등의 문제가 발생됩니다.

3. 재료 및 색채 사용의 다양성

[1] 친환경적이고 유지보수가 용이한 재료 사용과 풍토색 기반의 색채를 바탕으로 다양하고 조화로운 디자인이 이루어져야 할 것입니다.

MP 정희정

완주 봉동 정이 넘치는 따듯한 거리 간판개선사업 자문회의 스케치

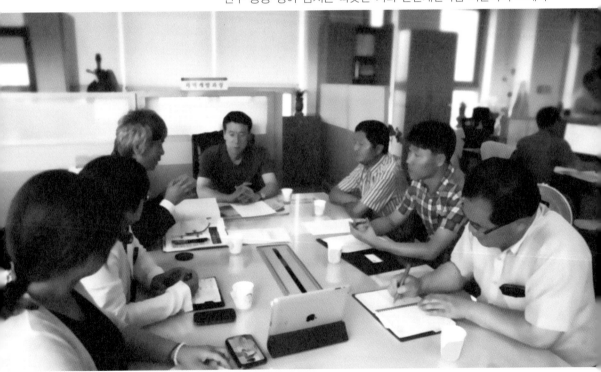

제2차 자문 2013.08.05

사업계획

1. 관련 법령 및 조례분석에 대한 면밀한 검토와 분석이 요구됩니다.

[1] 옥외광고물 종합발전전략 [안전행정부2013] : 50년 만에 재정립 예정. 현재 추진 중에 있습니다.

[2] 경관조례 개정[2012.10]대통령령에 개정된 사항이 몇몇 있을 수 있으니 법령과 법규를 우선적으로 분석 검토하셔서 디자인을 시작하여야 합니다. 특히 조례에 대한 부분을 정확이 파악하셔야 할 것입니다.

[3] 완주군 광고물 담당주무관과 간판개선사업 시행사는 필수적으로 법령과 법규검토 바랍니다. 시·군·구 – 시·도 변경 법령 확인 필수 [옥외광고물 등 관리법 / 옥외광고 가이드와 상충되는 법안 있을 수 있음]

2. 간판개선사업의 목적을 정확히 파악해야 합니다.

[1] 환경개선 : 1차적인 이유.

[2] 사업 대상지 특이성 : 주민부담금 비율이 있습니다. 추후 주민주도형 간판개선사업의 진행방향을 제시할 수 있는 선도적인 사업으로 단점이기도 하지만 선행사례로 전국 지방자치단체의 롤모델이 될 수 있는 장점이 될 수도 있습니다.

[3] 정책상 제2의 새마을운동으로 볼 수 있으며 추가지원이 가능한 역사적 시점이 될 수도 있습니다.

(장점) 성공 여부에 따라 해당 지자체에 대한 전폭적인 정부 지원 가능

(단점) 주민 부담금에 대한 주민 반발

3. 뉴거버넌스의 패러다임이 적용되어야 합니다.

[1] 지자체의 의지와 용역사업자 역할이 크게 작용됩니다.
[2] 해당 대상지의 점포주에 대한 사업의 이해와 역할에 대한 교육이 필요합니다.
교육 시점 – 1차교육(1시간 내외)–2차 조사 및 시민참여–3차토론
[3] 동의서 징구 및 디자인안 제시를 통하여 주민 협의 도출
[4] 지자체 선행 설문자료 및 동의 관련 보고서 제작 자료
[5] 동의 시점에서 시일이 지남에 따라 주민부담금에 따른 주민 반발 예상됩니다.

4. 기본 방향

[1] 추후사업범위를 고려한 상위계획을 검토하고 준비해야 합니다.
[2] 정책부서의 예산을 살펴 부분대상지가 아닌 광역적인 개발 비전을 제시할 필요가 있습니다.
[3] 민·관·학의 협력으로 우수한 사업성과를 창출하였으면 합니다.
[4] 역할 분담
행정 : 다수가 아닌 소수 주민의 의견까지 수렴하고 의견을 중재하셔야 합니다.
민간 : 업체의 이익보다는 공익을 우선으로 한 사업 진행을 목표로 할 것을 제안합니다.
연구 : 추후 간판개선사업 진행 방향 탐색을 위한 선행 연구자료를 수집하여야 합니다.
[5] 스토리텔링과 컨셉을 통한 체계적인 디자인 계획안을 제시하여야 합니다.

제안사항

1. 완주군 종합개발계획 제안

[1] 추후 간판정비사업을 넘어 종합개발계획 재정립을 위한 완주군 중심의 국제규모의 포럼 개최가능성도 염두해 두면 좋을 듯합니다.

[2] 완주군 공공디자인 가이드라인 수립을 통해, 공공·경관·색채·마을디자인 탐사·마을디자인 클리닉 등 다각적인 발전 계획안 마련해 나가야 할 것입니다.

2. 태양열 집광판 설치를 통한 에너지 절감 및 특허 등록의 가능성도 열어 두어야 합니다.

[1] LED 조명 전력원을 보조할 수 있는 태양열 집광판 설치를 제안합니다[군과 협의]

[2] 에너지 절감 및 친환경 디자인 시범사례 특허 등록을 통한 가시적 사업성과를 확보할 수도 있습니다.

3. 매년 개최되는 KOSIGN 전람회와 한국옥외광고대상 기설치 광고물에 출품하여 좋은 결과를 얻을 수 있었으면 합니다.

[1] 우선 동의한 업소 순으로 시공을 하여 기간단축으로 11월 이전 완공 후 홍보방안 제시하였으면 합니다.

실행방안

1. 기본계획

[1] 전반적인 세부실행 일정 공유하여야 합니다.

[2] 교육 및 공청회 일정 공유하여야 합니다.

[3] 간판노후연도, 보수방안, 간판사업 범위 등이 보완된 전수조사 체크리스트를 작성하여야 합니다.

[4] 징구동의, 디자인 동의 양식 확정지어 혼란이 없도록 하여야 합니다.

[5] 스카이라인 및 현황 분석을 위한 주·야간 파노라마 촬영 후 체크리스트에 따른 설치 요소 분류 및 표시를 하셔야 합니다.

[6] 도로경계선과 건축경계선의 형태 파악을 위한 지적도 [완주군청 협조요청]를 준비하여 분석해야 합니다.

[7] 교육계획안에 따른 교육 일정 및 설문 문항을 개발하고 작성하여야 합니다.

[8] 사업완료 후 성과 분석에 대한 계획도 설정해 두시면 좋을 것입니다.

2. 교육계획 [공청회, 교육]

주민 참여도를 고려하여 토요일 저녁시간대에 진행예정

큰 간판, 화려한 간판, 돌출된 간판지양에 대한 순차적 의식개선 교육

자부담 금에 대한 징구계획을 확립하여 점포주들의 이해도 향상

[1] 1차 교육 (8/24 토 예정)

 [가] 도시계획에 간판개선사업 내용을 포함시켜 1시간 정도 진행

 [나] 사업설명 20분(주무관) / 사업 교육 50분(MP) / 사업의 이해도를 높이는 설문조사 진행

 [다] 간판사업의 중요사안을 5항목으로 세분화하여 설문조사 / 업소명, 인적사항 작성 유도

[2] 2차 교육 (9월 10일 또는 9월 7일(토)예정)

 [가] 국내외 간판 선행사례 교육 / 디자인타입에 대한 설문조사

 [나] 획일적인 디자인은 지양하되, 3가지 항목의 디자인타입 및 가이드라인을 제시하여, 주민이 선호하는 타입 설정

[3] 3차 교육

　　1,2차 교육 불참자를 대상으로 맨투맨 교육

[4] 디자인 동의서 징구 : 설문 결과를 바탕으로 디자인 동의서를 준비하셔야
합니다.

[5] 사업대상지 지적도를 바탕으로 건축선 후퇴 정도에 따른 지주간판 설치
계획 여부에 대하여 논의하고 이에 대한 해석이 요구됩니다.

[설치 규격 및 기준 가이드라인 정립] 반대 입장의 주민을 긍정적인 입장으로
돌리기 위한 방법을 잘 연구하셔야 할 것입니다.

[6] 소형 돌출간판 설치 가능성에 대한 여지를 두며, 형태적 제약이 아닌 공간
및 규격 제한을 통해 디자인의 다양성을 확보해야 합니다.

3. 논의사항

완주군 간판 조례 제정 필요성 – 현재 대상지에 대한 특별조례 지정 예정
획일적인 디자인 지양. 규격 및 공간/타입 제한을 통해 다양성 확보
조명 적용의 자율성 부여 – 박스 매입형 투광기 설치 가능. 저지향성 조명 등
보조조명 설치를 통한 가로 조도 확보.
주민부담금 징구
대상건축물 상황분석

4. 기타자문

완주군 경관계획을 검토해본 바 다음과 같이 자문합니다.
완주군 경관계획 제5장 경관디자인요소를 검토한 바
[1] 경관색채계획에서 배경과 기본방향은 잘 설정되어 있으나 형이상학적이며
어위추출과 연상색상만 있을 뿐 근거하여 적용할 색채팔레트가 없어 이에 대

한 개선이 있어야 합니다. 이는 경관색채, 가로시설물디자인, 건축물과 옥외광
고물 등 경관조례에 전체적으로 적용되는 매우 중요한 사항입니다.

[2] 가로시설물 디자인 계획 또한 과도한 장식과 형태 그리고 도식적 형태로만
디자인되어 있으며 색채적용이 색채계획의 연관성과 통일성이 없어 가이드라
인의 로드맵역할을 못하는 실정입니다.

가장 좋은 디자인은 디자인하지 않는 디자인이라고 합니다.

이것은 인공재보다는 자연가공재 자연가공재보다는 자연재 자연재 그 자체의
재질과 색채가 좋다는 것입니다.

[3] 옥외광고물 가이드라인의 경우 도시형 고층건물을 위주로 만든 가이드라인
이며 군단위의 저층부건축물과 단층구조의 연와조와 슬레이트 등에 대한 소도
시나 농어촌형 가이드라인이 배제된 비효율적이고 비합리적으로 계획되어져 있
어 금번 봉동 간판개선사업에 오히려 혼란을 줄 수 있으므로 주도면밀한 법령
과 법규 조례분석을 통하고 상세한 간판디자인 계획이 세워져야 할 것입니다.

MP 정희정

제2장

간판개선사업 Process

의사소통 체계 구축

효과적인 파트너 구축과 협업을 통해 잡음을 최소화 하고 빠른 실행력을 확보할 수 있는 방안을 구성하여 사업의 로드맵을 구성합니다. 공간, 시설물, 프로그램 각 분야의 전문가를 배치하여 주요요소의 통섭적인 실행이 가능한 폭넓은 자문단을 확보하였습니다.

추진 협력체

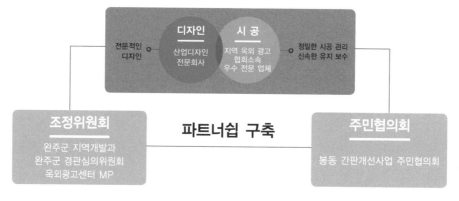

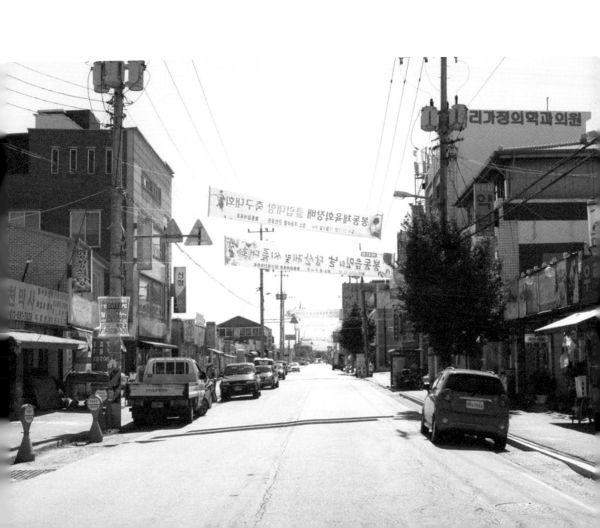

총괄일정표

용역
사업자

2013

		7월		8월					9월				10월					
		4	5	1	2	3	4	5	1	2	3	4	1	2	3	4	5	
디자인 설계	서류 제출		●1차설명회															
	가이드라인 작성																	
	주민공청회 / 교육						●1차설명회				●2차설명회							
	업소 파악 / 실측																	
	디자인 설계																	
	주민 협의 / 동의서 징구																	
	설계 도면 수정																	
	내역 및 일위대가 작성																	
시공	구조물 제작(금속)						디자인팀 현장설문			디자인팀 현장설문				디자인팀 현장상주				
	구조물 제작(목재)																	
	채널 제작																	
	입체도안 제작																	
	건축물 입면 보수																	
	구조물 조립																	
	부착 및 전기공사																	
	검수 및 현장정리																	
	성과 분석																	

72

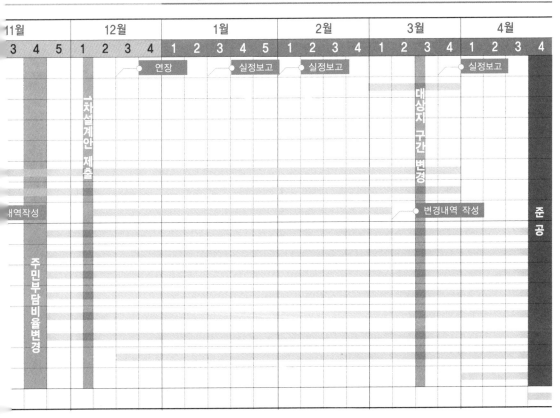

용역
사업자

2014

11월			12월				1월					2월				3월				4월			
3	4	5	1	2	3	4	1	2	3	4	5	1	2	3	4	1	2	3	4	1	2	3	4

연장

실정보고

실정보고

실정보고

일차선계안 제출

대상지 구간 변경

변경내역 작성

용역작성

준공

주민부담비율변경

※ 이 그림은 간판개선사업의 이해를 돕기 위한 참고자료입니다.
진행된 일정과 다소 차이가 있을 수 있습니다.

73

대상지 현황 조사

2013.08.05. 무더운 여름 시작된
완주군 정이 넘치는거리 간판개선 사업

2013년 무더운 여름 완주간판사업진행은 시작되었다. 완주 봉동읍의 간판사업의 특징은 사업비중 자부담 비율이 30%라는 점에 놀랍다. 다른 프로젝트와는 다른 이 특징은 주민들에게 어떠한 요소로 다가올까

위 치 : 완주군 봉동읍 장기리일원
추진기간 : 2013년 6월 ~ 2013년 11월(6개월)
사 업 량 : 업소수 150, 간판수 150개(가로-150)

1 문화 Culture
다양한 전래동화의 전승지
전래동화, 설화 등 인문자원을 토대로 문화사업 추진

- 전래동화 투어
- 완주의 재발견, 전래동화의 재탄생 〈재미있는 완주이야기〉

3 접근성 Accessibility
주변지역과의 교통 연계
인근 관광지 및 산업단지로의 주요 접근로

- 고산자연휴양림
- 완주테크노밸리 조성 (2006년 - 2016년)
- 호남고속도로 / 익산포항고속도로

2 환경자원 Environmental Resources
적극적인 환경자원 개발을 통한 관광객 유입
와일드 푸드 축제, 에코티어링 등 지역 환경을 반영한 이벤트 수요 증가

- 와일드 푸드 축제
- 디지털 산내골 마을-에코티어링

구간별 파노라마 구성

봉동읍의 거리는 현란한 원색의 간판, 튀어나온 간판, 높낮이가 제각각 다른 간판, 탈색된간판, 탈부착이 불안전한 위험한 간판, 더욱이 경관을 해치는 힘차게 펄럭이는 현수막 광고물, 하나의 업소에 3-4점의 과도하게 설치된 사인물들은 정보 전달의 순기능보다 오히려 시각적 환경공해라는 역기능을 유발시키고 있다. 거리가 무원칙한 간판의 홍수로 이루어져 있어 주민들은 자기 고향에 대한 애향심과 정주의식 결여로 나타나 마을의 발전을 무의식 속에 저해하는 요소가 되고, 그러므로 집객효과가 떨어져 각자의 사업에도 매출이 떨어지는 역기능이 반복되어지고 있다.
광고물의 난립은 거리의 미관뿐만 아니라 주민의 의식까지 부정적인 영향을

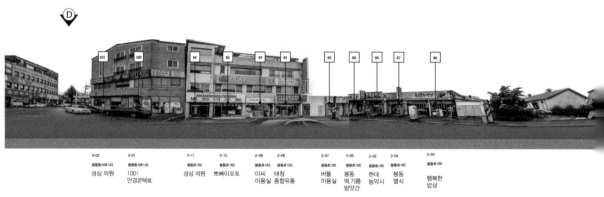

3-02	3-01		2-11	2-10	2-09	2-08	2-07	2-06	2-05	2-04	2-03
봉동로서로143	봉동로서로143		봉동로163	봉동로163	봉동로163	봉동로163	봉동로165	봉동로165	봉동로165	봉동로165	봉동로165
성심 의원	1001 안경콘택트		성심 의원	뽀빠이모토	아씨 미용실	태창 종합유통	버들 미용실	봉동 떡기름 방앗간	현대 농약사	봉동 열쇠	행복한 밥상

미치고 있다. 거리의 사인물은 마을의 방문객들에게 첫 인상을 좌우하는 요소가 된다. 특정 거리를 지정하여 옥외 광고물 시범거리를 조성하여 선진 수준의 옥외광고 문화의 확산 및 정착과 이미지 개선을 통하여 지역개발의 활성화에 도움이 될 것이다.

사인물은 단순히 정보를 전달해줄 뿐만 아니라, 사인물의 형태와 색채의 조화를 통해 그 지역의 문화수준을 가늠하는 척도가 되며. 도시경관과 조화를 이뤄 도시에 활기를 주고 편안하고 아름다운 거리를 만들어 쾌적한 환경을 조성하여 살고 싶은 마을로 태어난다. 시민수준이 높아져 크고 요란한 간판은 오히려 혐오감을 주고 작고 세련된 간판이 장사에 도움이 된다는 의식의 변화를 가져와 간판 몇 개만 바꾸어도 거리의 이미지가 확연히 달라진다는 것을 느끼며 한결 깔끔한 마을 이미지와 보도 확장과 지중화 사업으로 쾌적한 거리가 되면서 많은 사람이 몰려와 더 많은 매출이 이루어지길 바란다.

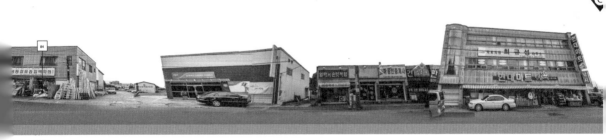

봉동로171

봉동철물종합백화점

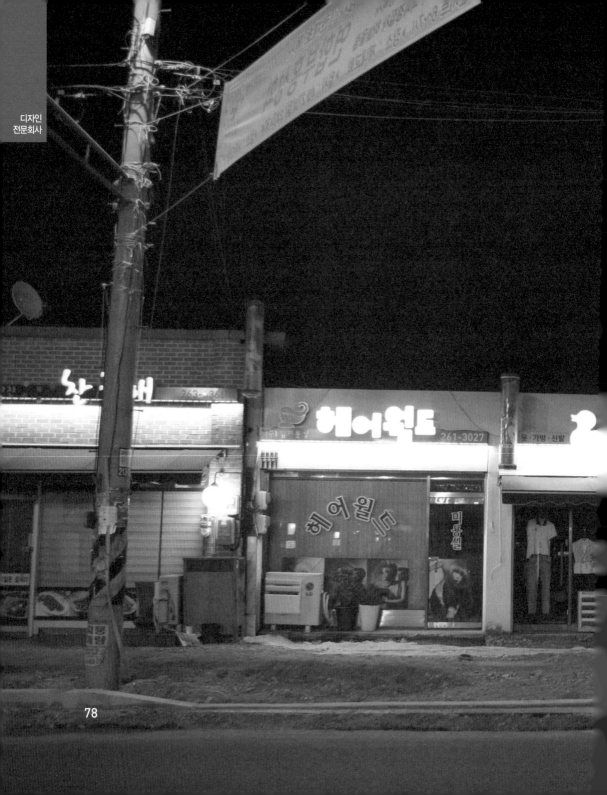

디자인
전문회사

완주만의 간판을 위한 디자인 컨셉

POINT | 완주가 품은 이야기를 담아낸 스토리텔링 명소 거리

스토리텔링 + 손상면차단 + 타이포그래피 = 전래동화 명소거리

- 전래동화·창작동화 수상작의 스토리를 풀어낸 배경판으로 거리 명소화
- 노후하고 손상된 건축물 입면부를 차단하여 경관 개선
- 캘리그라피, 핸드라이팅 등 업소별 특징을 반영한 개성있는 타이포그래피

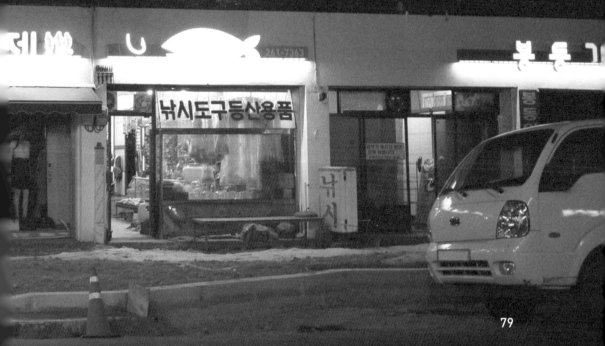

79

제3차 자문 2013.08.21

1. 일정

8월 23일 오후 7시 주민설명회 (완주군청)
소재지 정비사업 설명 / 간판개선사업 전반 교육 / 주민 설문조사 진행
참석인원 : 50명 ~ 100명 예상

2. 전수조사 및 실측 진행

23일 설명회 종료 후 대상구간 야간파노라마 촬영과 24일 대상구간 주간파노
라마 촬영 및 전수 조사를 실시하고자 합니다.
[가] 전수조사를 위한 준비사항입니다.
지적도는 완주군청에 자료협조 요청 또는 지리정보사이트를 통하여 업체에서
준비해 주시기 바랍니다. 또한 지적도 보관철을 만들어 두시기 바랍니다.

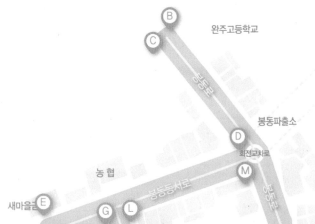

[나] 도로명 주소와 법을 표시하고 동선별로 연속된 번호를 정해 진행하면 좋을 듯합니다.

[다] 도로명 구간별 색채 구분은 가능하나 을 지양하여야 합니다.

[라] 시계방향으로 직선구간 단위 알파벳순 연번 지정

[마] CAD 지적도 파일

[바] 전수조사 완료 후 정보 표기

3. 대상지 현황표

[가] 현재 체크리스트를 바탕으로 추가 표기사항 상세히 기재

[나] 건축년도(군청 자료 수신) / 노후 정도 / 건축물 층고 / 업주 정보 등을 기입하십시오.

대상지촬영

파노라마 주간 촬영-Berfor 간판개선사업 전 : 전체 대상구간

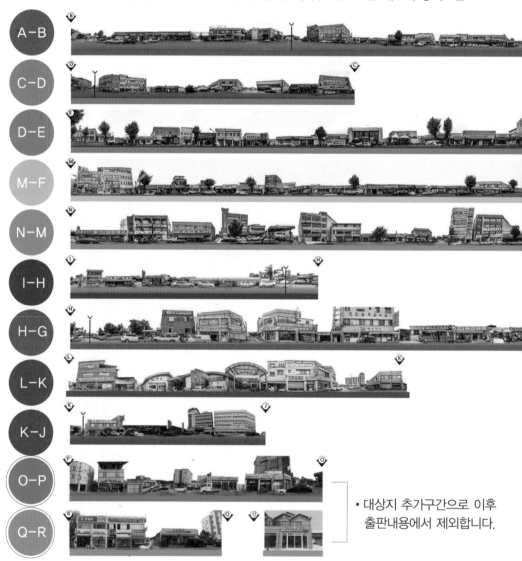

A-B

C-D

D-E

M-F

N-M

I-H

H-G

L-K

K-J

O-P

Q-R

• 대상지 추가구간으로 이후
 출판내용에서 제외합니다.

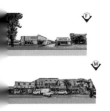

[4] 파노라마 촬영

　　[가] 촬영은 시계방향으로 직선구간을 우선으로 하여 진행합니다.

　　[나] 아래에서 위, 왼쪽에서 오른쪽 방향을 기준으로 촬영을 진행합니다.

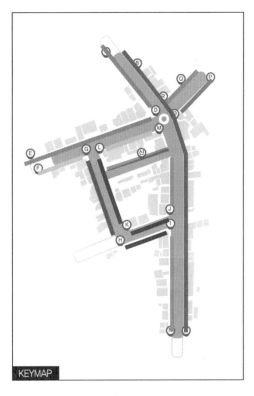

KEYMAP

Before

파노라마 야간 촬영-간판개선사업전 : 전체 대상구간

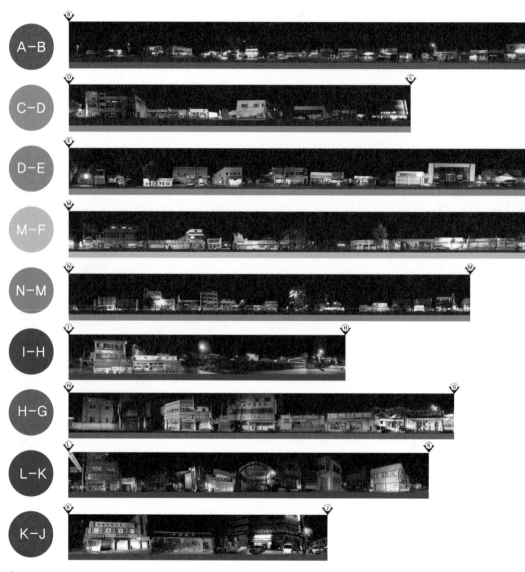

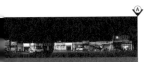

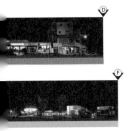

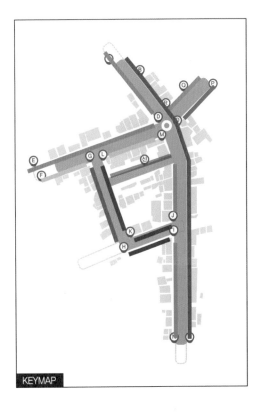

KEYMAP

85

2. 주민설명회

[1] 강의 내용

[가] 해외도시 선진사례를 통해 본 '안전' 하고 '아름다운' 간판 : 사례 중심의 간판개선방향 제시

[나] 강의 시간 : 4~50분 소요

[다] 준비사항

① 설문지 항목 보완 – 가급적 객관식 구성으로 명료한 답변이 가능하도록 작성

② 참석자 명단 – 주민 방문 시 기재할 수 있도록 업소명 / 업주명 / 연락처 / 서명 명단 제작

③ 다과 – 강의실 출입구에서 자율 배급

3. 업무범위

[1] 사업진행 시 명확한 업무범위 설정 필요

[가] 현재 '디자인 검토 / 교육 / 촬영 진행'으로 구분된 업무 범위 세부 협의 필요

[2] 디자인진행

[가] 전수조사 완료 후 순차적으로 진행되어야 합니다. 진행되어야 할 사항입니다.

① 정확한 기획과 계획을 바탕으로 순차적인 사업 진행이 요구됩니다.

② 디자인 계획안 – 현재 진행 사항 자료 검토 후 논의가 필요합니다.

③ 주조, 강조, 보조 구분으로 강약 조절도 필요할 것 같습니다.

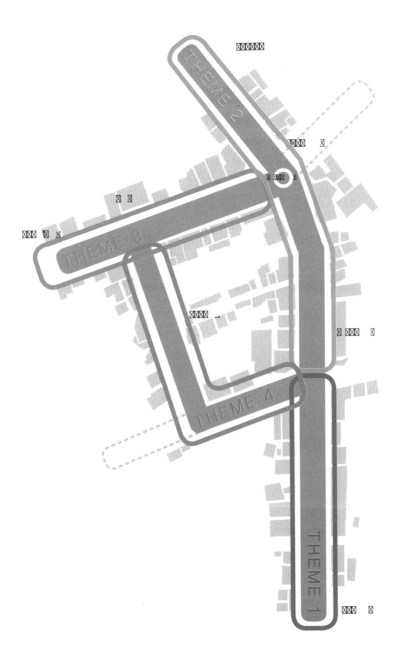

구획도식화-파노라마촬영 기점표기

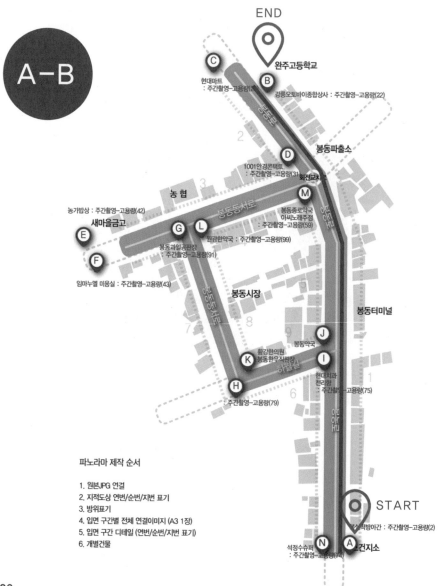

A-B

END
완주고등학교

C
현대마트
: 주간촬영-고용량(추

B
강릉오토바이종합상사 : 주간촬영-고용량(22)

봉동파출소

D
1001안경콘택트
: 주간촬영-고용량(31
회전교차

M
농 협

농가밥상 : 주간촬영-고용량(42)
새마을금고
G L
봉동과일공판장
: 주간촬영-고용량(91)

봉동종로약국
아씨노래주점
: 주간촬영-고용량(59)

원광한약국 : 주간촬영-고용량(99)

E

F
임마누엘 미용실 : 주간촬영-고용량(43)

봉동시장

봉동터미널

J
봉동약국

K
황강한의원
봉동한우직판장

I
현대치과
전리한
: 주간촬영-고용량(75)

H
: 주간촬영-고용량(79)

파노라마 제작 순서

1. 원본JPG 연결
2. 지적도상 연번/순번/지번 표기
3. 방위표기
4. 입면 구간별 전체 연결이미지 (A3 1장)
5. 입면 구간 디테일 (연번/순번/지번 표기)
6. 개별건물

START
: 주간촬영-고용량(2)

N
석정수슈퍼
: 주간촬영-고용량(74)

A
건지소

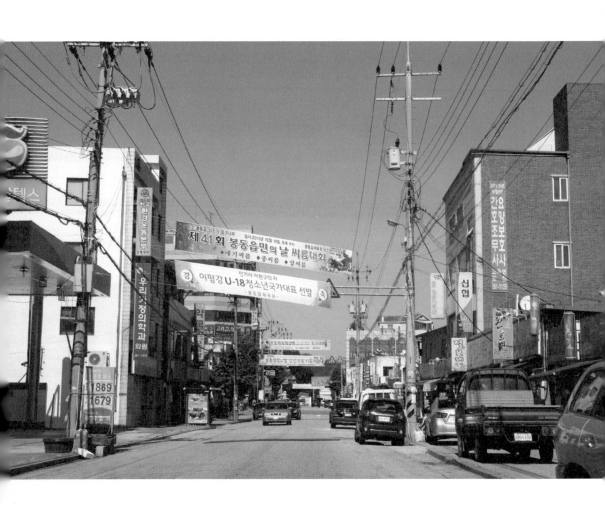

Before

간판개선사업전 A–B 구간 [주간]

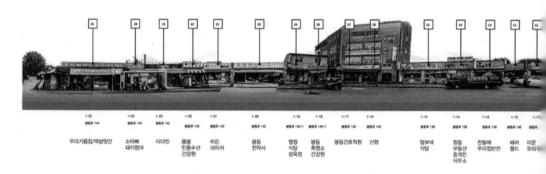

| 25 | 24 | 23 | 22 | 21 | 20 | 19 | 18 | 17 | 16 | 15 | 14 | 13 | 12 | 11 |

| 1-25 | 1-24 | 1-23 | 1-22 | 1-21 | 1-20 | 1-19 | 1-18 | 1-17 | 1-16 | 1-15 | 1-14 | 1-13 | 1-12 | 1-11 |
| 봉동로 144 | 봉동로 144 | 봉동로 142 | 봉동로 142 | 봉동로 142 | 봉동로 142 | 봉동로 140-1 | 봉동로 140-1 | 봉동로 140 | 봉동로 140 | 봉동로 138 | 봉동로 136 | 봉동로 136 | 봉동로 136 | 봉동로 |

우리기름집/맥방맛간 / 소아빠 돼지엄마 / 더다인 / 풍봉 민물수산 건강원 / 이든 네이처 / 봉동 천약사 / 영창 식당 정육점 / 봉동 축협소 건강원 / 봉동간호학원 / 신협 / 달보네 식당 / 합동 부동산 중개인 사무소 / 찬들애 우리참반찬 / 헤어 월드 / 이운 오라구

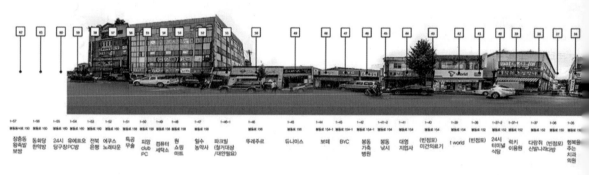

| 62 | 61 | 60 | 59 | 58 | 57 | 56 | 55 | 54 | 53 | 52 | 51 | 50 | 49 | 48 | 47 | 46 | 45 | 44 | 43 | 42 | 41 | 40 | 39 | 38 | 37 | 36 |

| 1-57 | 1-56 | 1-55 | 1-54 | 1-53 | 1-52 | 1-51 | 1-50 | 1-49 | 1-48 | 1-47 | 1-46-1 | 1-46 | 1-45 | 1-44 | 1-43 | 1-42 | 1-41-2 | 1-41 | 1-40 | 1-39 | 1-38 | 1-37-2 | 1-37-1 | 1-37 | 1-36 | 1-26 |
| 봉동로4로 150 | 봉동로 160 | 봉동로 160 | 봉동로 160 | 봉동로 160 | 봉동로 160 | 봉동로 158 | 봉동로 158 | 봉동로 158 | 봉동로 158 | 봉동로 156 | | 봉동로 156 | 봉동로 156 | 봉동로 154-1 | 봉동로 154-1 | 봉동로 154 | 봉동로 154 | 봉동로 154 | 봉동로 154 | 봉동로 152 | 봉동로 152 | 봉동로 152 | 봉동로 152 | 봉동로 152 | 봉동로 150 | 봉동로 150 |

장충동 왕족발 보쌈 / 동화당 한약방 / 24시 당구장PC방 / 유예쁘오 / 전북 은행 / 에쿠스 노래타운 / 특공 무술 / 피망 club PC / 컴퓨터 세탁소 / 원 쇼핑 마트 / 파크빌 (철거대상 /대안필요) / 수 농학사 / 뚜레쥬르 / 듀나미스 / 보떼 / BVC / 봉동 가축 병원 / 대영 낚시 / 대영 지업사 / (반점모) 미건의료기 / ! world / (반점모) / 24시 터미널 식당 / 럭키 이용원 / 다람쥐 산방나라다방 / (반점모) 행복송 주는 치과 의원

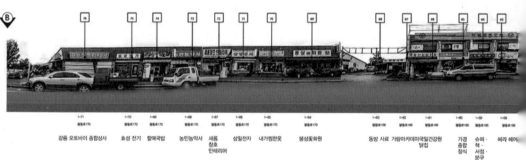

Ⓑ

| 76 | 75 | 74 | 73 | 72 | 71 | 70 | 69 | 68 | 67 | 66 | 65 | 63 |

| 1-71 | 1-70 | 1-69 | 1-68 | 1-67 | 1-66 | 1-65 | 1-64 | 1-63 | 1-62 | 1-61 | 1-60 | 1-59 | 1-58 |
| 봉동로170 | 봉동로170 | 봉동로170 | 봉동로170 | 봉동로170 | 봉동로170 | 봉동로170 | 봉동로170 | 봉동로166 | 봉동로166 | 봉동로166 | 봉동로166 | 봉동로166 | 봉동로166 |

강릉 오토바이 종합상사 / 효성 전기 / 할매국밥 / 농민농약사 / 세종 창호 인테리어 / 삼일전자 / 내가찜한옷 / 봉상꽃화원 / 동방 사료 / 가람아카데미국일건강원 닭집 / 가경 종합 장식 / 슈퍼 · 책 · 서점 · 문구 / 헤라 헤어

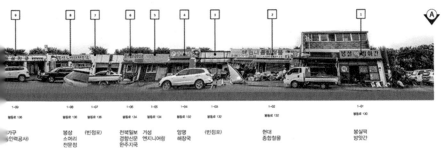

6	8	7	4	5	6	3	2	1

Ⓐ

1-09	1-08	1-07	1-06	1-05	1-04	1-03	1-02	1-01
봉동로 136	봉동로 136	봉동로 135	봉동로 134	봉동로 134	봉동로 132	봉동로 132	봉동로 132	봉동로 130

가구
(한력공사)

봉상
소머리
전문점

(빈점모)

전북일보
경향신문
완주지국

거성
엔지니어링

양평
해장국

(빈점모)

현대
종합철물

봉실역
방앗간

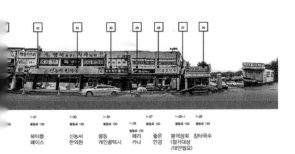

32	31	30	29	28	27	26

1-31	1-30	1-29	1-28	1-27	1-26-1	1-26
봉동로 150	봉동로 150	봉동로 150	봉동로 150	봉동로 150	봉동로 150	봉동로 150

뷰티쌤
페이스

신농씨
한의원

평동
개인콜택시

페리
카나

좋은
안경

봉역상회
(철거대상
/대안필요)

장터국수

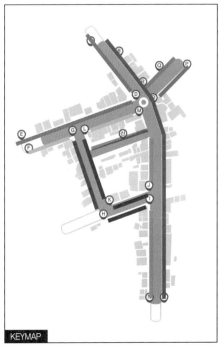

KEYMAP

Before

간판개선사업전 A-B 구간 [야간]

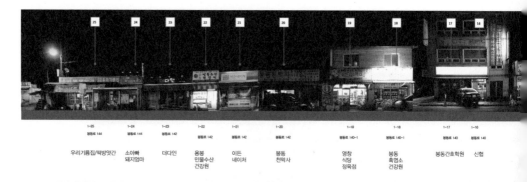

1-25	1-24	1-23	1-22	1-21	1-20	1-19	1-18	1-17	1-16
봉동로 144	봉동로 144	봉동로 142	봉동로 142	봉동로 142	봉동로 142	봉동로 140-1	봉동로 140-1	봉동로 140	봉동로 140
우리기름집/떡방앗간	소아빠 돼지엄마	더다인	용봉 민물수산 건강원	이든 네이처	봉동 천막사	영창 식당 정육점	봉동 흑염소 건강원	봉동간호학원	신협

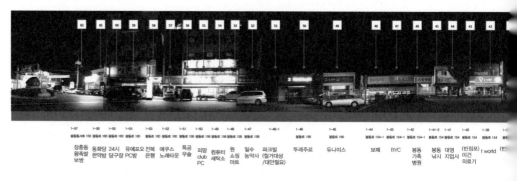

1-57	1-56	1-55	1-54	1-53	1-52	1-51	1-50	1-49	1-48	1-47	1-46-1	1-46	1-45	1-44	1-43	1-42	1-42-2	1-41	1-40	1-39	1-
봉동로 160	봉동로 160	봉동로 160	봉동로 160	봉동로 160	봉동로 160	봉동로 158	봉동로 158	봉동로 158	봉동로 158	봉동로 158	봉동로 158	봉동로 156	봉동로 156	봉동로 154-1	봉동로 154-1	봉동로 154-1	봉동로 154-2	봉동로 154	봉동로 154	봉동로 154	봉동로 154
장충동 왕족발 보쌈	동화당 한약방	24시 당구장	유애프오 PC방	전북 은행	예쿠스 노래타운	특공 무술	피랑 club PC	컴퓨터 세탁소	원 쇼핑 마트	일수 농악사 (철거대상 /대안필요)	파크빌	뚜레주르	듀나미스	보패	BYC	봉동 가축 병원	봉동 낚시 지업사	대영 미건 의료기	(빈점포) t world	(빈	

B

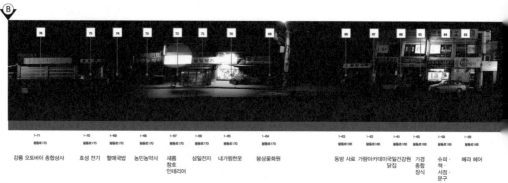

1-71	1-70	1-69	1-68	1-67	1-66	1-65	1-64	1-63	1-62	1-61	1-60	1-59	1-58
봉동로 170	봉동로 170	봉동로 170	봉동로 170	봉동로 170	봉동로 170	봉동로 170	봉동로 170	봉동로 166	봉동로 166	봉동로 166	봉동로 166	봉동로 166	봉동로 166
강릉 오토바이 종합상사	효성 전기	할매국밥	농민농악사	새롬 창호 인테리어	삼일전자	내가찜한옷	봉상꽃화원	동방 사료	가람아카데미국일건강원 닭집	가경 종합 장식	슈퍼 · 책 · 서점 · 문구	헤라 헤어	

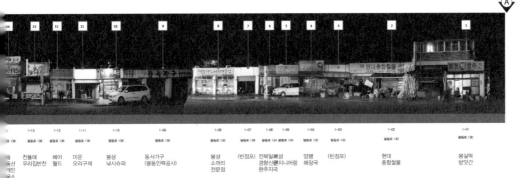

14	13	12	11	10		9		8	7	6	5	4	3		2		1

	1-13	1-12	1-11	1-10		1-09		1-08	1-07	1-06	1-05	1-04	1-03		1-02		1-01
봉동로 138	봉동로 136	봉동로 136	봉동로 136	봉동로 136		봉동로 136		봉동로 130	봉동로 136	봉동로 134	봉동로 134	봉동로 132	봉동로 132		봉동로 132		봉동로 130

동
동산
개인
구소

찬들애
우리집반찬

헤어
월드

미운
오리구제

봉상
낚시슈퍼

동서가구
(봉동인력공사)

봉상
소머리
전문점

(빈점포)

전북일떡성
경향신뢜지니어링
완주지국

양평
해장국

(빈점포)

현대
종합철물

봉실떡
방앗간

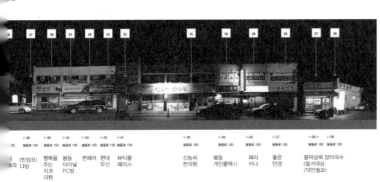

38	37	36	35	34	33	32		31		30	29	28		27	26

1-32	1-36	1-35	1-34	1-33	1-32	1-31		1-30		1-29	1-28	1-27		1-26-1	1-26
	봉동로 150	봉동로 150	봉동로 150	봉동로 150	봉동로 150	봉동로 150		봉동로 150		봉동로 150	봉동로 150	봉동로 150		봉동로 150	봉동로 150

(빈점포)
라 다방

행복을
주는
치과
의원

봉동
터미널
PC방

컨헤어

현대
무선

뷰티플
페이스

신농씨
한의원

봉동
개인콜택시

페리
카나

좋은
안경

봉덕상회 장터국수
(철거대상
/대안필요)

After

간판개선사업후 A-B 구간 [주간]

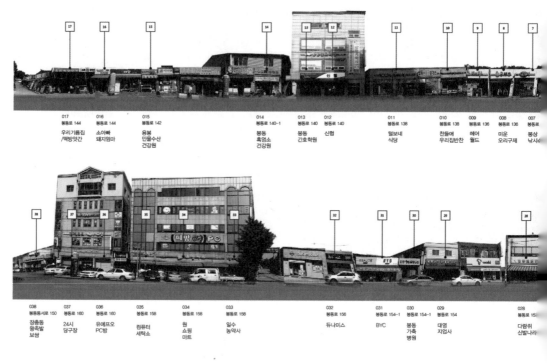

| 017 봉동로 144 우리기름집 /떡방앗간 | 016 봉동로 144 소이빠 돼지엄마 | 015 봉동로 142 용봉 만물수산 건강원 | 014 봉동로 140-1 봉동 흑염소 건강원 | 013 봉동로 140 봉동 간호학원 | 012 봉동로 140 신협 | 011 봉동로 138 털보네 식당 | 010 봉동로 138 찬들애 우리집반찬 | 009 봉동로 136 헤어 월드 | 008 봉동로 136 미운 오리구제 | 007 봉동로 봉상 낙시사 |

| 038 봉동동서로 150 장촌동 왕족발 보쌈 | 037 봉동로 160 24시 당구장 | 036 봉동로 160 유에프오 PC방 | 035 봉동로 158 컴퓨터 세탁소 | 034 봉동로 158 원 쇼핑 마트 | 033 봉동로 158 일수 농약사 | 032 봉동로 156 듀나미스 | 031 봉동로 154-1 BYC | 030 봉동로 154-1 봉동 가축 병원 | 029 봉동로 154 대영 자업사 | 028 봉동로 153 다람쥐 신발나라 |

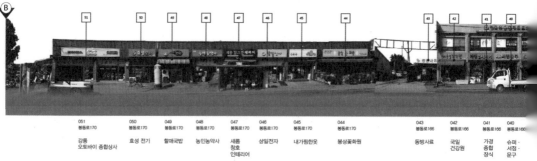

| 051 봉동로170 강룡 오토바이 종합상사 | 050 봉동로170 효성 전기 | 049 봉동로170 할매국밥 | 048 봉동로170 농민농약사 | 047 봉동로170 새롬 창호 인테리어 | 046 봉동로170 삼일전자 | 045 봉동로170 내가찜한옷 | 044 봉동로170 봉상꽃화원 | 043 봉동로166 동방사료 | 042 봉동로166 국일 건강원 | 041 봉동로166 가경 종합 장식 | 040 봉동로166 슈퍼· 서점· 문구 |

94

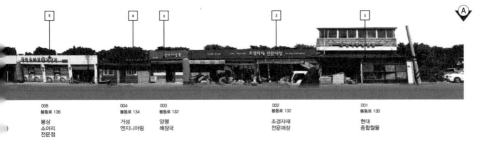

005	004	003	002	001
봉동로 136	봉동로 134	봉동로 132	봉동로 132	봉동로 130
봉상 소머리 전문점	거성 엔지니어링	양평 해장국	조경자재 전문매장	현대 종합철물

026	025	024	023	022	021	020	019	018
	봉동로 150	봉동로 150	봉동로 150	봉동로 150	봉동로 150	봉동로 150	봉동로 150	봉동로 150
현대 무선	뷰티풀 페이스	행복을 주는 치과	행복을 주는 치과	신농씨 한의원	봉동 개인콜택시	페리 카나	좋은 안경	장터국수

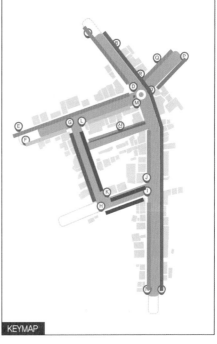

KEYMAP

95

After

간판개선사업후 A-B 구간 [야간]

017	016	015	014	013	012	011	010
봉동로 144	봉동로 144	봉동로 142	봉동로 140-1	봉동로 140	봉동로 140	봉동로 138	봉동로 138
우리기름집 /백방앗간	소아빠 돼지엄마	용봉 민물수산 건강원	봉동 흑염소 건강원	봉동 간호학원	신협	텔보네 식당	찬들애 우리집반찬

038	037	036	035	034	033	032	031	030	029	028	027
봉동동서로 150	봉동로 160	봉동로 160	봉동로 158	봉동로 158	봉동로 158	봉동로 156	봉동로 154-1	봉동로 154-1	봉동로 152	봉동로 154	봉동로 150
장종동 왕족발 보쌈	24시 당구장	유에프오 PC방	컴퓨터 세탁소	원 쇼핑 마트	일수 농약사	듀나미스	BYC	봉동 가축 병원	다람쥐 산발나라	대영 자업사	칸헤어

(B)

051	050	049	048	047	046	045	044	043	042	041	040	039
봉동로170	봉동로170	봉동로170	봉동로170	봉동로170	봉동로170	봉동로170	봉동로170	봉동로166	봉동로166	봉동로166	봉동로166	봉동로166
강릉 오토바이 종합상사	효성 전기	할매국밥	농민 농약사	새롬 청호 인테리어	삼일전자	내가찜한옷	봉상꽃화원	가람아카데미	국일건강원 닭집	가경 종합 장식	슈퍼· 서점· 문구	혜라 헤어

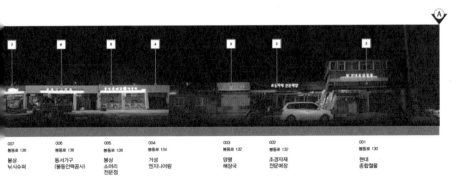

007	006	005	004	003	002	001
봉동로 136	봉동로 136	봉동로 136	봉동로 134	봉동로 132	봉동로 132	봉동로 130
봉상	동서가구	봉상	거성	양평	조경자재	현대
낚시슈퍼	(봉동인력공사)	소머리	엔지니어링	해장국	전문매장	종합철물
		전문점				

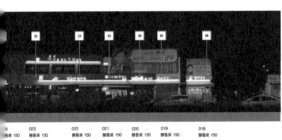

	023		022	021	020	019	018
로 150	봉동로 150		봉동로 150	봉동로 150	봉동로 150	봉동로 150	봉동로 150
복을	행복을		신농씨	봉동	페리	좋은	장타국수
는	주는		한의원	개인콜택시	카나	안경	
가	치과						
	의원						

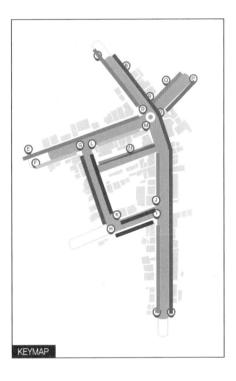

KEYMAP

제4차 자문 2013.09.25

1. 디자인안 수정 방향

[1] 기존 제시안보다 많이 발전된 디자인으로 깔끔하게 잘 정리되었습니다.

[2] 연와조식 구조 입면 – 판류형으로 파사드 정비 방향은 바람직하나, 현재 간판 높이 정도로 이미지 조정이 필요합니다.

[3] 석재 마감 입면 – 고압세척 후 과도한 장식을 배제하여야 하고 문자형 간판 설치로 건축물의 마감재와 조화롭게 구성하시기 바랍니다.

[4] 콘크리트 위 외부용 수성도료 시공이 필요합니다.

　① 판류형 간판을 설치한 후 입체형 바를 설치하는 방식은 개별 간판에 대한 비용이 과다하게 발생되며 중복되는 불필요한 시공으로 잘 검토 후 디자인이 요구됩니다.

　② 건축물 전체의 입면을 도장 정비하고 그에 대한 비교 비용을 산출한 뒤 간판디자인이 필요합니다.

　③ 해외 사례를 참고한 정비방안 연구 – 건물 전체를 주조색 하나로 보는 색채 정비안이 필요합니다.

[5] 그래픽 간판, 소형 간판, 다양한 재료 사용 등 다양한 시도도 필요합니다.

2. 사업 진행 방향

[1] 현재까지 진행된 설문 및 디자인을 위한 준비 과정에서 주민 참여 의견의 질이 높음

[2] 디자인-시공-군청의 긴밀한 협력을 통한 주민 설득이 필요함

3. 컨셉 적용 방안

[1] 기존 제안안의 장점은 컨셉을 통한 스토리텔링이었으나, 현재 개선안에서는 컨셉트가 명확히 드러나지 않습니다.

[2] 유사 업종으로 구성된 테마거리는 구획의 명확한 스토리텔링이 가능하나, 다양한 업종이 밀집된 대상지에서 간판 바탕면을 일체화한 스토리텔링은 다소 문제가 있다고 봅니다.

[3] 조형물 대체 설치 제안안 -회전교차로 표지석 위치에 유럽형 정보게시대를 설치하여 스토리텔링 안내 및 지자체 보조수익 확보도 가능할 것 같습니다. 후속 연구가 필요합니다.

구획도식화-파노라마촬영 기점표기

C-D

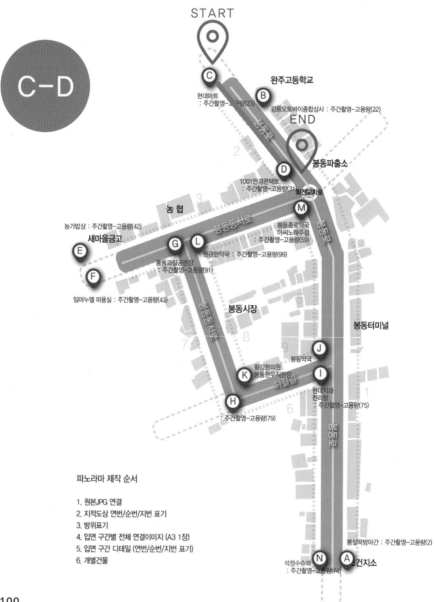

START

C
현대마트
: 주간촬영-고용량(23)

B
강릉오토바이종합상사 : 주간촬영-고용량(22)

완주고등학교

END

D
1001안경콘택트
: 주간촬영-고용량(31)

봉동파출소

M
회전교차로

봉동종로약국
아씨노래주점
: 주간촬영-고용량(59)

농가밥상 : 주간촬영-고용량(42)

농 협

새마을금고

E

F
임마누엘 미용실 : 주간촬영-고용량(43)

G L
봉동과일건과장
: 주간촬영-고용량(91)

원광한약국 : 주간촬영-고용량(99)

봉동시장

봉동터미널

J
봉동약국

K
황강한의원
봉동한우직판장

I
현대치과
천리향
: 주간촬영-고용량(75)

H
: 주간촬영-고용량(79)

파노라마 제작 순서

1. 원본JPG 연결
2. 지적도상 연번/순번/지번 표기
3. 방위표기
4. 입면 구간별 전체 연결이미지 (A3 1장)
5. 입면 구간 디테일 (연번/순번/지번 표기)
6. 개별건물

봉실떡방아간 : 주간촬영-고용량(2)

N A
석정수퍼
: 주간촬영-고용량(74)
건지소

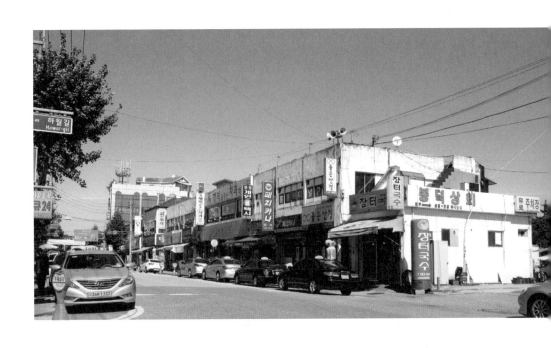

Before

간판개선사업전 C-D 구간 [주간]

4. 디자인 방향

[1] 과도한 장식을 하지 않아야 합니다.

[2] 입체형 간판의 Bar 색상을 건물 바탕색과 유사 색상으로 적용하면 좋을 듯 합니다. 아울러 간판 교체 시 시공편의성 및 원가절감의 효과도 있습니다.

[3] 다양한 서체 사용을 권장합니다. 심볼 및 픽토그램 활용시 자유로운 레이 아웃 구성도 필요합니다.

(ex : 테이프 간판)

5. 기타 디자인 고려 사항

[1] 색채 – 현재 추출한 컬러팔레트를 적용하여야 합니다.

[2] 형태 – 상징성을 강조한 단순한 형태의 입체형 간판 설치를 권장합니다.

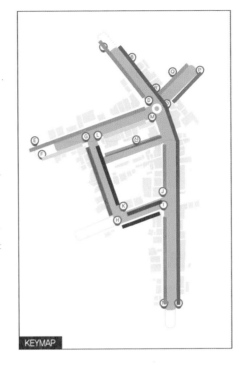

KEYMAP

[3] 야간경관 – 저지향성 조명을 설치하여 보행도로의 조도를 확보하면 좋을 듯합니다.

[5] 비우는 디자인이 필요함. 중복 설치, 장식성이 많은 간판을 지양해야 합니다.

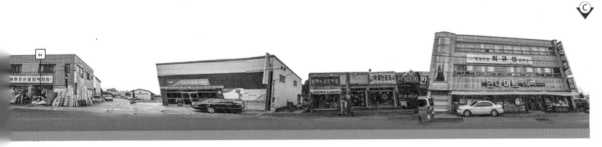

봉동철물종합백화점

Before

간판개선사업전 C-D 구간 [야간]

6. 가이드라인 기준

[1] 간판 설치 기준 층수를 명확히 하여야 합니다.

[2] 건물명 표기간판 – 상위 경관조례에 근거한 규격 및 정렬 방향으로 적용하여야 합니다.

[3] 유리창 선팅 여부 – 띠지 형태로의 정비 불필요. 실사 사진, 색상, 문자 등의 표현을 원칙적으로 금지하셔야 합니다.

[4] 돌출간판 – 설치 허용 시 전 구간 적용이 요구되므로 설치를 제한하는게 좋을 듯합니다.

[5] 지주형 간판 – 대지경계선을 기준으로 건축경계선이 후퇴한 건축물에 한해 허용하는 방향을 검토바랍니다.

[6] 간판 배경판 높이 및 문자 사이즈 – 큰틀의 가이드 안에서 자유롭게 하는게 좋을 듯합니다.

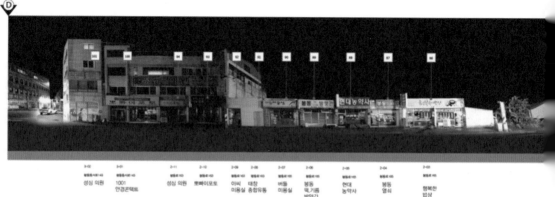

7. 주민설명회

[1] 주민설명회 일정

　　① 10월 2일 (수) 저녁 7시 주민 교육 추진

　　② 설명회 이후 야간 추가구간 사진 촬영 (1박 예정)

[2] 주민설명회 내용

　　① 진행 순서 : 디자인 방향성 교육(MP) 〉세부 추진방향 및 동의서 작성
방법 안내(사업단) 〉일정 안내

　　② 준비 사항 : 동의서 양식, 디자인 제시안, 일정자료

<div align="right">MP정희정</div>

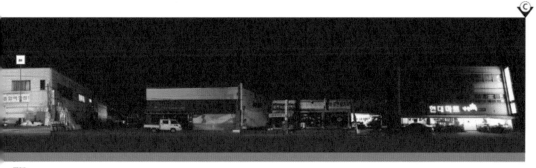

After

간판개선사업후 C-D 구간 [주간 · 야간]

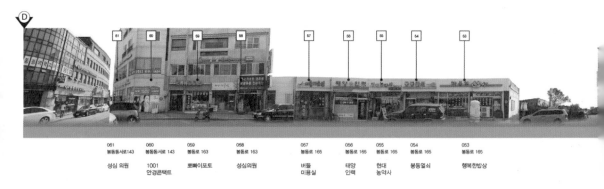

061	060	059	058	057	056	055	054	053
봉동동서로143	봉동동서로 143	봉동로 163	봉동로 163	봉동로 165	봉동로 165	봉동로 165	봉동로 165	봉동로 165
성심 의원	1001 안경콘택트	뽀빠이포토	성심의원	버들 미용실	태양 인력	현대 농약사	봉동열쇠	행복한밥상

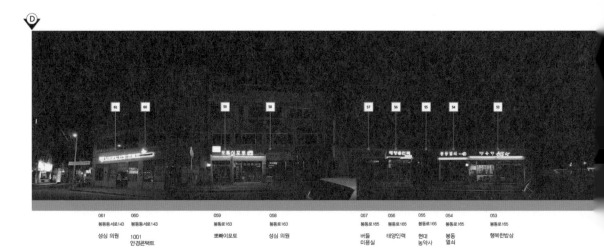

061	060	059	058	057	056	055	054	053
봉동동서로143	봉동동서로143	봉동로163	봉동로163	봉동로165	봉동로165	봉동로165	봉동로165	봉동로165
성심 의원	1001 안경콘택트	뽀빠이포토	성심 의원	버들 미용실	태양인력	현대 농약사	봉동 열쇠	행복한밥상

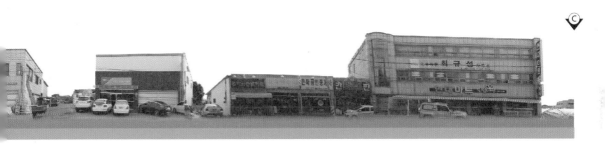

©

합백화점

©

백화점

제5차 자문 2013.10.02

1.일정

[1] 8월 23일 오후 7시 주민설명회 (완주군 봉동농협 2층)
　　① 간판개선사업 필요성 교육 – 진행 일정 및 동의 과정 설명
　　② 참석인원(주민) – 윤재구 협의회장 외 13명

2. 사업 설명

[1] 설명회 진행 순서 소개 (이도일 주무관)
　　① 강 의 : MP 정희정 교수
　　•재미있는 간판, 아름다운 간판문화에 대하여 이야기합니다.
　　•우리나라의 옥외광고물 현황
　　•크고 무질서한 모습, 현수막의 난립이 가로환경을 저해합니다.
　　•판형의 현수막게시대를 개선하여 경관을 해치지 않는 정보게시대가 연구되어야 합니다.
　　•한국의 소격동, 삼청동과 유럽의 작고 아름다운 간판 사례를 이야기합니다.
　　•특색 있는 소형 간판은 큰 간판보다 가독성 및 인지성이 뛰어납니다.
　　•간결한 이미지 언어의 활용은 큰 활자보다 전달력이 있습니다.
　　•일본 나오시마의 사례를 살펴봅니다.
　　② 진행일정 : JSB도시환경

3. 컨셉 적용방안

[1] 보조조명 설치로 거리 특색 강조

[2] 진행 일정

 ① 디자인 동의 완료

 ② 계약서 작성

 ③ 입금 후 시공 진행

구획도식화-파노라마촬영 기점표기

용역
사업자

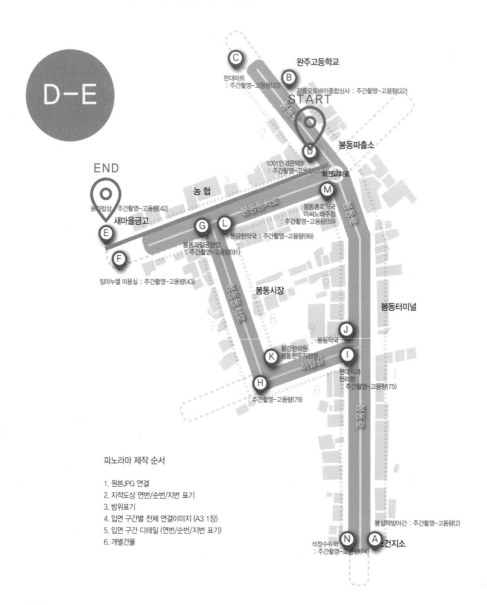

D-E

완주고등학교

C 현대마트
: 주간촬영-고용량(23)

B 강릉오토바이종합상사 : 주간촬영-고용량(22)

START

봉동파출소

D 1001안경콘택트
: 주간촬영-고용량

회전교차로

END

농협밥상 : 주간촬영-고용량(42)

새마을금고

농 협

봉동동서로

M 봉동종로약국
아씨노래주점
: 주간촬영-고용량(59)

E

F

G 봉동과일공판장
: 주간촬영-고용량(91)

L 원광한약국 : 주간촬영-고용량(99)

임마누엘 미용실 : 주간촬영-고용량(43)

봉동시장

봉동터미널

J 봉동약국

K 황강한의원
봉동한우직판장

I 현대치과
천리향
: 주간촬영-고용량(75)

H : 주간촬영-고용량(79)

파노라마 제작 순서

1. 원본JPG 연결
2. 지적도상 연번/순번/지번 표기
3. 방위표기
4. 입면 구간별 전체 연결이미지 (A3 1장)
5. 입면 구간 디테일 (연번/순번/지번 표기)
6. 개별건물

봉실떡방아간 : 주간촬영-고용량(2)

N 석정수퍼
: 주간촬영-고용량(74)

A 보건지소

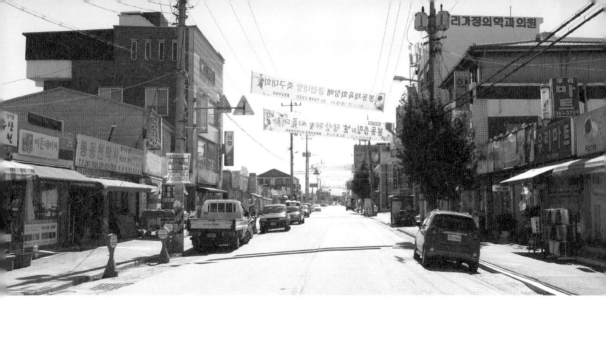

Before

간판개선사업전 D-E 구간 [주간]

4. 식사 담화

[1] 현 상황의 문제점 파악

① 절차상 의 복잡함

② 주민부담 금액 부담

③ 과업 기간 연장 가능성

[2] 진행 방향

① 행정 개고를 통한 강력한 규제

② 개별 동의 시 권고 홍보문 배포

MP 정희정

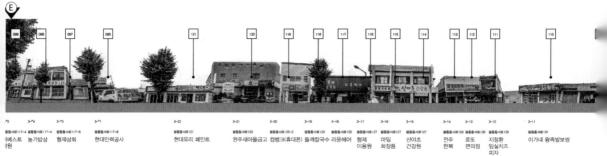

KEYMAP

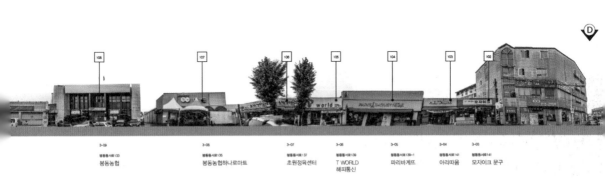

| 108 | 107 | 106 | 105 | 104 | 103 | 102 |

3-09	3-08	3-07	3-06	3-05	3-04	3-03
봉동동·서로133	봉동동·서로135	봉동동·서로137	봉동동·서로139	봉동동·서로139-1	봉동동·서로141	봉동동·서로141
봉동농협	봉동농협하나로마트	초원정육센터	T WORLD 해피통신	파리바게뜨	아리따움	모자이크 문구

Before

간판개선사업전 D-E 구간 [야간]

용역사업자로부터의 자문요청
2013.10.29 이메일 수신내용

보낸사람: ○○○ 13.10.29 20:44

받는사람: yesdesign@hanmail.net

보낸날짜: 2013년 10월 29일 화요일, 20시 44분 58초 +0900.

안녕하십니까? ○○○입니다.

사무실에서 자리에 앉아 정리하며 메일드리려 했는데, 그러면 너무 늦어질 것
같아 기차 안에서 작성중입니다. 다소 읽기 불편하시더라도 양해 부탁드립니다.

먼저, 완주군의 뜨거운 감자였던 일방통행로 문제는 차량 양방 통행, 보행로

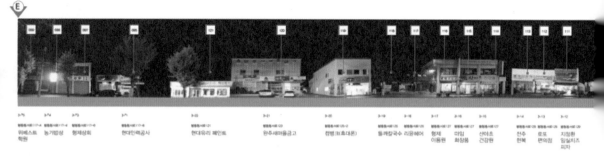

를 양측이 아닌 도로 한면으로 조성하여 넓은 보행로를 확보하는 방향으로 어느 정도 정리가 되었다고 합니다.

금요일 현장 방문시에는 일방행로 문제가 아닌, 금액 문제로 거부하시는 분들이 대부분이었습니다. 월 수입이 50만원에서 70만원이고, 가게 월세가 30만원에서 40만원 선인 영세한 업소가 대부분인데, 30%의 자부담 금액은 과하다는 말씀들이 대부분이었습니다.

그리고, 대부분의 업소가 임대 매장이고 경영상황, 연세 등으로 언제까지 운영할 수 있을지 모르는 상황인데 그만큼의 비용을 투자할 수는 없다는 입장들이 많았습니다.

사업 자체의 실효성에 대한 몇몇 분의 반대도 있었습니다. 건물이 이미 노후해서 어찌 손쓸 수가 없는 상태인데, 간판을 바꾼다고 해서 나아질 수가 없다는 의견이셨습니다.

추후 행정부분으로 업체가 이야기하는건 협박 아니냐는 분들도 계시고, 지역 병의원 협회라는 곳이 있는데(정확한 명칭을 듣지 못하였습니다.) 상세 견적 내역을 공개한 후 사업을 진행해달라는 요청도 있었습니다. 주무관님은 업소별로 상세 내역 및 원가계산서를 공개하라고 하시는데, 사실 전체 업주들께

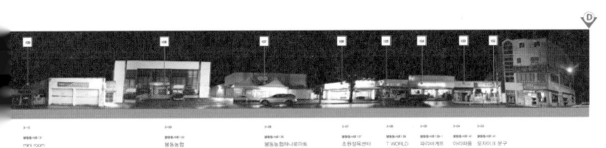

그 내역을 공개하는 것이 좋은 일인지는 모르겠습니다. 괜히 긁어부스럼을 만드는 일 같기도 하네요. 업소별 내역서는 작성하고 있지만, 지금도 공개 여부는 계속 고민 중입니다.

주무관님은 의견 청취 후, 국비 사업이니 반납할 수는 없고 자부담 비율 조정 부분은 사유 재산에 대해 많은 금액을 지원해 줄 수 없다는 군수님의 의지를 설득드리는게 관건이라고 하셨습니다. 우선 시공업소를 정해서 사례로 깔끔하게 선시공하면 어떻겠냐는 이야기도 나왔습니다.

여러모로 고민거리가 많네요. 자부담 비율이 정리되어야 계약서 작성/입금 후 선시공이라도 진행될텐데요. 여기까지가 현재까지의 진행상황입니다. 돌파구를 어서 찾지 않으면 계속해서 기간만 지연될 것 같아서 걱정입니다.

장문으로 고민거리만 나열했네요..
현재 1차 설계도서는 제출용으로 탑뷰 포함하여 작성중입니다.
아이스크림 딱 하나가 완주군 사업을 잘 해낼 수 있게 지혜를 보태주셔요...

After

간판개선사업후 D-E 구간 [주간 · 야간]

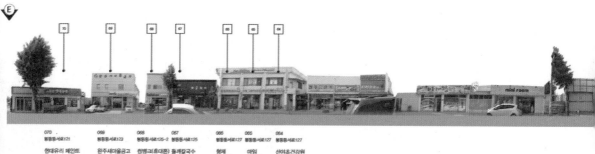

070
봉동읍서로121

현대유리 페인트

069
봉동읍서로123

완주새마을금고

068
봉동읍서로125-2

컴뱅크(휴대폰)

067
봉동읍서로125

들깨칼국수

066
봉동읍서로127

형제
이용원

065
봉동읍서로127

마임
화정품

064
봉동읍서로127

산야초건강원

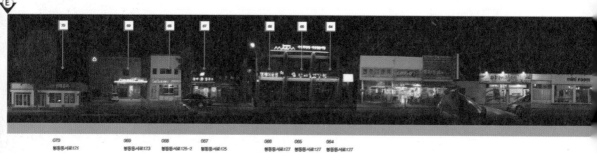

070
봉동읍서로121

현대유리 페인트

069
봉동읍서로123

완주새마을금고

068
봉동읍서로125-2

컴뱅크(휴대폰)

067
봉동읍서로125

들깨칼국수

066
봉동읍서로127

형제
이용원

065
봉동읍서로127

마임
화정품

064
봉동읍서로127

산야초건강원

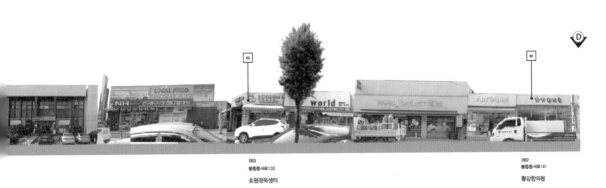

063
봉동동서로133

초원정육센터

062
봉동동서로141

황강한의원

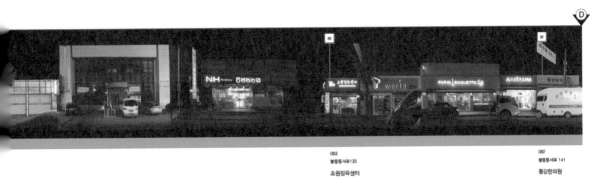

063
봉동동서로133

초원정육센터

062
봉동동서로 141

황강한의원

제6차 자문 2013.12.19.

시공 방법 및 문제점 개선안

1. 12월 27일 옥외광고센터 성과 보고 회의 예정

현재 진행 공정률이 부진하나, 디자인 결과물은 획일적인 방향이 아니며 가이드라인이 수립되어 개선사업의 모범사례가 될 수 있음
1차 설계는 완료되었으며, 수신한 관련 자료는 목록화 하여 MP측에서 보관 중임

2. 현 사업 진행의 문제점

자부담금이 30%로 주민들에게 금액적인 부담감이 컸음 ▶ 10%로 조정 (11월 10일)
민/관의 목적과 시각 차이가 큼. 민간이 필요성을 느끼지 못하는 상황
소재지 정비사업과 같은 시기에 추진되어, 사업에 대한 반대 의견이 사업 지연의 사유가 되며, 추진위원회가 조정에 소극적이었던 부분이 아쉬움
100% 추후 정산으로 사업이 추진되면 공정 진행률과 함께 '을' 의 부담이 가중됨 ▶ 일괄 입금이 아닌 중간 정산의 필요성
용역 기간 종료시점이며, 현재 동의 확산 단계로 빠른 진행이 요구되나 날씨 등 환경 조건에 의해 시공에 어려움이 있음

사업 진행 방향 분석

1. 완주군 입장

모든 사업은 용역사업자에게 책임 소재가 있음

시공사는 주민들의 비용 삭감 요청 등 지역 업체로서의 약점이 있을 수 있으나, 원칙을 준수하여야 함

연장에 대한 명분이 부족하나, 피치 못할 상황이므로 해결을 위하여 노력하겠음

주민 의식 개선이 필요함. 스스로 필요성을 느껴 사업을 요청할 수 있어야 함

2. 용역사업 대표사 입장

30% 주민부담금액에 대한 중요성을 사업 초기에 간파하지 못함

주민 의식에 있어 읍·면 소재지의 지방적 한계점이 있었음

거부/보류 업소에 대한 재권고는 대표사에서 책임지고 진행해야 할 업무이므로, 기간 연장이 승인된다면 최선을 다하여 진행하겠음

3. 용역사업 시공사 입장

건축 컨디션이나 대상지에 관련한 사항을 미리 파악하지 못한 과실을 인정하고 기간 내 공사를 완료할 수 있도록 노력하겠음

정산 집행 등의 부분에서 완주군청의 배려가 필요함

4. MP 입장

사전 계획에 대한 유연한 생각을 가졌던 점이 다소 아쉽습니다.

무조건적인 대표사의 상주는 비효율적인 상황이므로 계획을 수립한 후 진행하는 것이 효율적일 것으로 생각됩니다.

사업 진행 완료 후 유지 보수는 시공사 단독으로 처리하기 어려우므로, 지역업체들과 분배하여 수행하시면 좋을 듯합니다.

주민 간 비교분석, 교차 분석의 여지가 많아지면 집단 불만으로 확대될 가능성이 있으므로 중재에 노력을 기울여야 하는 것입니다.

반대여론에 의하여 사업이 지연된 부분은 간판개선사업이 아닌 읍소재지 정비사업인 지꿈화와 일방로 등의 사업과 연개된 문제임으로 용역사업자에게만 묻지 마시고 발주처인 지방자치단체도 일정부분 책임있다고 생각합니다.

추후 사업 진행 방향

1. 사업기간 연장

2012년 예산이므로 추가 연장이 불가능한 상황임

2월 말까지 예산 집행이 가능하므로, 1월 20일까지 준공계를 제출할 수 있도록 시공 스케줄을 계획해야 함

2. 추가 요청 물량

기존 150개 구간 내의 사업대상지 물량을 해결한 후, 추가 구간을 포함해야 함
주민 측에서 다급하게 접근할 수 있도록 유도하여야 함

3. 시공계획서 제출

시공 일정표/계획표를 시공사 측에서 작성하여 제출할 것. 단, 자연재해나 천
재지변과 관련된 예측을 포함하지 않은 순수 시공 일정을 작성하여야 함

4. 사업 진행 방향 및 주민 동의 방안

단독 시공은 어려우므로 지역 및 협회의 도움이 필요함
동의 시 최종 권고 기간이라는 명기와 '우선 동의 순서, 건축물 컨디션에 의하
여 시공 일정이 조절되므로 기간을 두고 기다려 주시면 일괄적으로 의견을 청
취하겠음' 이라는 내용이 포함된 사업 권고문을 배포하여 개별적인 의견 제시
로 인한 분쟁 최소화

구획도식화-파노라마촬영 기점표기

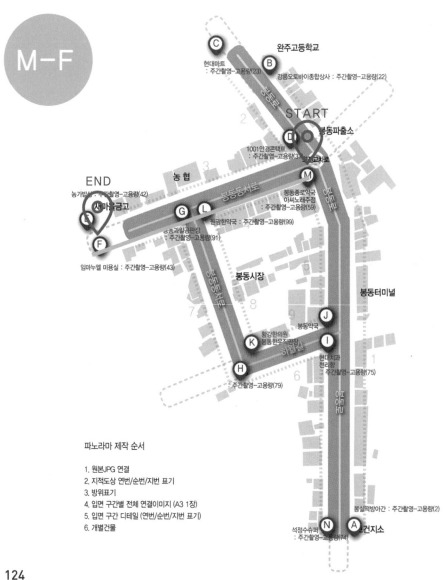

M-F

완주고등학교

C 현대마트
: 주간촬영-고용량(23)

B 강릉오토바이종합상사 : 주간촬영-고용량(22)

START
봉동파출소

D 1001안경콘택트
: 주간촬영-고용량(3) 입체교차로

END
농협

농가반찬 : 주간촬영-고용량(42)
새마을금고

E

M 봉동종로약국
아씨노래주점
: 주간촬영-고용량(59)

G L 원광한약국 : 주간촬영-고용량(99)

봉동동서로

봉동과일공판장
: 주간촬영-고용량(91)

F

임마누엘 미용실 : 주간촬영-고용량(43)

봉동시장

봉동터미널

J 봉동약국

K 황강한의원
봉동한우직판장

I 현대치과
천리향
: 주간촬영-고용량(75)

H : 주간촬영-고용량(79)

파노라마 제작 순서

1. 원본JPG 연결
2. 지적도상 연번/순번/지번 표기
3. 방위표기
4. 입면 구간별 전체 연결이미지 (A3 1장)
5. 입면 구간 디테일 (연번/순번/지번 표기)
6. 개별건물

봉실떡방아간 : 주간촬영-고용량(2)

N A 보건지소

석정수퍼
: 주간촬영-고용량(74)

Before

간판개선사업전 M-F 구간 [주간]

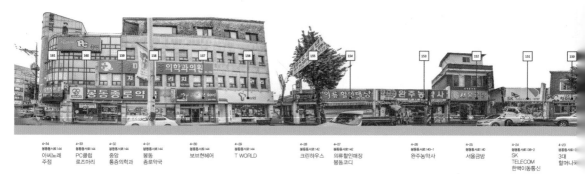

| 4-34 봉동동서로144 아씨노래 주점 | 4-33 봉동동서로144 PC클럽 로즈마리 | 4-32 봉동동서로144 중앙 통증의학과 | 4-31 봉동동서로144 봉동 종로약국 | 4-30 봉동동서로144 보브현헤어 | 4-29 봉동동서로144 T WORLD | 4-28 봉동동서로142 크린하우스 | 4-27 봉동동서로142 의류할인매장 봉동코디 | 4-26 봉동동서로140-1 완주농약사 | 4-25 봉동동서로140 서울금방 | 4-24 봉동동서로138-2 SK TELECOM 한백이동통신 | 4-23 봉동동 3대 할머니 |

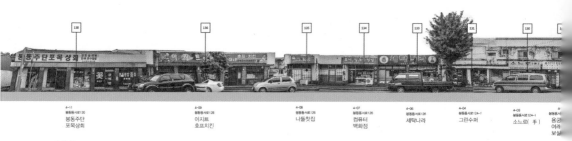

| 4-11 봉동동서로130 봉동주단 포목상회 | 4-09 봉동동서로128 이지트 호프치킨 | 4-08 봉동동서로126 나들찻집 | 4-07 봉동동서로126 컴퓨터 백화점 | 4-06 봉동동서로126 세탁나라 | 4-04 봉동동서로124-1 그린수퍼 | 4-03 봉동동서로124-1 소느린(手) | 4- 용궁 여라 보살 |

KEYMAP

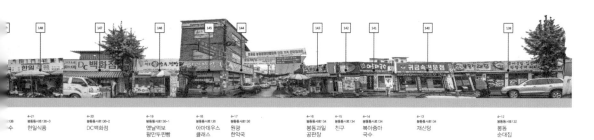

| 148 | 147 | 146 | 145 | 144 | | 143 | 142 | 141 | 140 | | 139 |

4-21	4-20	4-19	4-18	4-17		4-16	4-15	4-14	4-13		4-12
봉동동서로130-3	봉동동서로130-2	봉동동서로130-1	봉동동서로130	봉동동서로130		봉동동서로134	봉동동서로134	봉동동서로134	봉동동서로134		봉동동서로132
한일식품	DC백화점	옛날먹보 원만두찐빵	아마데우스 클래스	원광 한약국		봉동과일 공판장	친구	복아줌마 국수	재신당		봉동 순대집

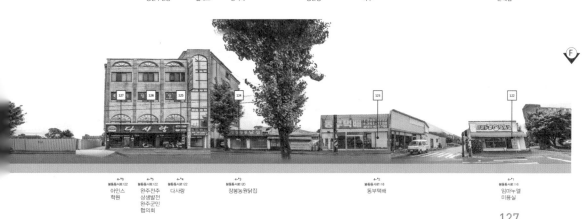

F

| 127 | 126 | 125 | | 124 | | 123 | | | 122 |

4-개	4-개	4-개		4-개		4-개			4-개
봉동동서로122	봉동동서로122	봉동동서로122		봉동동서로120		봉동동서로116			봉동동서로116
아인스 학원	완주전주 상생발전 완주군민 협의회	다사랑		장봉농원닭집		동부택배			임마누엘 미용실

127

Before

간판개선사업전 M-F 구간 [야간]

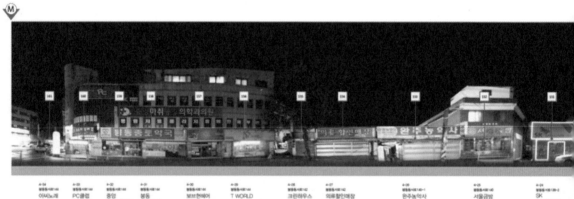

| 수34 봉동동사로14 아씨노래 주점 | 수30 봉동동사로14 PC클럽 로즈마리 | 수32 봉동동사로14 중앙 통증의학과 | 수31 봉동동사로14 봉동 종로약국 | 수30 봉동동사로14 보브헤어 | 수29 봉동동사로14 T WORLD | 수28 봉동동사로142 크린하우스 | 수27 봉동동사로142 의류할인매장 봉동코디 | 수09 봉동동사로140-1 완주농약사 | 수25 봉동동사로140 서울금방 | 수24 봉동동사로138-2 SK TELECOM 한빛이동통신 |

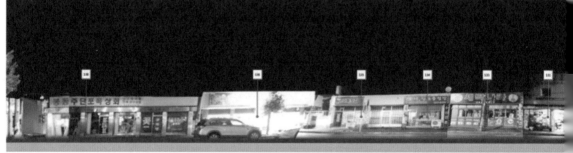

| 수11 봉동동사로130 **128** 봉동주단 포목상회 | 수09 봉동동사로128 아지트 호프치킨 | 수09 봉동동사로128 나들찻집 | 수07 봉동동사로128 컴퓨터 백화점 | 수06 봉동동사로124 세탁나라 | 수04 봉동동사로124-1 그린수퍼 |

KEYMAP

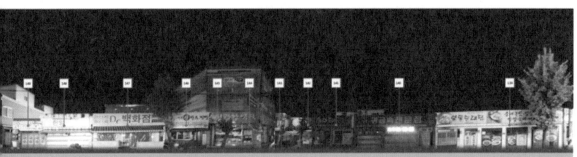

| 우리국수 | 한일식품 | DC백화점 | 앤날덕보 왕언두편빵 | 아마데우스 클래스 | 원광 한약국 | 봉동과일 공판장 | 친구 | 뽀아음마 국수 | 재신정 | 봉동 순대집 |

Ⓕ

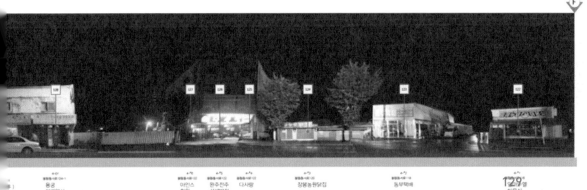

| 용궁 애쟁약사 보살 | | 아인스 학원 | 완주전주 삼생활천 완주군민 협의회 | 다사랑 | 장봉농원닭집 | 동부택배 | 이용실 |

After

간판개선사업후 M-F 구간 [주간]

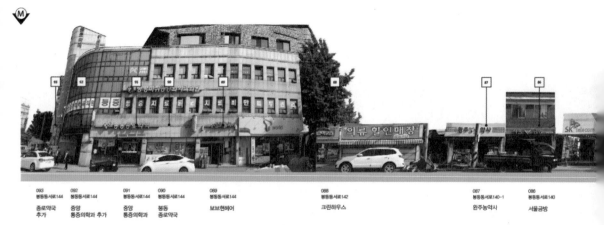

093 봉동동서로144	092 봉동동서로144	091 봉동동서로144	090 봉동동서로144	089 봉동동서로144	088 봉동동서로142	087 봉동동서로140-1	086 봉동동서로140
종로약국 추가	중앙 통증의학과 추가	중앙 통증의학과	봉동 종로약국	보브현헤어	크린하우스	완주농약사	서울금방

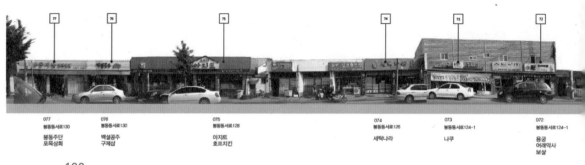

077 봉동동서로130	076 봉동동서로130	075 봉동동서로128	074 봉동동서로126	073 봉동동서로124-1	072 봉동동서로124-1
봉동주단 모퍼상회	백설공주 구제샵	아지트 호프치킨	세탁나라	나쿠	용궁 여래약사 보살

KEYMAP

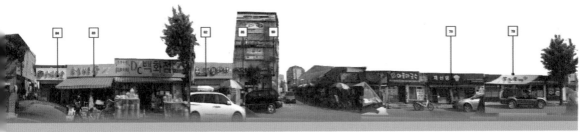

084	083		082	081	080		079	078
봉동동서로138	봉동동서로136-3		봉동동서로136-1	봉동동서로136	봉동동서로136		봉동동서로134	봉동동서로132
우리국수	한일식품		옛날역보 왕만두찐빵	네오웰빙 10분다이어트	원광 한약국		재선당	봉동 순대집

(F)

071
봉동동서로118

동부택배

After

간판개선사업후 M-F 구간 [야간]

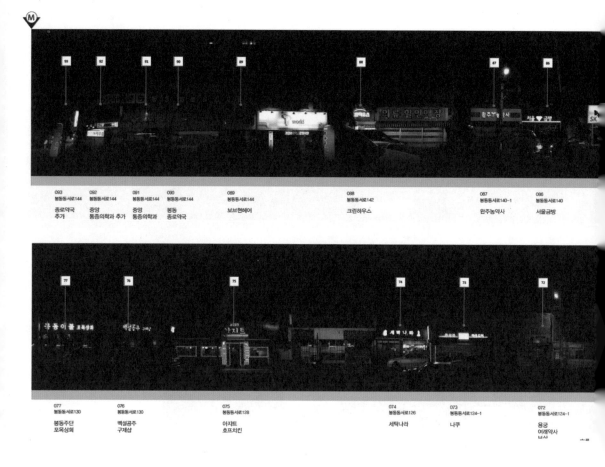

093 봉동동서로144 종로약국 추가	092 봉동동서로144 중앙 통증의학과 추가	091 봉동동서로144 중앙 통증의학과	090 봉동동서로144 봉동 종로약국	089 봉동동서로144 보브현헤어	088 봉동동서로142 크린하우스	087 봉동동서로140-1 완주농약사	086 봉동동서로140 서울금방

077 봉동동서로130 봉동주단 모목성회	076 봉동동서로130 백설공주 구제샵	075 봉동동서로128 아지트 호프치킨	074 봉동동서로126 세탁나라	073 봉동동서로124-1 나쿠	072 봉동동서로124-1 용궁 여래약사 보사

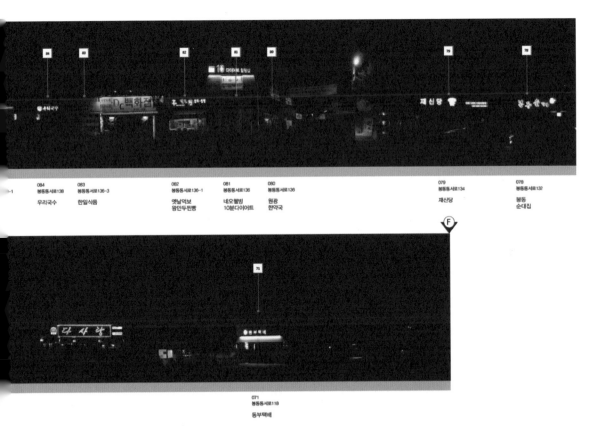

084	083		082	081	080		079	078
봉동동서로138	봉동동서로136-3		봉동동서로136-1	봉동동서로136	봉동동서로136		봉동동서로134	봉동동서로132
우리국수	한일식품		옛날먹보	네오웰빙	원광		재신당	봉동
			왕안두핀빵	10분다이어트	한약국			순대집

071
봉동동서로118

동부택배

제7차 자문 [온라인] 2014.01.11.

용역사업자로부터 자문요청
2014.01.11 이메일 수신내용
보낸사람: ○○○ 14.01.11 12:49
받는사람: yesdesign@hanmail.net
보낸날짜: 2014년 1월 11일 토요일, 12시 49분 23초 +0900.

보낸사람: 정희정〈yesdesign@hanmail.net〉14.01.21 13:06
받는사람: ○○○〈kar@○○○.○○.○○〉
　　　　　참조 완주군청 이도일 선생님"〈○○○@korea.kr〉

안녕하십니까?
터미널 건물 출입구 사진 보내드립니다.
사진에 붉은 사각형 박스로 표시한 곳이 치과 출입구입니다.
출입구에 헤드가 없어 출입구 구분이 어려운 상태입니다.

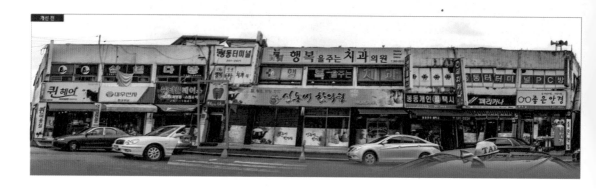

1. 질문

계단까지 치과 사유재라고 합니다.

표시한 계단을 통해 삼일다방이라고 표시된 업소까지 출입 가능하나,

현재 몇 년째 비어있는 상태입니다.

1. 자문

전면 파사드에서 건물의 안쪽으로 약간 들어간 계단실 출입구에 위치한 현관 강화 유리문 상단에 높이 약 600mm 정도의 유리면에 여분이 있습니다. 이 부분의 유리면에 보조간판을 설치하는 게 좋을 듯합니다.

추가적으로 몇 년째 비워진 업소의 경우 건물주의 동의를 구해 간판이나 기존 창문형 간판[썬팅]을 철거하는 게 봉동간판개선 사업에 보다 효과적인 결과가 될 것으로 생각합니다. 자문권고 사항임으로 완주군 이도일 주무관님과 의논하셔서 철거하는 게 좋을 듯합니다.

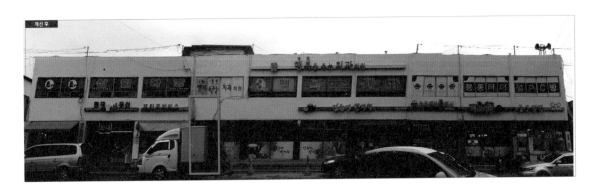

135

2.질문

주무관님과 논의한 내용은
현재 봉동읍의 노년 인구가 많은 점을 감안하여
출입구를 구분할 수 있도록 작은 간판을 표기하되,
상위계획과 참고자료를 확인하여
가이드라인 상에 관련 규정을 표기하는 방법을 구상하였으나,
참고 자료에는 입점 업체의 연립형 표기에 관련된 내용만 찾을 수 있었습니다.
비조명형 간판이나 간단한 출입구 표기는 필요하다고 생각되는 곳입니다.
어떻게 하는 것이 최선의 방법일지... 검토 부탁드립니다!

2. 자문

이해가 되는 부분입니다. 간판과 정보사인체계는 간단명료하면서 질서를 갖추어야 합니다. 인지성 가독성 그리고 장소를 찾을 수 있는 기능이 전제되어야 함으로 추가적 보조간판 설치에 동의합니다.

문의하신 해당 건축물은 저층부의 노후화된 건물로 주·야간 현장 답사에서 말씀드렸듯이 간판개선작업의 효과를 위하여 기존 판형간판을 철거 후 파손된 부분과 노후화로 건축물의 바탕 Putty작업을 실시하고 외부용 수성도료로 노후화된 건축물의 보수가 이루어져야 할 건축물입니다.

봉동읍 간판개선사업 대상지 중 지역의 상징성과 관문의 역할을 하고 있는 공공건축물인 공용터미널로써 몇 차례의 답사와 촬영 등을 통하여 조사 분석하여 이 건물을 지명하고 디자인과 시공방법까지 세심하게 자문드렸던 건물입니다.

MP자문 참여 이전에 이미 창문형광고[썬팅]는 정비하지 않기로 지역민의 요

구와 정서를 반영하여 대상구간이 전반적으로 정리가 덜되어 보이는 아쉬움이 있지만 기존의 판형간판을 철거한 후 문자형 채널간판으로 다양하고 차별화된 다양한 픽토그램과 도식화된 디자인들이 좋아 보입니다. 특이나 권고한 자문의견을 잘 반영하여 노후건축물의 도색작업도 매우 효과적으로 잘 정비되어 있는 모습으로 발전되었습니다.

가이드라인에 준하여 업소당 간판수량과 크기 등의 제한으로 도로면에서 횡형으로 길게 더우기 2층에 위치한 행복치과의 경우 건축물의 주출구와 로비가 없으며 메인 인포메이션 조차도 없습니다. 이와 같은 경우는 입구를 찾아들어가기에 다소 어려움이 발생할 수 있는 문제로 보아집니다.

전화로 말씀드렸듯이 전면부에 작은 간판이라도 추가 설치하고자 하는 영업점주의 민원을 전적으로 수용하기에는 가이드라인에 준하는 근거가 부족하고 업소당 간판의 수량제한에 저촉되어 또 다른 민원이 나올 수 있습니다.

이와 같은 경우 건축물 전면파사드에서 약간 후퇴한 계단실 출입구의 현관 강화 유리문 상단에 높이 약 600mm 정도로 위치한 유리면에 판형 보조간판을 설치하는 게 좋을 듯합니다.

이때 주의할 점은 주 간판이 아닌 특이한 경우의 보조간판으로 유연한 가이드라인의 적용을 위한바 비조명으로 설치되었으면 좋겠습니다. 가로형간판의 높낮이가 달리 적용됨으로 변화나 포인트보다는 어수선함이 야기될 수도 있을 듯합니다. 최초 디자인방향 설정시 도시 야간경관을 위하여 간판 하단부에 저지향성 LED를 설치하여 농어촌도시의 야간 가로환경을 밝히자는 계획이 잘 반영될 수 있도록 디자인과 간판제작 설치에 만전을 기해주시기 바랍니다.

연일 영하의 기온으로 간판설치작업에 많은 어려움이 있으리라 생각됩니다.
일기예보를 잘 분석하여 공정별 작업 스케줄 조절을 잘하셔야 할 것입니다.

철저하게 준비하셔서 특히나 안전도에 입각한 제작과 설치가 요구되며 설치작업에서도 철저히 안전을 기하여 주시기 바랍니다.

아름답고 질서정연하며 독특하고 아름다운 간판으로 바뀌어 가는 이웃의 간판개선 작업을 통하여 지역민의 의식이 변화되고 있으며 적극적인 참여로 바뀌고 있다고 이도일 주무관님께 전해 들었습니다.

추가적으로 발생되는 간판들의 동의를 위한 면담과 디자인컨펌, 간판제작시, 간판개선사업을 위한 가이드라인을 준수하시고 특히 색채가이드라인이 잘 적용되도록 노력해 주시기 바랍니다.

수고하십시오!

MP 정희정 올림

구획도식화-파노라마촬영 기점표기

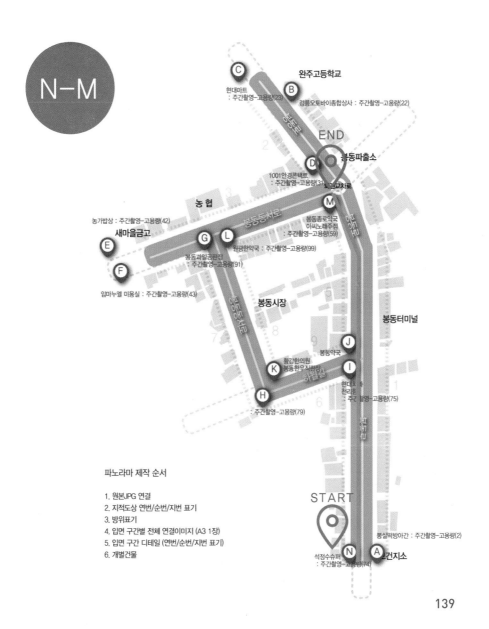

N-M

완주고등학교

현대마트
: 주간촬영-고용량(23)

강릉오토바이종합상사 : 주간촬영-고용량(22)

END

봉동파출소

1001안경콘택트
: 주간촬영-고용량(3)

봉교교차로

농 협

M

농기밥상 : 주간촬영-고용량(42)

봉동종로약국
아씨노래주점
: 주간촬영-고용량(59)

새마을금고

원광한약국 : 주간촬영-고용량(99)

봉동과일종합점
: 주간촬영-고용량(91)

임마누엘 미용실 : 주간촬영-고용량(43)

봉동시장

봉동터미널

봉동약국

황강한의원
봉동한우재팬점

현대x와
천리향
: 주간 촬영-고용량(75)

: 주간촬영-고용량(79)

파노라마 제작 순서

1. 원본JPG 연결
2. 지적도상 연번/순번/지번 표기
3. 방위표기
4. 입면 구간별 전체 연결이미지 (A3 1장)
5. 입면 구간 디테일 (연번/순번/지번 표기)
6. 개별건물

START

봉실떡방아간 : 주간촬영-고용량(2)

석정수퍼
: 주간촬영-고용량(74)

건지소

Before

간판개선사업전 N-M 구간 [주간]

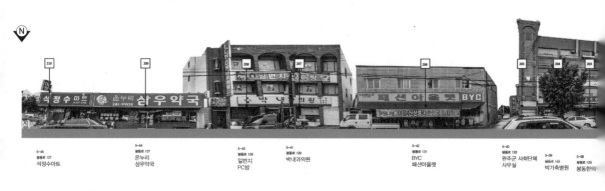

| 210 | 209 | 208 | 207 | 206 | 205 | 204 | 203 |

5-45
봉동로 127
석정수마트

5-44
봉동로 127
온누리
삼우약국

5-43
봉동로 129
일번지
PC방

5-41
봉동로 129
박내과의원

5-42
봉동로 131
BYC
패션아울렛

5-40
봉동로 133
완주군 사회단체
사무실

5-39
봉동로 133
박가축병원

5-38
봉동로 133
봉동한의

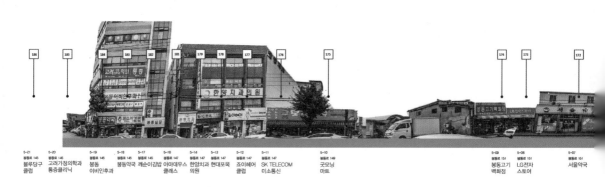

| 186 | 185 | 184 | 183 | 182 | 181 | 179 | 178 | 177 | 176 | 175 | 174 | 173 | 172 |

5-21
봉동로 145
블루당구
클럽

5-20
봉동로 145
고려가정의학과
통증클리닉

5-19
봉동로 145
봉동
이비인후과

5-18
봉동로 145
봉동약국

5-17
봉동로 147
깨순이김밥

5-16
봉동로 147
아마데우스
클래스

5-14
봉동로 147
한양치과
의원

5-13
봉동로 147
현대모목

5-12
봉동로 147
죠이헤어
클럽

5-11
봉동로 147
SK TELECOM
미소통신

5-10
봉동로 149
굿모닝
마트

5-09
봉동로 151
봉동고기
백화정

5-08
봉동로 151
LG전자
스토어

5-07
봉동로 151
서울약국

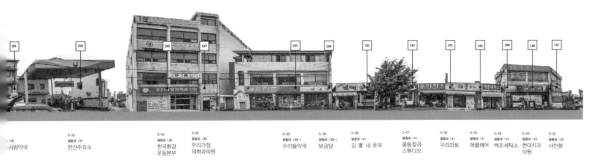

| 201 | 200 | 199 | 197 | 195 | 194 | 193 | 192 | 191 | 190 | 189 | 188 | 187 |

	5-35	5-34	5-32	5-30	5-29	5-28	5-27	5-26	5-25	5-24	5-23	5-22
135	봉동로 137	봉동로 139	봉동로 139	봉동로 139-1	봉동로 139-1	봉동로 141	봉동로 141	봉동로 141	봉동로 141	봉동로 141	봉동로 143	봉동로 143
사랑약국	한진주유소	한국환경 운동본부	우리가정 의학과의원	우리들약국	보금당	김 家 네 호떡	봉동칼라 스튜디오	우리마트	애플헤어	백조세탁소	현대치과 의원	사천항

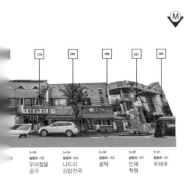

| 170 | 169 | 168 | 167 | 166 |

5-05	5-04	5-03	5-02	5-01
봉동로 153	봉동로 153	봉동로 153	봉동로 157	봉동로 157
우리철물 공구	나드리 김밥천국	꿀떡	인재 학원	우체국

141

Before

간판개선사업전 N-M 구간 [야간]

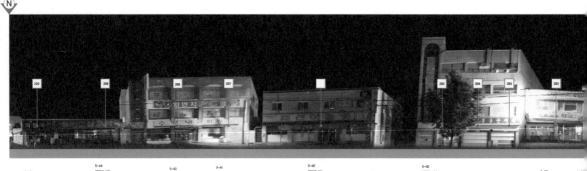

5-45	5-44	5-43	5-41	5-42	5-40	5-39	5-38	5-37	5-06
봉동로 127	봉동로 127	봉동로 129	봉동로 129	봉동로 131	봉동로 133	봉동로 133	봉동로 133	봉동로 135	
석정수마트	온누리 삼우약국	일번지 PC방	박내과의원	BYC 패션아울렛	완주군 사회단체 사무실	박가축병원	봉동한의원	고양심 소아청소년과	가

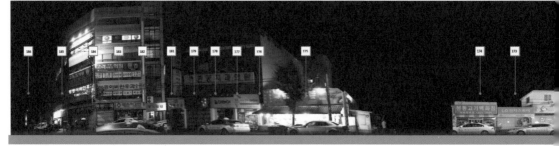

5-21	5-20	5-19	5-18	5-17	5-16	5-14	5-13	5-12	5-11	5-10	5-09	5-08
봉동로 145	봉동로 145	봉동로 145	봉동로 145	봉동로 145	봉동로 147	봉동로 147	봉동로 147	봉동로 147	봉동로 147	봉동로 149	봉동로 151	봉동로 151
블루당구 클럽	고려가정의학과 통증클리닉	봉동 이비인후과	봉동약국	깨순이감밥	아마데우스 클래스	한양치과 의원	현대목욕	죠이헤어 클럽	SK TELECOM 미소통신	굿모닝 마트	봉동고기 백화점	LG전자 스토어

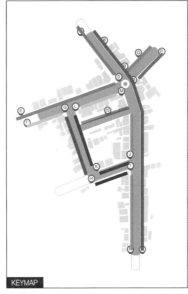

KEYMAP

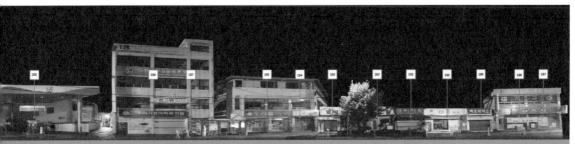

5-35		5-34	5-32		5-30	5-29	5-28		5-27	5-26	5-25	5-24		5-23	5-22
봉동로 137		봉동로 139	봉동로 139		봉동로 139-1	봉동로 139-1	봉동로 141		봉동로 141	봉동로 141	봉동로 141	봉동로 141		봉동로 143	봉동로 143
한진주유소		한국환경 운동본부	우리가정 의학과의원		우리들약국	보금당	김 家 네 호떡		붕동칼라 스튜디오	우리마트	애플헤어	벽조세탁소		현대치과 의원	사천향

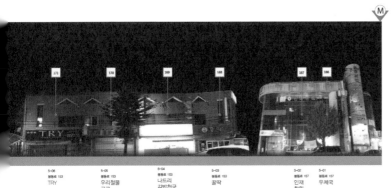

5-06		5-05		5-04		5-03		5-02	5-01
봉동로 153		봉동로 153		봉동로 153		봉동로 153		봉동로 157	봉동로 157
TRY		우리철물 공구		나드리 김밥천국		꿀땅		인재 학원	우체국

143

After

간판개선사업후 N-M 구간 [주간]

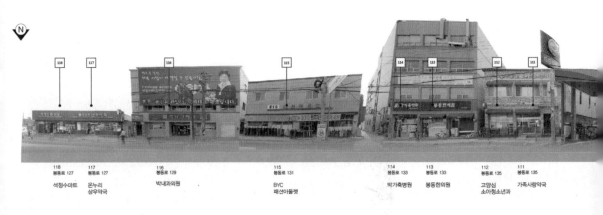

118	117	116	115	114	113	112	111
봉동로 127	봉동로 127	봉동로 129	봉동로 131	봉동로 133	봉동로 133	봉동로 135	봉동로 135
석정수마트	온누리 상우약국	박내과의원	BYC 패션아울렛	박가축병원	봉동한의원	고양심 소아청소년과	가족사랑약국

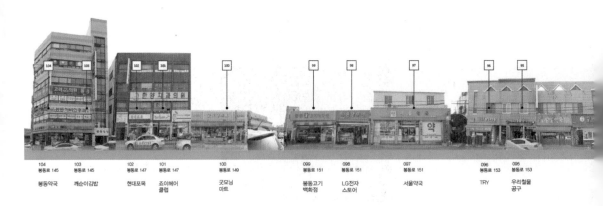

104	103	102	101	100	099	098	097	096	095
봉동로 145	봉동로 145	봉동로 147	봉동로 147	봉동로 149	봉동로 151	봉동로 151	봉동로 151	봉동로 153	봉동로 153
봉동약국	깨순이김밥	현대모묵	죠이헤어 클럽	굿모닝 마트	봉동고기 백화점	LG전자 스토어	서울약국	TRY	우리철물 공구

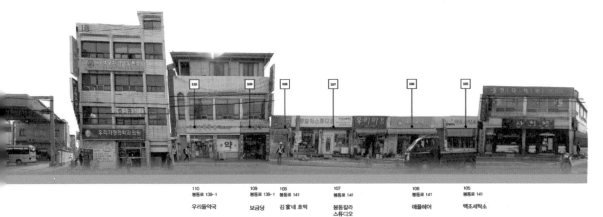

110	109	108	107	106	105
봉동로 139-1	봉동로 139-1	봉동로 141	봉동로 141	봉동로 141	봉동로 141
우리들약국	보금당	김童네 호픽	봉동칼라 스튜디오	애플헤어	백조세탁소

Ⓜ

157
科의원

After

간판개선사업후 N-M 구간 [야간]

용역
사업자

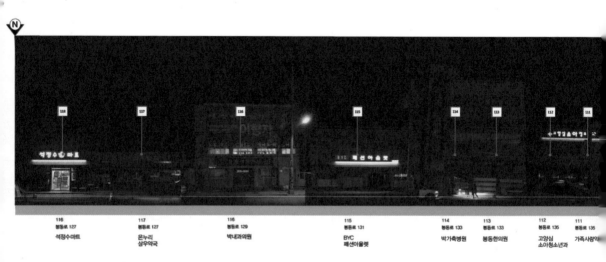

118	117	116	115	114	113	112	111
봉동로 127	봉동로 127	봉동로 129	봉동로 131	봉동로 133	봉동로 133	봉동로 135	봉동로 135
석정수아트	온누리 상우약국	백내과의원	BYC 패션아울렛	박가축병원	봉동한의원	고양심 소아청소년과	가족사랑약국

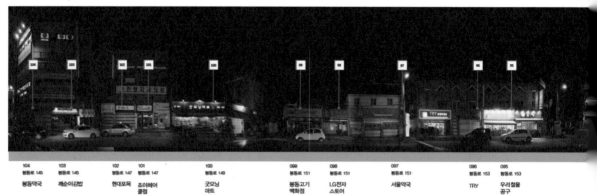

104	103	102	101	100	099	098	097	096	095
봉동로 145	봉동로 145	봉동로 147	봉동로 147	봉동로 149	봉동로 151	봉동로 151	봉동로 151	봉동로 153	봉동로 153
봉동약국	계순이김밥	현대모직	죠이헤어 클럽	굿모닝 마트	봉동고기 백화점	LG전자 스토어	서울약국	TRY	우리철물 공구

146

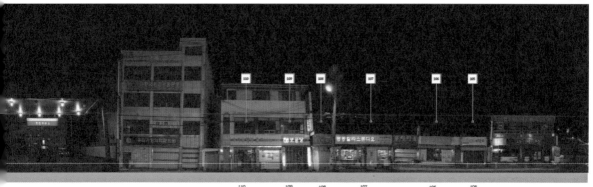

110	109	108	107	106	105
봉동로 139-1	봉동로 139-1	봉동로 141	봉동로 141	봉동로 141	봉동로 141
우리들약국	보금당	김家네 호떡	봉동칼라 스튜디오	애플헤어	벽조세탁소

로 157

과의원

제8차 자문 [온라인] 2014.01.22.

2014.01.22. 이메일 수신내용

보낸사람: ○○○ 14.01.22 11:23

받는사람: yesdesign@hanmail.net

보낸날짜: 2014년 1월 22일 수요일, 11시 23분 05초 +0900

보낸사람: 정희정〈yesdesign@hanmail.net〉 14.01.22 13:31

받는사람: ○○○〈kar@○○○.○○.○○〉

보낸날짜: 2014년 1월 22일, 13시 31분 07초 +0700

안녕하십니까? ○○○사업자 ○○○ 매니저입니다.

메일로 주신 상세한 자문의견을 확인하여, 가이드라인을 수정하였습니다. 첨부한 가이드라인 파일에 수정된 부분을 표기하였으며, 아래는 수정 사유입니다.

안녕하십니까! 가이드라인 수정자문 의견드립니다. 첨부파일에도 2014.01.22 가이드라인 수정 자문.hwp 탑재하였습니다. 수고 하십시요!~

1. p.05

색채 사용 부분에서 시공 시 주민분들과 많은 논의가 있었습니다.

기존 사용했던 색채들과 가이드라인 색채의 치이, 일정 기간 경과 후 발생하는 간판 색상의 변색 우려가 가장 큰 논점이었습니다.

이에 따라, 권장 색채는 기존의 색채 가이드를 따르도록 작성하되, 밝고 따뜻한 이미지의 색채 사용을 제한적으로 허용하는 항목을 추가하였습니다.

148

구획도식화–파노라마촬영 기점표기

I-H

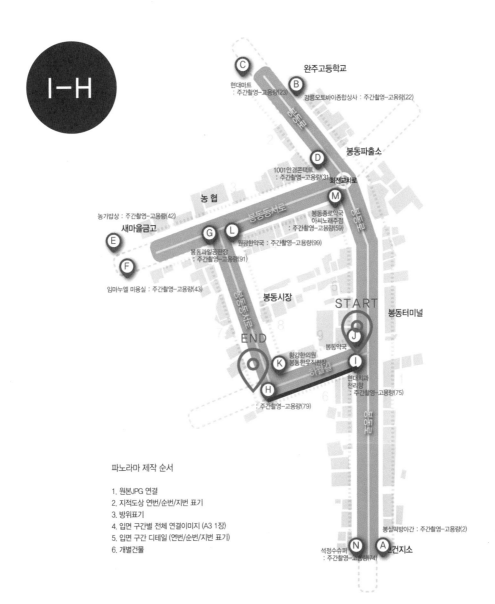

완주고등학교

© 현대마트
: 주간촬영-고용량(23)

Ⓑ 강릉오토바이종합상사 : 주간촬영-고용량(22)

봉동파출소

Ⓓ 1001안경콘택트
: 주간촬영-고용량(31)

회전고차로

농협

Ⓜ

농가밥상 : 주간촬영-고용량(42)

새마을금고

봉동종로약국
아씨노래주점
: 주간촬영-고용량(59)

Ⓔ

Ⓖ Ⓛ 원광한약국 : 주간촬영-고용량(99)

봉동과일경판장
: 주간촬영-고용량(91)

Ⓕ

임마누엘 미용실 : 주간촬영-고용량(43)

봉동시장

START

봉동터미널

END

봉동약국

Ⓙ

Ⓚ 황강한의원
봉동한우지펜장

Ⓘ

현대치과
천리향
: 주간촬영-고용량(75)

Ⓗ
: 주간촬영-고용량(79)

파노라마 제작 순서

1. 원본JPG 연결
2. 지적도상 연번/순번/지번 표기
3. 방위표기
4. 입면 구간별 전체 연결이미지 (A3 1장)
5. 입면 구간 디테일 (연번/순번/지번 표기)
6. 개별건물

봉실떡방아간 : 주간촬영-고용량(2)

Ⓝ Ⓐ 건지소

석정수슈퍼
: 주간촬영-고용량(74)

Before

간판개선사업전 I-H 구간 [주간]

1. 자문

기존에 사용해 왔던 색채는 G·R·Y·B의 원색조이였으며 자문권고해 드린 색채
는 중성색으로 오히려 간판에 사용될 재료들에 있어 변색의 우려가 오히려 최소
화 된다고 생각합니다. 되도록 색채가이드라인에 준수하도록 권고드립니다.
원색의 색채사용을 지양함에 원칙을 두고자 합니다.

2. p.06

의견을 여쭈었던 출입구 구분이 어려운 건물의 경우를
〈유형별 가이드라인〉 중 '설치 및 배치' 항목에 추가하였습니다.

2. 자문

설치 및 배치에 있어 업장의 위치적 특수성에 따라 추가 간판 설치가 필요한

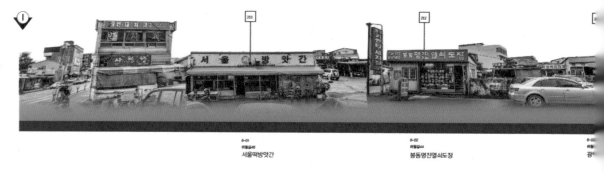

6-01
마을길46
서울떡방앗간

6-02
마을길44
봉동명진열쇠도장

6-03
마을
광

경우, 광고물관리심의위원회의 타당성 검토 후 추가 1개 간판의 설치가 허용됩니다. 단, 추가 설치 시 경관 형성에 영향을 미치지 않도록 비조명형 간판을 권장합니다.

A. 저장과 출입구 위치가 상이한 경우 B. 건축선 후퇴, 건물 뒷편에 위치하여 파악이 어려운 경우 C. 외부에 노출된 출입구가 없는 소형 업소 등 위와 같은 가이드라인의 수정에 동의합니다.

3. p.06

판류형 간판 항목에 대해 면적 사용 기준을 지정하였습니다.
손상면 차단 효과가 적은 기존의 80cm 규정의 높이 제한을 완화하였습니다.

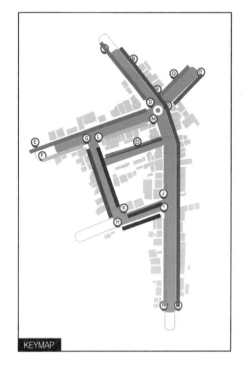

KEYMAP

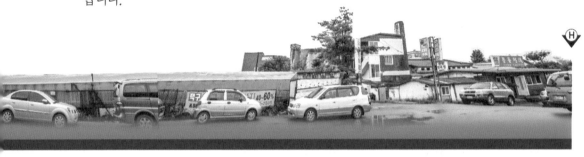

Before

간판개선사업전 I-H 구간 [야간]

3. 자문

동의합니다. 하지만 농어촌형 도시의 경우 저층부 건축물 특히 연와조나 슬레이트 구조 건축물의 경우 경관과 도시미관을 위하여 유연한 가이드라인으로 보아집니다만, 건축물의 평균적 높이를 고려해 최대 높이를 예로 800mm~1200mm까지라는 규정을 두는게 필요합니다.

4.p.16

시장 간선구간 (G~H~I~J~K)은 경관특구에서 제외하고 희망자만 정비하도록 지정하였습니다.

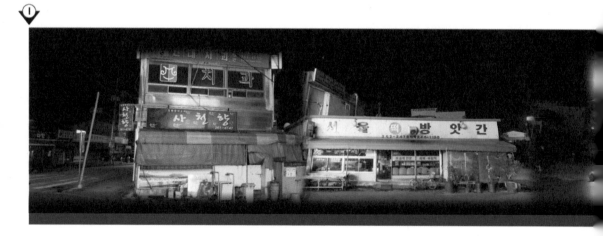

KEYMAP

4. 자문

확인하였습니다. 잘 알겠습니다.

**상기 수정사항에 대한 가이드라인의 최종
검토 부탁드립니다.
늘 감사드립니다!**

이상과 같이 가이드라인의 최종검토 자문
드립니다.

MP 정희정

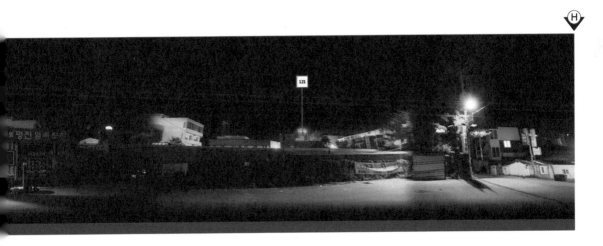

After

간판개선사업후 I-H 구간 [야간]

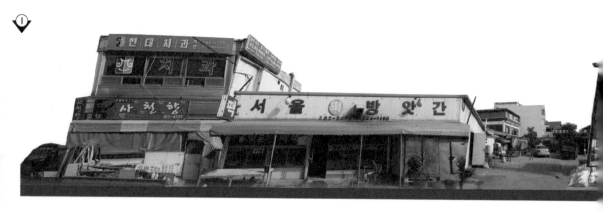

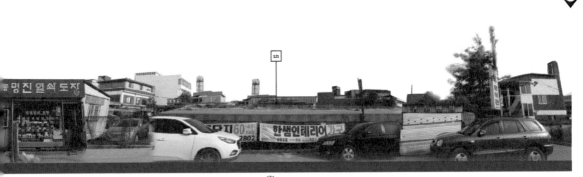

121
하월길44-1

광영카프라자

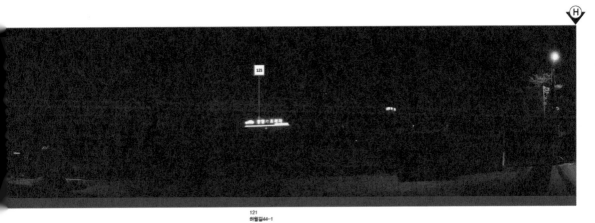

121
하월길44-1

광영카프라자

제9차 자문 [온라인] 2014.03.18.

2014.03.18. [E-mail] 수신내용

보낸사람: ○○○ 14.03.18 16:42

받는사람: yesdesign@hanmail.net

보낸날짜: 2014년 3월 18일 화요일, 16시 42분 25초 +0900

보낸사람: 정희정〈yesdesign@hanmail.net〉 14.01.22 13:31

받는사람: ○○○〈kar@○○○.○○.○○〉

보낸날짜: 2014년 3월 18일, 19시 52분 09초 +0900

안녕하십니까, 교수님!

통화로 말씀드린 보조조명등 변경안입니다.

ai원본과 텍스트 아웃라인 작업된 이미지, JPG이미지 첨부드립니다.

확인 부탁드립니다.

사업 막바지 작업에 치여 자주 연락드리지 못해 죄송스럽습니다.

진행하면서 느낀 점, 틈틈이 정리해보고 있는데

가장 어려운 작업인 것 같습니다~ㅠㅠ

○○○선생님! 힘들죠!~ 힘내세요!~

힘든 만큼 좋은 결과 그리고 좋은 경험을 통해서

한단계 한단계 발전되어 가는 것이지요!~

첨부파일에 1-2014년 3월 18일 자문드립니다. hwp 탑재합니다.

구획도식화–파노라마촬영 기점표기

H–G

완주고등학교

현대마트
: 주간촬영-고용량(23)

강릉오토바이종합상사 : 주간촬영-고용량(22)

봉동파출소

1001안경콘택트
: 주간촬영-고용량(31)

회전교차로

END

농가밥상 : 주간촬영-고용량(42)

새마을금고

봉동총로약국
하씨노래주점
: 주간촬영-고용량(59)

봉동과일종합창
: 주간촬영-고용량(91)

원광한약국 : 주간촬영-고용량(99)

임마누엘 미용실 : 주간촬영-고용량(43)

봉동시장

봉동터미널

START

봉동약국

황강한의원
봉동한우직판장

현대치과
천리향
: 주간촬영-고용량(75)

: 주간촬영-고용량(79)

봉실떡방아간 : 주간촬영-고용량(2)

석정수퍼
: 주간촬영-고용량(74)

보건지소

파노라마 제작 순서

1. 원본JPG 연결
2. 지적도상 연번/순번/지번 표기
3. 방위표기
4. 입면 구간별 전체 연결이미지 (A3 1장)
5. 입면 구간 디테일 (연번/순번/지번 표기)
6. 개별건물

1. 촬영이나 이미지 시뮬레이션을 진행했을 때 컨셉이 부각되면서도 심플해 보이는 정사각 박스형 조명으로 디자인을 변경하였습니다.

1.자문
보내주신 자료를 면밀히 분석하였으나 형태적으로는 별 무리가 없을 듯합니다. 대신 보행자의 안전을 위한 높이와 연질의 아크릴에 대한 향후 유지 관리 보수 등에 각별히 신경써야 할 것이며 태풍과 자연재해에 대비하여 안정성에 기인하여 철저히 시공관리하시기를 권고드립니다.

2. 더불어, 타 지역의 보조간판 사례를 살펴본 결과, 돌출형 간판이 자주 등장하게 되면 조밀해 보이고 획일화 되어 보임을 감안하여 설치 간격을 줄이고, 주요 통행로를 중심으로 전래동화에 집중하여 배치하였습니다.

2.자문
최초의 컨셉방향과 동일함으로 특이한 문제는 없을 듯합니다.

3. 측면부는 전통패턴을 사용하여 빛의 산란을 보완하고 전통적인 이미지가 드러나도록 계획하였습니다.

3.자문
전화로 말씀드린 바와 같이 각 방향에 5개소, 양방향 10개소로 구성된 보조조명은 기존 간판개선 사업의 기본 컨셉에 부합한 내용으로 특이한 문제는 없습니다. 권고사항으로 보조 조명을 설치하는 이유는 최초 제안요청서에 의하면 야간 경관을 예시로 들고 간판개선사업으로 대상지의 조도를 확보하는데 그 원인이 있었고 MP인 저로서도 이를 분석하여 전면간판의 하단에 저지향성 LED

조명을 삽입하여 간판개선사업구간의 조도확보를 의도하였습니다. 결과 의도한바 그대로 반응이 좋은 것으로 알고 있습니다.

하여 북쪽 남쪽 편가르기를 하는 듯하지만 한방향은 선녀와 나무꾼이란 컨셉과 다른 방향은 콩쥐팥쥐란 컨셉에 부합된 연상이미지 러를 적용하면 어떨까 생각합니다.

예를들면 선녀와 나무꾼의 연상색은 올리브칼러를 들을 수 있으므로 다섯 개를 올리브 계열색으로 그라데이션을 적용 저채도 저명도 중성색으로 구분을 두면 어떨까 생각합니다. 아울러 콩쥐팥쥐의 연상색은 팥색 즉, 브라운계열로 앞에서와 같은 방법으로 색채계획을 해 보면 어떨까 생각합니다.

그러한 자문을 드리는 가장 큰 이유로 간판개선사업에 대한 가장 큰 불만 중 하나가 천편일률적인 간판이라는 연구결과도 있듯이 여기 저기 특징없는 똑같은 간판에 똑같은 컬러가 적용된다면 효과가 좋지 않을 듯합니다.

특색있으면서 색채위계질서를 유지하고 화려한 진출색보다는 전래동화의 컨셉에 부합한 차분한 후퇴색이나 중성색으로 그렇지만 약간의 차별을 두어 진행하면 좋을 것 같다는 생각을 해봅니다.

강력히 권고드리는 것은 저번에도 말씀드렸듯이 기존 창문형광고[썬팅]을 제거되어야 간판개선사업 효과의 극대화가 나오리라 생각됩니다. 또한 사업기간 중에 주무관님이 바뀌셨는데 여러 차례 연락을 구했으나 지금껏 연락이 오지 않는 상황입니다. 이러한 상황을 정리하시고 미팅하시기 바랍니다.

그리고 출판을 위하여 사업의 시작부터 마무리까지의 내용들을 시간 나실 때 글을 쓰시기 부탁드립니다.

힘들었지만 힘들지만 시간이 지나면 큰 보람이 될 것이며 한국의 공공디자인 간판개선분야의 중요한 역사가 될 것입니다.

이상입니다.

MP 정희정 올림

Before

간판개선사업전 H-G 구간 [주간 · 야간]

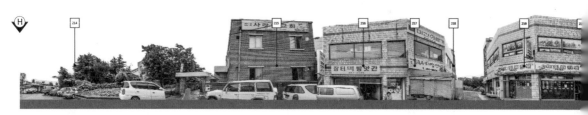

7-01	7-02	7-03	7-04	7-05	7-06	7-
봉동동서로134-14	봉동동서로134-14	봉동동서로134-12	봉동동서로134-12	봉동동서로134-12	봉동동서로134-10	
風東者安堂	사랑의교회	장터떡방앗간	해물 칼국수 · 보리밥 · 잔치국수	미건의료기	대오리식당	강

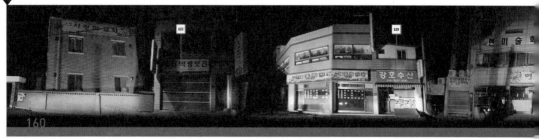

122	123
봉동동서로134-12	봉동동서로134-10
장터떡방앗간	강호수산

KEYMAP

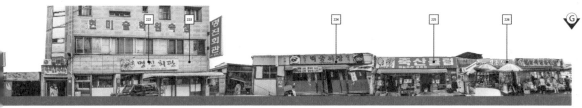

222 223

224 225 226

7-09
봉동동서로134-8
명진회관

7-10
봉동동서로134-9
현미술음악학원

7-11
봉동동서로134-6
백궁짜장

7-12
봉동동서로134-4
하늘축산 봉동정

7-13
봉동동서로134
봉동식품

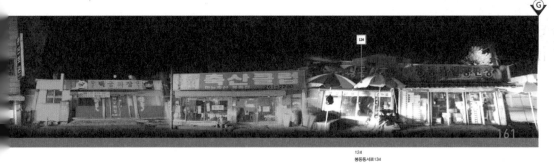

124

124
봉동동서로134

봉동식품

After

간판개선사업후 H-G 구간 [주간 · 야간]

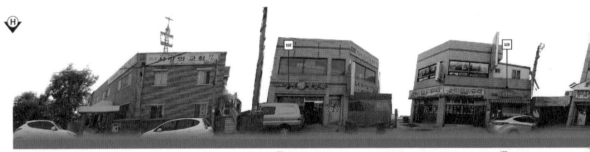

122
봉동동서로134-12

장터떡방앗간

123
봉동동서로134-10

강호수산

122
봉동동서로134-12

장터떡방앗간

123
봉동동서로134-10

강호수산

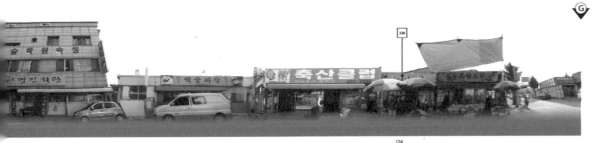

124
봉동동서로134

봉동식품

124
봉동동서로134

봉동식품

제10차 자문 [온라인] 2014.04.04.

2014.04.04. 이메일 수신내용

보낸사람: ○○○ 14.04.04 08:26

받는사람: yesdesign@hanmail.net

보낸날짜: 2014년 4월 04일 금요일, 08시 26분 48초 +0900

안녕하십니까!

4월 3일 회의 내용을 반영한 가이드라인 수정본입니다.

확인 부탁드립니다.

가이드라인을 반영한 수정 고시문입니다.

1. 돌출간판 항목을 추가하였습니다.

2. 총 수량을 1업소 2간판으로 변경하였습니다.

확인 부탁합니다.

가이드라인을 반영한 수정 고시문입니다.

1. 돌출간판 항목을 추가하였습니다.

2. 총 수량을 1업소 2간판으로 변경하였습니다.

확인 부탁합니다.

구획도식화–파노라마촬영 기점표기

L-K

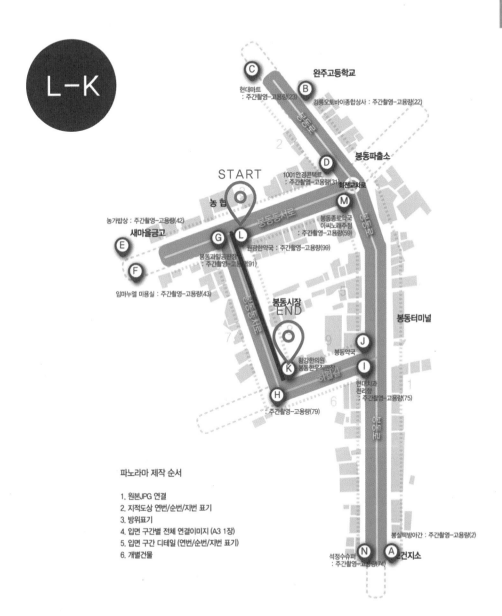

현대마트
: 주간촬영-고용량(23)

완주고등학교

강릉오토바이종합상사 : 주간촬영-고용량(22)

봉동파출소

1001안경콘텍트
: 주간촬영-고용량(31)

화전교차로

농협

START

농가밥상 : 주간촬영-고용량(42)

새마을금고

봉동과일경매장
: 주간촬영-고용량(91)

원광한약국 : 주간촬영-고용량(99)

봉동종로약국
아씨노래주점
: 주간촬영-고용량(59)

임마누엘 미용실 : 주간촬영-고용량(43)

봉동시장

END

황강한의원
봉동한우직판장

봉동약국

현대치과
천리향
: 주간촬영-고용량(75)

봉동터미널

: 주간촬영-고용량(79)

봉실떡방아간 : 주간촬영-고용량(2)

석정수퍼
: 주간촬영-고용량(74)

건지소

파노라마 제작 순서

1. 원본JPG 연결
2. 지적도상 연번/순번/지번 표기
3. 방위표기
4. 입면 구간별 전체 연결이미지 (A3 1장)
5. 입면 구간 디테일 (연번/순번/지번 표기)
6. 개별건물

Before

간판개선사업전 L-K 구간 [주간]

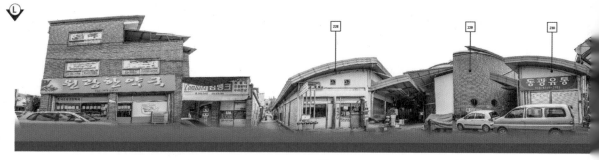

B-02
봉동읍서로134-5
원일방앗간

B-03
봉동읍서로134-17
화장실

B-04
봉동읍서로134-31
동광유통

KEYMAP

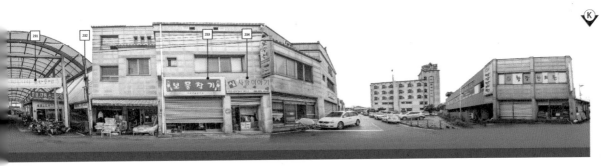

B-05	B-06	B-07	B-08
봉동읍사B134-73	봉동읍사B134-75	봉동읍사B134-75	봉동읍사B134-75
효성대림	새살림	보물찾기	실사랑
전시판매장	그릇마트		이야기

Before

간판개선사업전 L-K 구간 [야간]

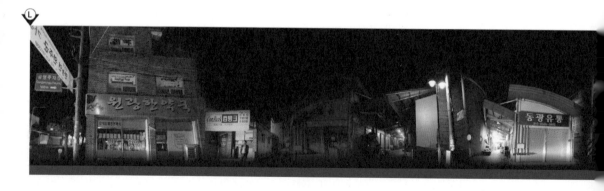

KEYMAP

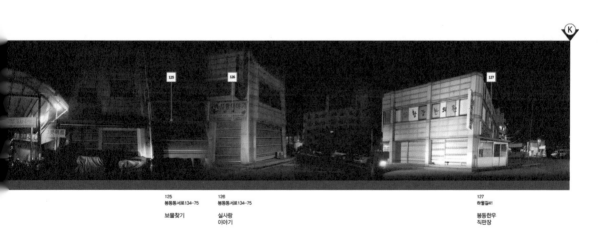

125	126		127
봉동동서로134-75	봉동동서로134-75		하월길41
보물찾기	실사랑 이야기		봉동한우 직판장

After

간판개선사업후 L-K 구간 [주간 · 야간]

Ⓛ
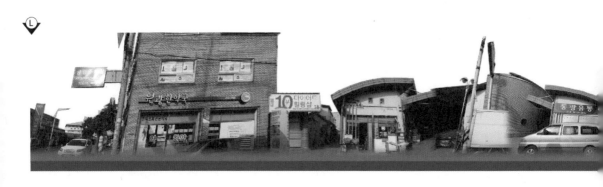

Ⓛ

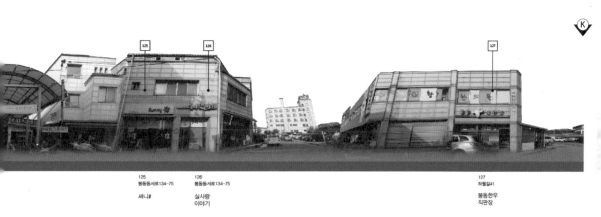

125
봉동동서로134-75

써니#

126
봉동동서로134-75

실사랑
이야기

127
하월길41

봉동한우
직판장

125
봉동동서로134-75

보물찾기

126
봉동동서로134-75

실사랑
이야기

127
하월길41

봉동한우
직판장

제11차 자문 2014.04.10.

1. 사업구간 연장 및 추가구간 확정

현재 진행 중인 사업구간내의 참여업소 수량이 부족하여 참여를 희망하는 업소를 확보, 구간을 연장 및 추가구간으로 지정하여 확장 시행하도록 함
추가 희망업소 중 프랜차이즈 업소는 1차적으로 제외함

1. 자문

현 사업시행이 기존 간판사업과 차별화되고 개성있게 실행되어 만족합니다.
또한 저지향성 LED조명의 사용으로 야간 보도의 조도를 충분히 확보되어 야간보행도로가 개선되었습니다.
이번 가이드라인의 수립 후 경관위원회에 상정할 것을 권고합니다.

2. 현재 가이드라인 내용

기존 1업소 1간판의 원칙을 수정하여 돌출간판을 추가로 사용할 수 있도록 함.
돌출간판의 크기 및 색상은 현 가이드라인을 유지하되, 사용 재료측면에서 향후 심의위원회에서 논의 예정
기존 4층 이하 간판표시 부분을 3층 이하로 수정하여 개시

2. 자문

돌출간판의 크기 및 색상부분에 있어서 가이드라인 엄수하는데 전적으로 동의 합니다.
돌출간판 사용 시 일반점주들의 비용을 최소화하기 위해 비조명의 간판을 우

선 권유합니다.

돌출간판의 소재는 친환경적인 소재를 사용하도록 제시하도록 하며, LED 조명의 사용 시 발광면을 최소화 할 수 있도록 사례 이미지가 제시되었으면 합니다.

또한 가이드라인 내 사례이미지의 사용 시 원색의 간판은 무채색이나 저 채도로 수정 보완하여 사용하여야 합니다.

가이드라인 수립과정의 모든 내용을 정리하여 향후 타 지자체와 시민·주민위원회 또는 협의회와 옥외광고업 종사자에게 손쉬운 이해를 돕도록 구성되어야 합니다.

가이드라인 내 공고사항으로 '창문형광고(선팅)는 사용을 지양함'을 명기 하도록 권고합니다.

<div align="right">MP 정희정</div>

구획도식화-파노라마촬영 기점표기

K-J

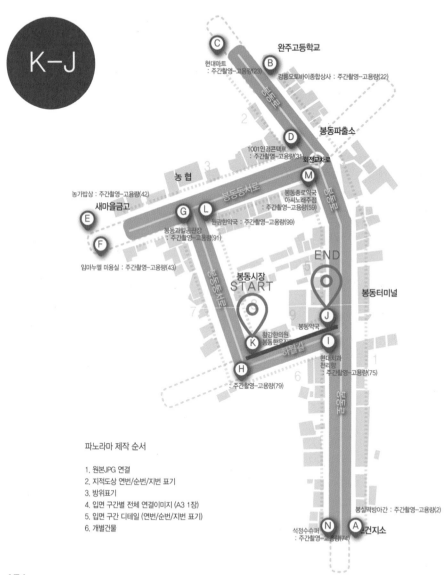

완주고등학교

C
현대마트
: 주간촬영-고용량(23)

B
강릉오토바이종합상사 : 주간촬영-고용량(22)

봉동파출소

D
1001안경콘택트
: 주간촬영-고용량(31)

회전교차로

농 협

M
봉동종로약국
아씨노래주점
: 주간촬영-고용량(59)

농가밥상 : 주간촬영-고용량(42)

새마을금고

E
G L
봉동동서로
원광한의원 : 주간촬영-고용량(99)

봉동과일공판장
주간촬영-고용량(91)

F
임마누엘 미용실 : 주간촬영-고용량(43)

END

봉동시장
START

봉동약국

봉동터미널

K
황강한의원
봉동한의자판

J

H
주간촬영-고용량(79)

I
현대치과
천리향
: 주간촬영-고용량(75)

봉실떡방아간 : 주간촬영-고용량(2)

석정수슈퍼
: 주간촬영-고용량(74)

N A 보건지소

파노라마 제작 순서

1. 원본JPG 연결
2. 지적도상 연번/순번/지번 표기
3. 방위표기
4. 입면 구간별 전체 연결이미지 (A3 1장)
5. 입면 구간 디테일 (연번/순번/지번 표기)
6. 개별건물

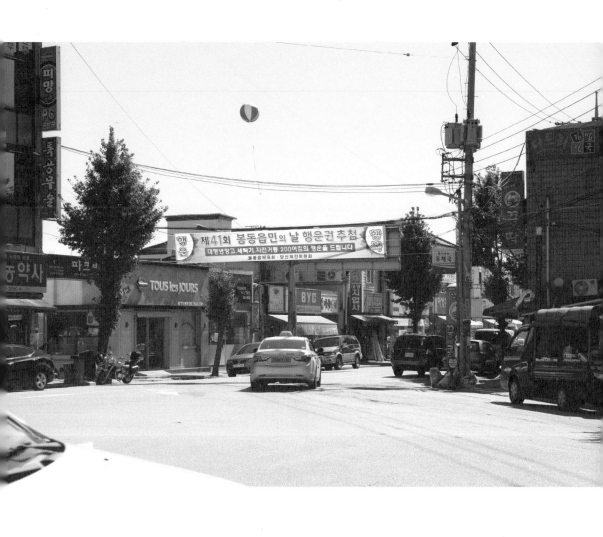

Before

간판개선사업전 K-J 구간 [주간]

8-09	8-10	9-01	9-02
하월길41	하월길41	하월길41	하월길43
봉동한우 직판장	황강 한의원	이레가든	서해아구

KEYMAP

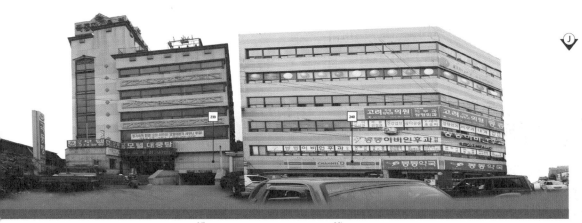

J

9-03
하월길45

극동장 모텔
대중탕

9-04
봉동로 145

CHANNEL Q

Before

간판개선사업전 K-J 구간 [야간]

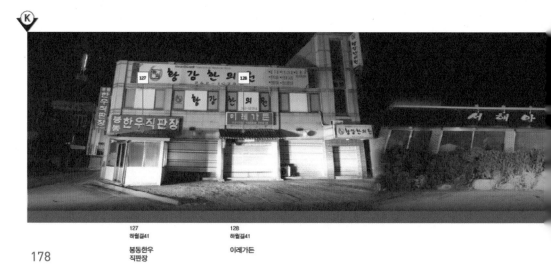

127
하월길41

봉동한우
직판장

128
하월길41

이레가든

KEYMAP

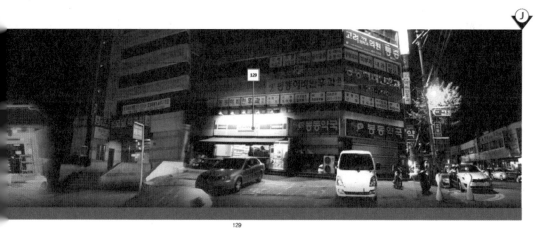

129
봉동로 145
CHANNEL Q

After

간판개선사업후 K-J 구간 [주간 · 야간]

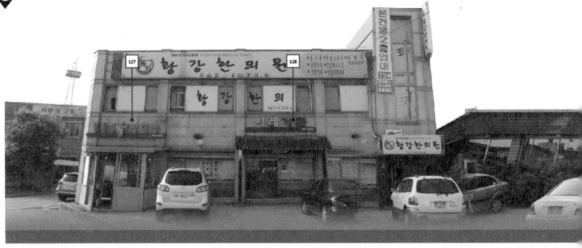

127
하월길41

봉동한우
직판장

128
하월길41

이레가든

127
하월길41

봉동한우
직판장

128
하월길41

이레가든

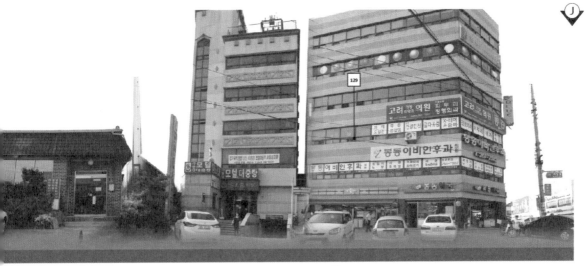

129
봉동로 145

CHANNEL Q

129
봉동로 145

CHANNEL Q

구획도식화-신구간 O-P

대상지 추가구간

O-P

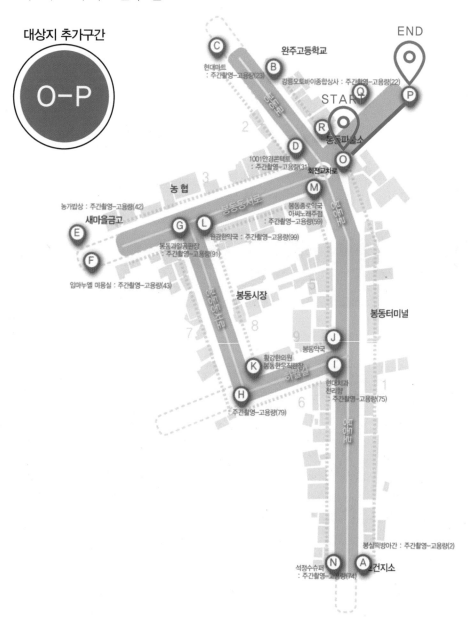

완주고등학교

C

현대마트
: 주간촬영-고용량(123)

B

강릉오토바이종합상사 : 주간촬영-고용량(22)

Q

START

P

R

END

봉동파출소

O

D

1001안경콘택트
: 주간촬영-고용량(31)

회전교차로

M

농협

농가밥상 : 주간촬영-고용량(42)

새마을금고

E

봉동종로약국
아씨노래주점
: 주간촬영-고용량(99)

G L

원광한약국 : 주간촬영-고용량(99)

봉동과일공판장
: 주간촬영-고용량(91)

F

임마누엘 미용실 : 주간촬영-고용량(43)

봉동시장

봉동터미널

J

봉동약국

황강한의원
봉동한우직판장

K

I

현대치과
천리향
: 주간촬영-고용량(75)

H

: 주간촬영-고용량(79)

봉실떡방아간 : 주간촬영-고용량(2)

석정수퍼
: 주간촬영-고용량(74)

N A 보건지소

구획도식화-신구간 Q-R

대상지 추가구간

Q-R

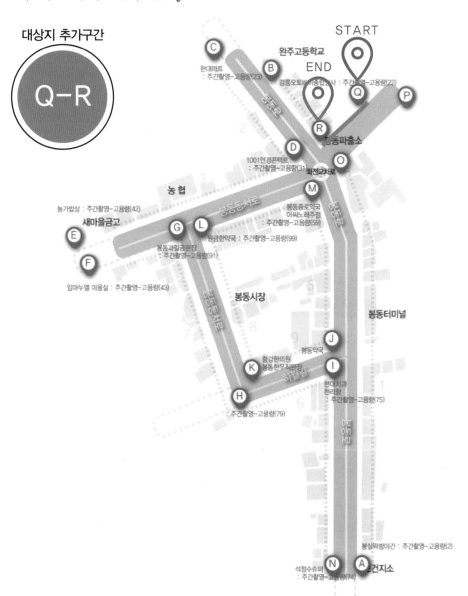

START

완주고등학교

END

C
한대마트
: 주간촬영-고용량(23)

B

강릉오토바이종합상사 : 주간촬영-고용량(22)

Q

P

R

봉동파출소

D
1001안경콘택트
: 주간촬영-고용량(31)

O

회전교차로

M

농협

봉동종로약국
아씨노래주점
: 주간촬영-고용량(59)

농가밥상 : 주간촬영-고용량(42)

새마을금고

G L
봉동과일공판장
: 주간촬영-고용량(91)

원광한약국 : 주간촬영-고용량(99)

E

F

임마누엘 미용실 : 주간촬영-고용량(43)

봉동시장

봉동터미널

J
봉동약국

황강한의원
봉동한우직판장

K

I
현대치과
천리향
: 주간촬영-고용량(75)

H
: 주간촬영-고용량(79)

봉실떡방아간 : 주간촬영-고용량(2)

석정수슈퍼
: 주간촬영-고용량(74)

N A 건지소

After

간판개선사업후 O-P 구간 [주간 · 야간]

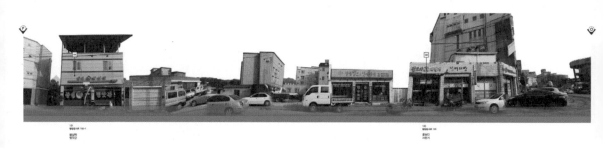

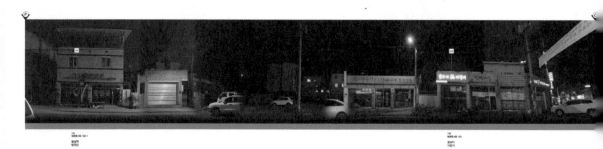

184

After

간판개선사업후 Q-R 구간 [주간 · 야간]

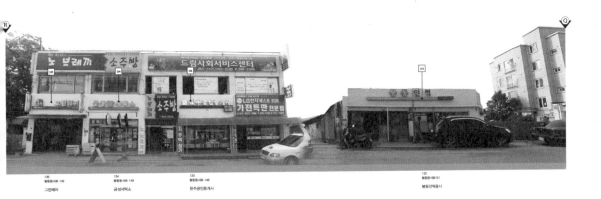

135
봉동동서로 149
그린헤어

134
봉동동서로 149
금성세탁소

133
봉동동서로 149
완주공인중개사

132
봉동동서로151
봉동인력공사

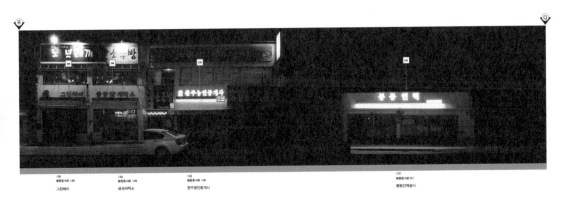

135
봉동동서로 149
그린헤어

134
봉동동서로 149
금성세탁소

133
봉동동서로 149
완주공인중개사

132
봉동동서로151
봉동인력공사

Before

총구간 파노라마 – 간판개선사업전[주간]

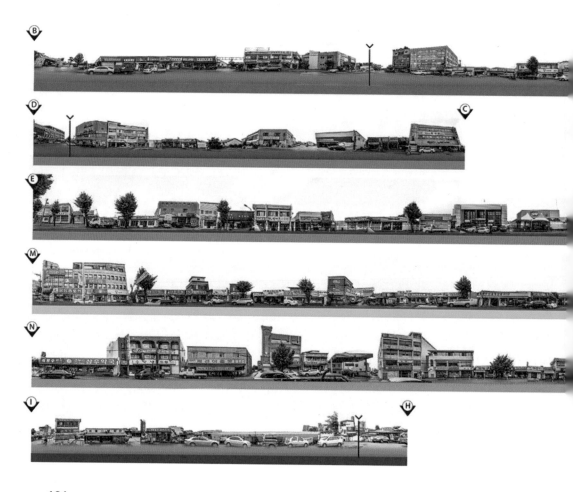

186

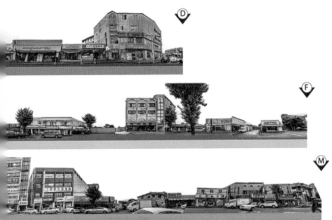

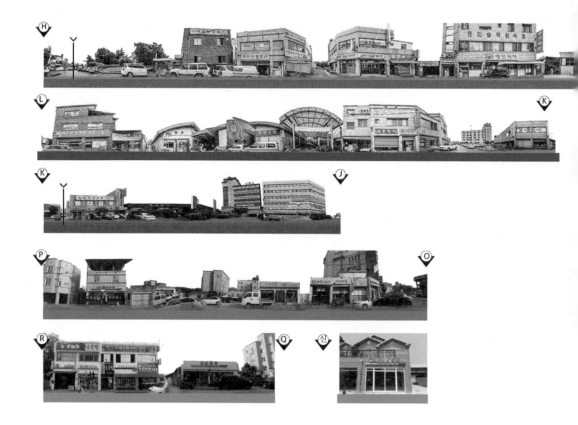

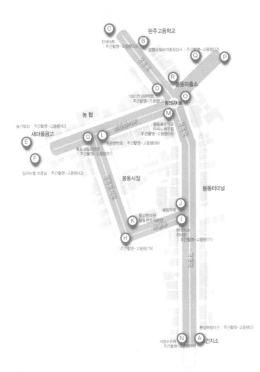

완주고등학교

C
한마트
주간촬영-고용량(23)

B
경평오토바이종합상사 : 주간촬영-고용량(22)

Q
주간촬영-고용량(22)

P

R
봉동파출소

D
100년만 프로젝트
: 주간촬영-고용량(1) 봉진의료소

O

M
봉동중학교
아리랑 해장국
: 주간촬영-고용량(19)

농가밥상 : 주간촬영-고용량(4)

농 협

세마을금고

E

G
봉동파출소(??)
: 주간(??)-고용량(91)

L
착한한국 : 주간촬영-고용량(90)

F
임마누엘 미용실 주간촬영-고용량(4)

봉동시장

봉동약국

J

봉동터미널

K
황강한의원
봉동 한우프라자

I
현대(??)
한마트
: 주간촬영-고용량(75)

H
: 주간촬영-고용량(75)

N
석장수수퍼
주간촬영-비가(14)

A
건지소

봉상파방이간 : 주간촬영-고용량(2)

189

After

총구간 파노라마 – 간판개선사업후[주간]

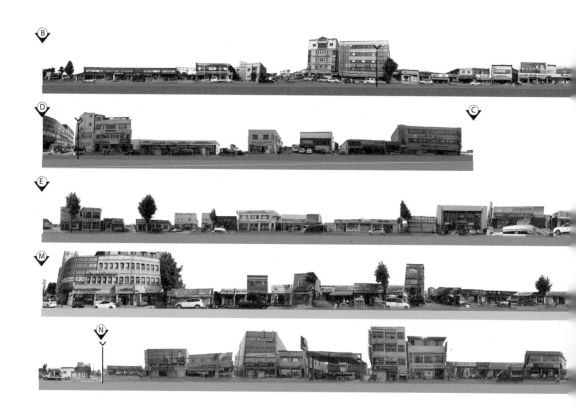

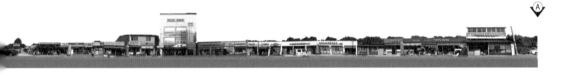

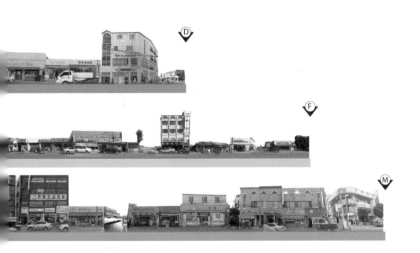

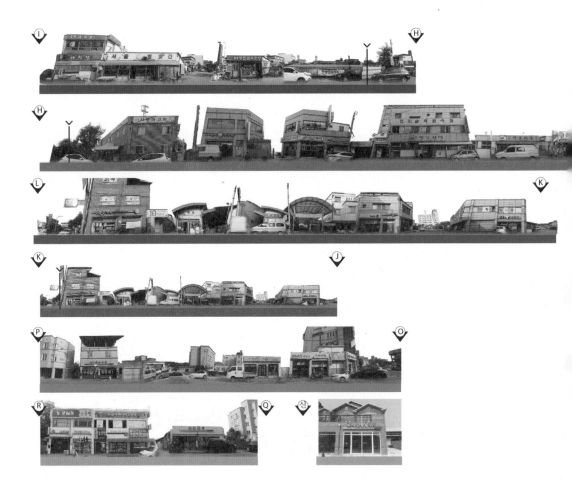

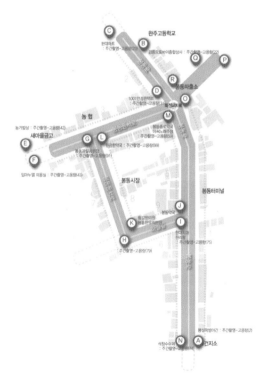

After

총구간 파노라마 – 간판개선사업후[야간]

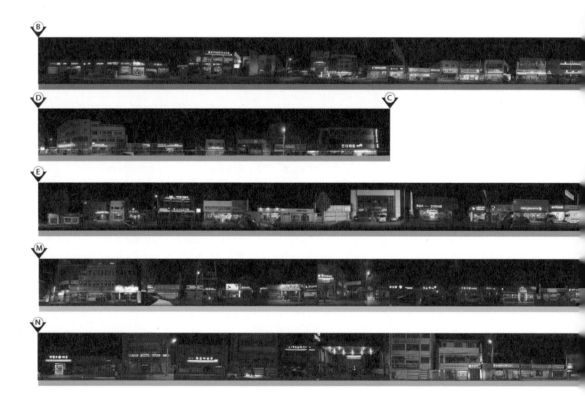

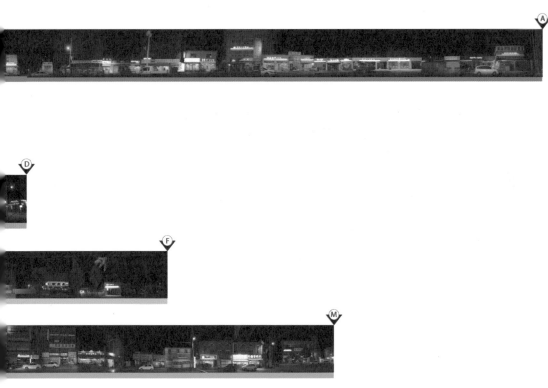

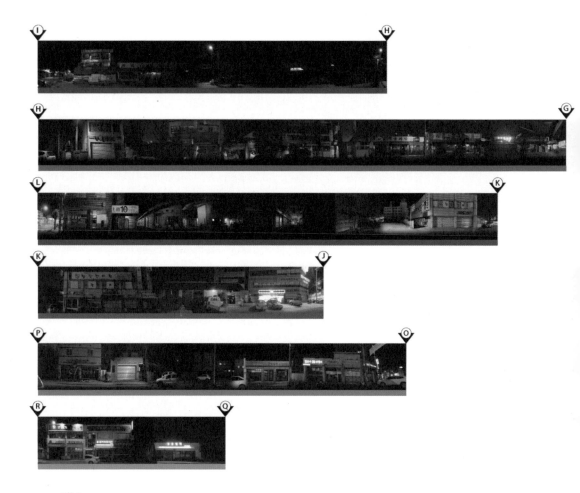

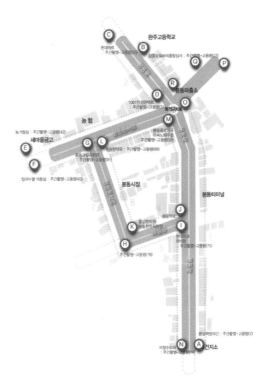

주민에게 듣다

완주 봉동읍 주민 공청회-1차

- 위 치 : 완주군청
- 일 시 : 2013년 8월 23일 오후 7시
- 내 용 : 소재지 정비사업 설명 /
　　　　　간판개선사업 전반 교육 /
　　　　　주민설문조사 진행
- 참석인원 : 완주 봉동읍 주민 약 70명

2013년

 8월 9월 10월 11월

설문 / 전수조사	디자인	계약·동의서 작성	시 공

주민설명회
· 우수간판 사례 및 간판개선사업 설명
· 사업 방향, 진행 상황 보고
· 총 3회 진행

설문 조사
· 사업 이해도 관련 기초 조사
· 디자인 선호도 조사

전수 조사
· 대상지 내 업소현황 파악
· 실측 / 건축물 유지 상태 및 노후도 조사

업소별 디자인 실시설계
· 설문조사 분석 결과에 따른 업소별 디자인
· 개별 디자인 확인 후 주민요구사항 조사
· 건물 노후 손상부 보수 방안 협의

금액 산출
· 간판디자인에 따른 금액 산출
· 산출 금액에 따른 자부담금 공개

디자인 확정
· 점포주/건물주 의견을 반영한 디자인 확정

계약서 작성
· 확정 디자인 기준 금액으로 계약서 작성
· 추진협의회(군청) / 시공업체 / 점포주 날인

디자인 / 철거 동의서
· 섬포수 빛 건물수 디자인 동의서 작성
· 기존 간판 철거동의서 작성

자부담금 입금
· 지정 계좌로 점포주 자부담금 입금
· 입금 후 간판 제작설치 진행

간판 제작
· 확정 디자인 동의서 기준
· **우선동의 후 입금 순 간판 제작 진행**

철거 및 시공
· 기존 간판 제거 및 제거면 세척·보수
· 제작 간판 설치

인허가 등록
· 설치 후 옥외광고물 인허가 일괄 등록

교육계획-공청회, 교육

주민 참여도를 고려하여 토요일 저녁시간대에 진행예정
큰 간판, 화려한 간판, 돌출된 간판지양에 대한 순차적 의식개선 교육
자부담 금에 대한 징구계획을 확립하여 점포주들의 이해도 향상

[1] 1차 교육 (8/24 토 예정)
 [가] 도시계획에 간판개선사업 내용을 포함시켜 1시간 정도 진행
 [나] 사업설명 20분(주무관) / 사업 교육 50분(MP) / 사업의 이해도를 높
 이는 설문조사 진행
 [다] 간판사업의 중요사안을 5항목으로 세분화하여 설문조사 / 업소명, 인
 적사항 작성 유도
[2] 2차 교육 (9/1or7 토 예정)
 [가] 국내외 간판 선행사례 교육 / 디자인타입에 대한 설문조사
 [나] 획일적인 디자인은 지양하되, 3가지 항목의 디자인타입 및 가이드라

200

인을 제시하여, 주민이 선호 하는 타입 설정

[3] 3차 교육

1,2차 교육 불참자를 대상으로 맨투맨 교육

[4] 디자인 동의서 징구 : 설문 결과를 바탕으로 디자인 동의서를 준비하셔야
합니다.

[5] 사업대상지 지적도를 바탕으로 건축선 후퇴 정도에 따른 지주간판 설치
계획 여부에 대하여 논의하고 이에 대한 해석이 요구됩니다.

[설치 규격 및 기준 가이드라인 정립] 반대 입장의 주민을 긍정적인 입장으로
돌리기 위한 방법을 잘 연구하셔야 할 것입니다.

[6] 소형 돌출간판 설치 가능성에 대한 여지를 두며, 형태적 제약이 아닌 공간
및 규격 제한을 통해 디자인의 다양성을 확보해야 합니다.

완주 봉동읍 "정(情)이 넘치는 따뜻한거리" 간판 개선사업은 주민공청회를 시
작으로 사업의 전반적인 시작을 알렸다. 모든 주민들이 다 협조를 하고 개선
에 대한 긍정적인 의견을 제시하지 않는다. 그 과정에서 민과 관이 함께 의견

을 조율할 수 있는 과정 중의 하나가 바로 주민공청회이다.

[1] 강의 내용

　[가] 해외도시 선진사례를 통해 본 '안전' 하고 '아름다운' 간판 : 사례 중
심의 간판개선방향 제시

　[나] 강의 시간 : 4~50분 소요.

　[다] 준비사항 ① 설문지 항목 보완 – 가급적 객관식 구성으로 명료한 답
　　　　　　　　　변이 가능하도록 작성

　　　　　　　② 참석자 명단 – 주민 방문 시 기재할 수 있도록 업소명 /
　　　　　　　　　업주명 / 연락처 / 서명 명단 제작

　　　　　　　③ 다과 – 강의실 출입구에서 자율 배급

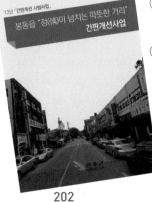

정희정 鄭熙靜
Dr. Jeong, Hee-Jeong

yesdesign@hanmail.net
http://blog.naver.com/museumsu1

디자인학박사
한양대학교 이노베이션대학원 겸임교수
(사)공공디자인학회 부회장

인천 행정부 재상행정전문가 자문위원단
서울시 강북구/구로구 디자인위원
강원도 경관위원회 심의위원
광주광역시 공공디자인 위원
구리시 경관디자인 심의위원

안전행정부 옥외광고센타 MP
(사)한국목외광고협회 자문교수

세계선진도시를 통해본
'안전'하고 '아름다운' 옥외광고물

세계 도시디자인 기행

유
keywords

풍
keywords

미
keywords

라
keywords

선
keywords

새
keywords

고물 게시 현황

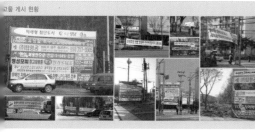

읽기 쉬운 도시,
아름다운 도시경관!

유럽형 정보게시대

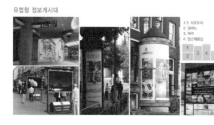

1.5 시도로지
2. 밤라노
3. 마카
4. 엄스테르담

2	3
4	5

아름다운 간판 사례

소 통 疏通
Communication

1	2

1. 함즈브르크
2.3.4.6. 오스트리아
2.5.7.8. 소리툴
9. 제스카쉬롤프

3	5	8	
4	6	7	9

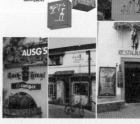

203

2013.08. 23. 주민공청회−유인배포물

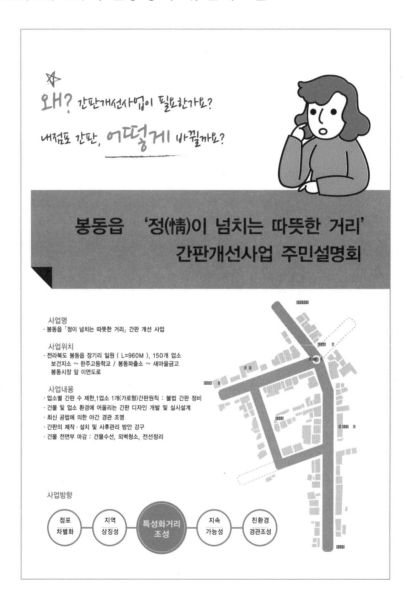

204

2013.08. 23. 주민공청회

1. 교육계획 (공청회, 교육)

– 주민 참여도를 고려하여 토요일 저녁시간대에 진행예정
– 큰 간판, 화려한 간판, 돌출된 간판지양에 대한 순차적 의식개선 교육
– 자부담금에 대한 징구계획을 확립하여 점포주들의 이해도 향상

가. 1차 교육 (8/24 토 예정)
•도시계획에 간판개선사업 내용을 포함시켜 1시간정도 진행
•사업설명 20분(주무관) / 사업 교육 50분(MP) / 사업의 이해도를 높이는 설문조사 진행
•간판사업의 중요사안을 5항목으로 세분화하여 설문조사 / 업소명, 인적사항 작성 유도

나. 2차 교육 (9/1or7 토 예정)
•국내외 간판 선행사례 교육 / 디자인타입에 대한 설문조사
•획일적인 디자인은 지양하되, 3가지 항목의 디자인타입 및 가이드라인을 제시하여, 주민이 선호하는 타입 설정 /

다. 3차 교육
•1,2차 교육 불참자를 대상으로 맨투맨 교육

라. 디자인 동의서 징구
•설문 결과를 바탕으로 디자인 동의서 징구

2013.08. 23. 주민공청회

– 주민 참여도를 고려하여 토요일 저녁시간대에 진행예정
– 큰 간판, 화려한 간판, 돌출된 간판지양에 대한 순차적 의식개선 교육
– 자부담금에 대한 징구계획을 확립하여 점포주들의 이해도 향상

가. 1차 교육 (8/24 토 예정)
 • 도시계획에 간판개선사업 내용을 포함시켜 1시간정도 진행
 • 사업설명 20분(주무관) / 사업 교육 50분(MP) / 사업의 이해도를 높이는 설문조사 진행
 • 간판사업의 중요사안을 5항목으로 세분화하여 설문조사 / 업소명, 인적 사항 작성 유도

나. 2차 교육 (9/1or7 토 예정)
 • 국내외 간판 선행사례 교육 / 디자인타입에 대한 설문조사
 • 획일적인 디자인은 지양하되, 3가지 항목의 디자인타입 및 가이드라인을 제시하여, 주민이 선호하는 타입 설정 /

다. 3차 교육 : 1,2차 교육 불참자를 대상으로 맨투맨 교육
라. 디자인 동의서 징구 : 설문 결과를 바탕으로 디자인 동의서 징구

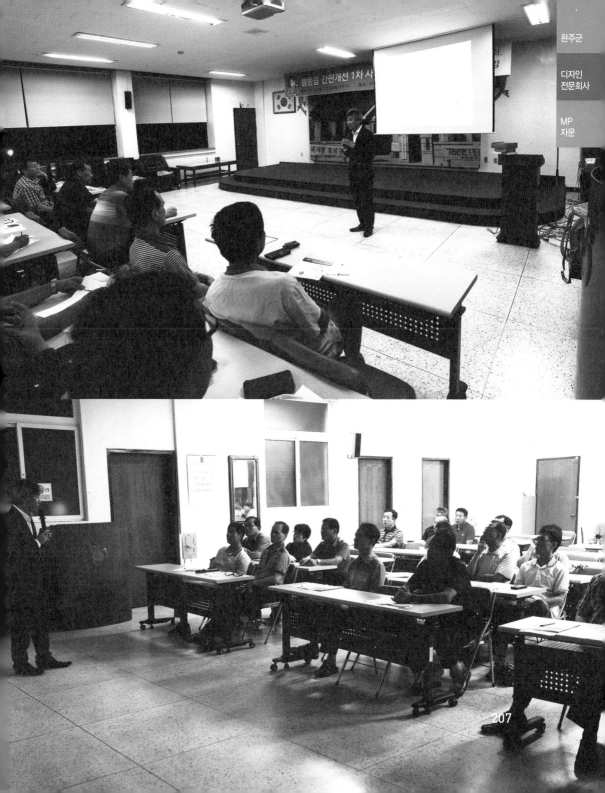

주민 배부자료

봉동읍 간판개선사업

안녕하십니까?

간판개선사업에 관련하여 안내드립니다.

간판개선사업은 주민 여러분께서 디자인 동의서를 확인하신 후,

계약서 작성 ▶ 주민부담금 납부 ▶ 제작 · 시공 순으로 진행됩니다.

디자인 동의서 작성을 완료하신 후 계약까지는 건축물 상황, 간판 설치방식, 입면 정비 방식 파악을
위한 시일이 다소 소요되며, 이에 따라 설치 일정이 결정되오니,

기간을 두고 기다려주시면 감사하겠습니다.

원활한 업무 처리를 위하여 방문 시 일괄적으로 상담 및 문의 사항을 취합하도록 하겠습니다.

추운 날씨에 주민 여러분 모두 건강하시기를 기원하며, 사업 진행에 적극적인 협조 부탁드립니다.

디자인 가이드라인

Q. 추가간판 설치는 안되나요?

A. 경관 특정 구역으로 지정된 지역의 경우, 간판의 수량은

1 업소 당 1개 간판으로 제한됩니다. (곡각지점 1개 추가 가능)

약국 등 주민 편의 시설에는 제한적으로 허용되나, 개별 업소 간
형평성을 위하여 이번 정비사업의 지원 대상에서는 제외됩니다.

 Q. 글씨 크기가 너무 작아요.

A . 간판의 글자 크기는 안전행정부 산하 옥외광고센터 지정 규격이며,
1층은 50cm / 2층 이상 60cm를 기준으로 제작합니다.
보조금 지원을 위한 규제사항으로, 이 크기를 초과할 수 없습니다.

 Q. 색상이 눈에 띄지 않아요.

A . 〈혁신도시 색채지침〉과 〈완주군 경관계획〉에 색채 지정 기준이 있습니다.
부드러운 이미지를 주는 따뜻하고 밝은 색상이 주요 색채로,
원색계열 색채 사용은 제한되며, 적색 · 흑색 등의 경우 전체의 50%
이상 면적에 사용하는 것을 금지하고 있습니다.

색채 추출 기준

- 완주군 〈2015년 관리계획 재정비안〉의 경관디자인 부분 중 경관색채계획을 반영한 주조색상의 톤(채도4이상/명도6 이하) 설정
- 주변 자연경관에서 추출한 자연색 기준의 색채 범위와 〈혁신도시 색채지침〉의 주조색 가이드라인에 따라 난색 계열 중심의 주조색 추출
- 보조색상과 강조색상은 자연 경관색채와 컨셉 색채를 반영한 중간색 계열(GY~BG) 색상은 허용하되, 채도 10이하의 중채도 색상 선정

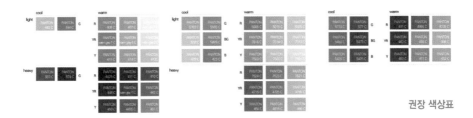

권장 색상표

주민의 의견수렴 - 설문조사

봉동읍 "정(情)이 넘치는 따뜻한 거리" 간판개선사업 **1차 설문조사 결과 분석**

설문조사 개요

조사 일시_ 1회: 2013.08.23 금요일 오후 7시~오후 8시 30분
2회: 2013.09.12 목요일 오후 3시~2013.09.13 금요일 오후 6시
조사 장소_ 1회: 완주군 봉동읍 간판개선사업 설명회 (봉동농협 2층)
2회: 완주군 봉동읍 사업 대상지

조사 방법_ 서면 조사 / 일대일 방문조사
조사 대상_ 1회: 정비사업 대상자 중 설명회 참여자 (총 14명 응답)
2회: 정비사업 대상자 (총 129명 응답)
총 143명 응답

1. 상가간판 정비사업이 읍소재지 활성화에 도움이 된다고 생각하십니까?

항목	1 매우도움된다	2 도움된다	3 그저 그렇다	4 도움되지 않는다	5 전혀도움되지 않는다	6 미응답	합계
응답자수	23	41	58	10	10	3	145
백분율	16%	28%	40%	7%	7%	2%	100%

2. 간판정비사업 추진 시 사업비의 30%를 사업주께서 직접 부담해야 하는데, 이에 대한 내용을 알고 계셨습니까?

항목	1 알고있다	2 들은 적 있다	3 모른다	4 미응답	합계
응답자수	60	48	34	3	145
백분율	41%	33%	23%	2%	100%

3. 기본 계획 시 간판정비 사업비는 평균적으로 1개소 당 250만원
(보조 175만원 / 자부담 75만원) 정도 예상되는데 사업비에 대한 귀하의 생각은 어떻습

항 목	1 매우만족	2 만족	3 그저그렇다	4 불만족	5 매우불만족	6 미응답	
응답자수	5	26	49	35	26	4	
백분율	3%	18%	34%	24%	18%	3%	1

4. 상가간판 정비 추진 시 가장 최우선으로 고려하는 사항은 무엇입니까?

항 목	1 특징있는 간판정비	2 지부담 금액 절감	3 안천성 우선	4 기타	5 미응답	합 계
응답자수	47	75	9	11	3	145
백분율	32%	52%	6%	8%	2%	100%

5. 상가간판정비 추진 시 방향 설정은 무엇으로 가야 할까요? (복수응답)

항 목	1 읍소재지의 통일성	2 개별 상가 특성 고려	3 지역 명소 조성	4 야간 경관 조도 확보	5 기타	6 미응답	
응답자수	27	80	9	7	20	3	
백분율	19%	55%	6%	5%	14%	2%	1

주민의 의견수렴 – 설문조사

봉동읍 "정(情)이 넘치는 따뜻한 거리" 간판개선사업 **2차 설문조사 결과 분석**

설문조사 개요

조사 일시_ 2013.09.12 목요일 오후 3시~2013.09.13 금요일 오후 6시 　　**조사 방법_** 서면 조사 / 일대일 방문조사

조사 장소_ 완주군 봉동읍 사업 대상지 　　**조사 대상_** 정비사업 대상자 (총 102명 응답)

1. 간판에서 가장 중요하다고 생각되는 것은 무엇입니까?

102명 중 중복응답자 10명

항 목	1 다른 간판보다 눈에 띄는 것	2 주변 환경과의 조화	3 상호명	4 간판의 크기	5 간판의 색상
응답자수	26	38	16	2	5
백분율	25%	37%	16%	2%	5%

항 목	6 건물과의 조화	7 글씨체	8 지역적 특성	9 기 타	미응답	합 계
응답자수	7	3	7	4	8	116
백분율	7%	3%	7%	4%	8%	114%

2. 다음 디자인 방향 중 마음에 드는 항목을 선택해 주십시오.

항 목	1 전통적인	2 현대적인	3 개성적인	4 단순한	미응답	합 계
이미지						
응답자수	19	26	22	30	5	102
백분율	19%	25%	22%	29%	5%	100%

3. 귀하의 간판에 적용되었으면 하는 서체는 어떠한 것입니까?

항 목	1 반듯한 정자체	2 부드러운 정자체	3 개성적인	4 그림문자 강조	5 기타	미응답	합 계
이미지							
응답자수	35	36	15	4	3	9	102
백분율	34%	35%	15%	4%	3%	9%	100%

4. 간판 제작 시 필요한 보조표기 항목에 체크해 주십시오.
보기 중 2가지 항목 까지만 표기 가능합니다.

항 목	1 취급 품목	2 매장 전화번호	3 핸드폰 번호	4 영문 표기	5 지점명	6 기타	미응답	합 계
응답자수	46	25	7	0	8	1	15	102
백분율	45%	25%	7%	0%	8%	1%	15%	100%

디자인기획 및 컨셉방향

완주군의 스토리를 담은 디자인

디자인 기획 의도는 완주가 품은 이야기를 담아낸 스토리텔링 명소거리를 목적으로 출발한다. 완주가 가지고 있는 재미있는 전래동화는 각각의 구간마다 스토리를 담고 있으며, 전래동화 명소거리로 탈바꿈할 수 있는 디자인 기본 컨셉방향이 된다.

1층 판류형 배경판

벽부 손상면을 차단하는 배경판에 완주에 전승되는 전래동화와 창작동화 수상작의 스토리를 담아 디자인

THEME 1: 전래동화
선녀와 나무꾼

사냥꾼에게 쫓기는 사슴을 도와준 댓
가로 선녀의 깃옷을 감추고 선녀와 결
혼한 나무꾼의 설화.

THEME 2: 전래동화
콩쥐 팥쥐

계모와 팥쥐는 착한 콩쥐를 학대하지만,
선녀가 준 꽃신의 인연으로 감사와 만나
결혼한다는 설화.

THEME 3: 창작동화 대상작
단우와 여의주

달두꺼비 섬백과 함께
화암사 용의 여의주를 찾아 나서는
어린이 단우의 이야기.

THEME 4: 창작동화 최우수작
엄마나무, 안녕?

예쁜 언니 은교와 그런 언니를 시샘하
는 동생 은비, 휴양림의 엄마나무를
찾아가 벌어지는 이야기.

THEME 5: 창작동화 최우수작
두메장수와 연이

흉측한 모습의 대둔산 거지가 신부를
구한다는 이야기에 가난한 김진사의
셋째 딸이 시집가며 겪는 이야기.

디자인조닝 계획

완주만의 간판을 위한 디자인 컨셉

POINT | 완주가 품은 이야기를 담아낸 스토리텔링 명소 거리

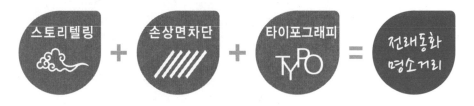

- 전래동화·창작동화 수상작의 스토리를 풀어낸 배경판으로 거리 명소화
- 노후하고 손상된 건축물 입면부를 차단하여 경관 개선
- 캘리그라피, 핸드라이팅 등 업소별 특징을 반영한 개성있는 타이포그래피

216

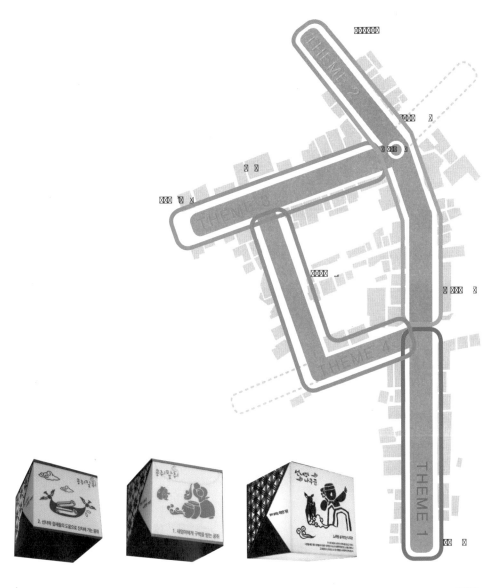

간판 동의 현황

A-B구간 디자인 동의서

디자인 동의서

◎ A-B구간 봉동로136 〈봉상 낚시 수족관〉

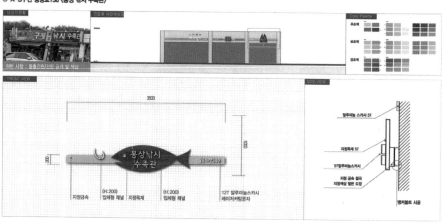

〈봉상 낚시 수족관〉의 (점포주 / 건물주) ⸺⸺ 은(는)
완주군 봉동읍 「정이 넘치는 따뜻한 거리」 간판개선사업을 시행함에
있어 계약서의 내용 및 자부담 금액을 확인하였으며,
위와 같은 디자인에 동의합니다.

간판 보조표기 내용 확인	날 짜	서명 및 날인	감독관 확인
	11월 15일		

디자인 동의서

○ A-B구간 봉동로144 〈소아빠 돼지엄마〉

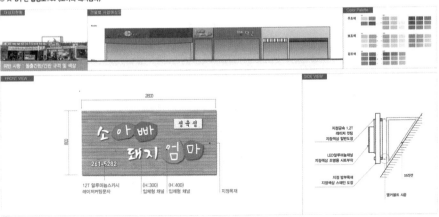

〈소아빠 돼지엄마〉 (점포주 / 건물주) ::::::::::::: 은(는)
완주군 봉동읍 「정이 넘치는 따뜻한 거리」간판개선사업을 시행함에
있어 계약서의 내용 및 자부담 금액을 확인하였으며,
위와 같은 디자인에 동의합니다.

간판 보조표기 내용 확인	날 짜	서명 및 날인	감독관 확인
	11. 22		

간판 동의 현황

A-B구간 디자인 동의서

디자인 동의서

◎ A-B구간 봉동로170 〈할매 국밥〉

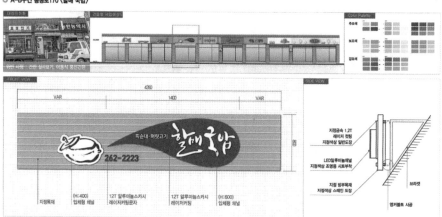

〈할매 국밥〉의 (점포주 / 건물주) 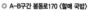 은(는)
완주군 봉동읍 「정이 넘치는 따뜻한 거리」 간판개선사업을 시행함에
있어 계약서의 내용 및 자부담 금액을 확인하였으며,
위와 같은 디자인에 동의합니다.

간판 보조표기 내용 확인	날 짜	서명 및 날인	감독관 확인
	11월 14일		

디자인 동의서

○ A-B구간 봉동로140 〈봉동간호학원〉

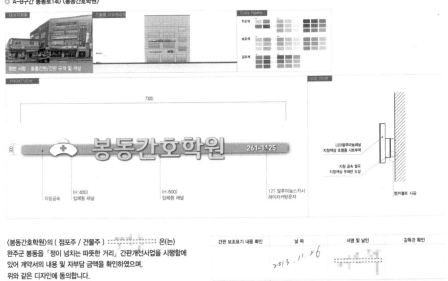

〈봉동간호학원〉의 (점포주 / 건물주) ⋯⋯⋯⋯⋯ 은(는)
완주군 봉동읍 「정이 넘치는 따뜻한 거리」 간판개선사업을 시행함에
있어 계약서의 내용 및 자부담 금액을 확인하였으며,
위와 같은 디자인에 동의합니다.

간판 보조표기 내용 확인	날 짜	서명 및 날인	감독관 확인
	2013. 11. 6		

간판 동의 현황

A-B구간 디자인 동의서

디자인 동의서

◉ A-B구간 봉동로138 〈털보네 식당〉

〈털보네 식당〉의 (점포주 / 건물주) :::::::::::::::: 은(는)
완주군 봉동을 「정이 넘치는 따뜻한 거리」 간판개선사업을 시행함에
있어 계약서의 내용 및 자부담 금액을 확인하였으며,
위와 같은 디자인에 동의합니다.

날 짜	서명 및 날인	간판 보조표기 내용 확인 (전화번호 등 10자 이내)
11 . 12		

디자인 동의서

○ A-B구간 봉동로144 〈우리떡방앗간〉

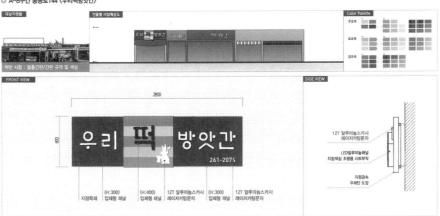

간판 보조표기 내용 확인	날 짜	서명 및 날인	감독관 확인

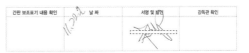

〈우리떡방앗간〉(점포주 / 건물주) ---------- 은(는)
완주군 봉동읍 「정이 넘치는 따뜻한 거리」 간판개선사업을 시행함에
있어 계약서의 내용 및 자부담 금액을 확인하였으며,
위와 같은 디자인에 동의합니다.

223

간판 동의 현황

A-B구간 디자인 동의서

디자인 동의서

◎ A-B구간 봉동로170 〈농민농약사〉

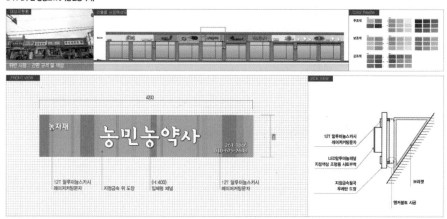

〈농민농약사〉의 (점포주 / 건물주) ░░░░░░ 은(는)
완주군 봉동읍 「정이 넘치는 따뜻한 거리」 간판개선사업을 시행함에
있어 계약서의 내용 및 자부담 금액을 확인하였으며,
위와 같은 디자인에 동의합니다.

간판 보조표기 내용 확인	날 짜	서명 및 날인	감독관 확인
	11월 15일		

디자인 동의서

◎ A-B구간 봉동로150 〈좋은안경〉

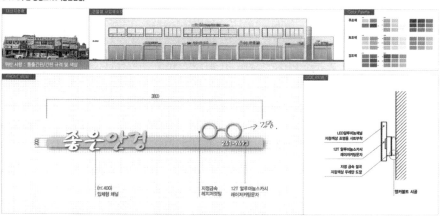

〈좋은안경〉(점포주 / 건물주) :ｰｰｰｰｰｰ: 은(는)
완주군 봉동읍 「정이 넘치는 따뜻한 거리」 간판개선사업을 시행함에
있어 계약서의 내용 및 자부담 금액을 확인하였으며,
위와 같은 디자인에 동의합니다.

간판 보조표기 내용 확인	날 짜	서명 및 날인	감독관 확인
	11-15		

간판 동의 현황

A-B구간 디자인 동의서

디자인 동의서

◎ A-B구간 봉동로150 〈페리카나〉

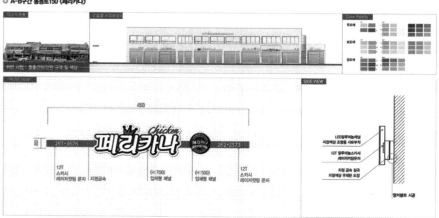

〈페리카나〉의 (점포주 / 건물주) : ⋯⋯⋯⋯⋯ 은(는)
완주군 봉동읍 「정이 넘치는 따뜻한 거리」 간판개선사업을 시행함에
있어 계약서의 내용 및 자부담 금액을 확인하였으며,
위와 같은 디자인에 동의합니다.

간판 보조포기 내용 확인	날 짜	서명 및 날인	감독관 확인
	11.14		

디자인 동의서

◎ A-B구간 봉동로158 〈원쇼핑마트〉

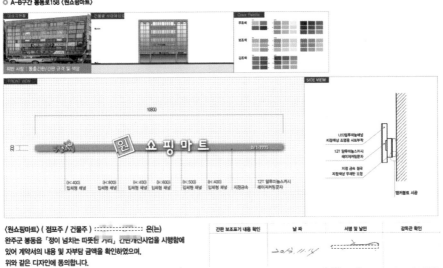

〈원쇼핑마트〉(점포주 / 건물주) :::::::::::::::::: 은(는)
완주군 봉동읍 「정이 넘치는 따뜻한 거리」 간판개선사업을 시행함에
있어 계약서의 내용 및 자부담 금액을 확인하였으며,
위와 같은 디자인에 동의합니다.

간판 보조표기 내용 확인	날 짜	서명 및 날인	감독관 확인
	2013.11.14		

간판 동의 현황

A-B구간 디자인 동의서

디자인 동의서

�‍◉ A-B구간 봉동로166 〈가경종합장식〉

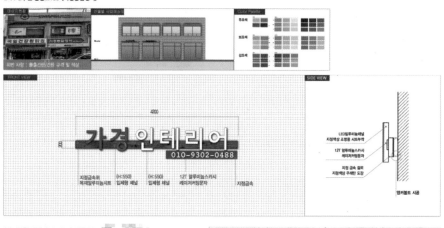

〈가경종합장식〉(점포주 / 건물주) : ⬛⬛⬛ 은(는)
완주군 봉동을 「정이 넘치는 따뜻한 거리」 간판개선사업을 시행함에
있어 계약서의 내용 및 자부담 금액을 확인하였으며,
위와 같은 디자인에 동의합니다.

간판 보조표기 내용 확인	날 짜	서명 및 날인	감독관 확인
	10.12 1t		

228

디자인 동의서

◎ A-B구간 봉동로170 〈내가찜한옷〉

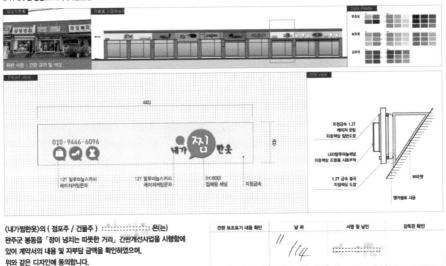

〈내가찜한옷〉의 (점포주 / 건물주) : [] 은(는)
완주군 봉동읍 「정이 넘치는 따뜻한 거리」 간판개선사업을 시행함에
있어 계약서의 내용 및 자부담 금액을 확인하였으며,
위와 같은 디자인에 동의합니다.

간판 보조표기 내용 확인	날 짜	서명 및 날인	감독관 확인
	11 / 14		

간판 동의 현황

C-D구간 디자인 동의서

디자인 동의서

◎ C-D구간 봉동로163 〈성심 의원〉

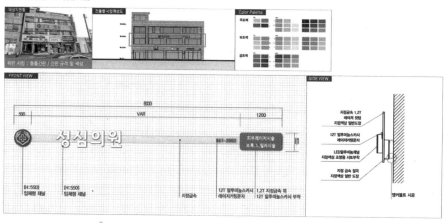

〈성심의원〉의 (점포주 / 건물주) 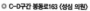 은(는)
완주군 봉동읍 「정이 넘치는 따뜻한 거리」 간판개선사업을 시행함에
있어 계약서의 내용 및 자부담 금액을 확인하였으며,
위와 같은 디자인에 동의합니다.

간판 보조표기 내용 확인	날 짜	서명 및 날인	감독관 확인
	11/15		

디자인 동의서

◎ C-D구간 봉동로163 〈뽀빠이포토〉

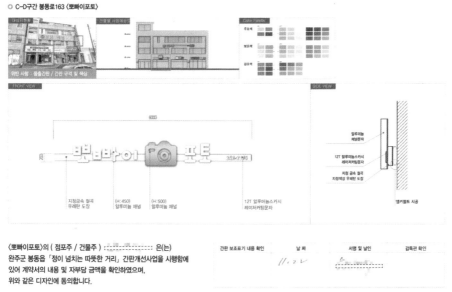

〈뽀빠이포토〉의 (점포주 / 건물주) :⋯⋯⋯⋯ 은(는)
완주군 봉동읍 「정이 넘치는 따뜻한 거리」 간판개선사업을 시행함에
있어 계약서의 내용 및 자부담 금액을 확인하였으며,
위와 같은 디자인에 동의합니다.

간판 보조표기 내용 확인	날 짜	서명 및 날인	감독관 확인
	11.2?		

간판 동의 현황

C-D구간 디자인 동의서

▌디자인 동의서

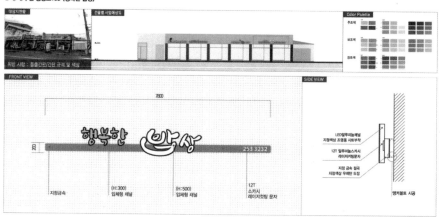

◎ C-D구간 봉동로165 〈행복한 밥상〉

〈행복한 밥상〉의 (점포주 / 건물주) ⬚⬚⬚⬚⬚⬚⬚ 은(는)
완주군 봉동읍「정이 넘치는 따뜻한 거리」간판개선사업을 시행함에
있어 계약서의 내용 및 자부담 금액을 확인하였으며,
위와 같은 디자인에 동의합니다.

날 짜	서명 및 날인	간판 보조표기 내용 확인 (전화번호 등 10자 이내)
12.24		

디자인 동의서

◎ C-D구간 봉동로165 〈버들미용실〉

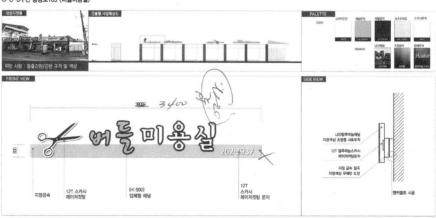

〈버들미용실〉의 (점포주 / 건물주) 은(는)
완주군 봉동읍 「정이 넘치는 따뜻한 거리」 간판개선사업을 시행함에
있어 계약서의 내용 및 자부담 금액을 확인하였으며,
위와 같은 디자인에 동의합니다.

간판 보조표기 내용 확인	날 짜	서명 및 날인	감독관 확인
	2014. 7/80		

간판 동의 현황

D-E구간 디자인 동의서

디자인 동의서

◉ D-E구간 봉동서로127 〈산야초건강원〉

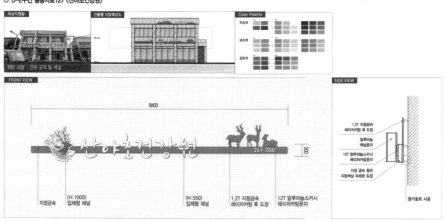

〈산야초건강원〉의 (점포주 / 건물주) :ᐧᐧᐧᐧᐧᐧᐧᐧᐧᐧᐧᐧ 은(는)
완주군 봉동읍 「정이 넘치는 따뜻한 거리」간판개선사업을 시행함에
있어 계약서의 내용 및 자부담 금액을 확인하였으며,
위와 같은 디자인에 동의합니다

간판 보조표기 내용 확인	날 짜	서명 및 날인	감독관 확인
	2013. 11. 22		

디자인 동의서

◎ D-E구간 봉동서로127 〈형제이용원〉

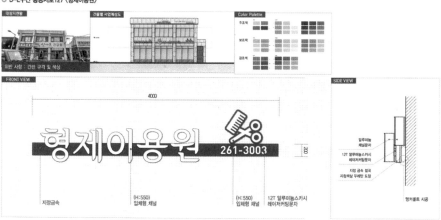

〈형제이용원〉의 (점포주 / 건물주) ┈┈┈┈┈┈┈┈┈은(는)
완주군 봉동읍「정이 넘치는 따뜻한 거리」간판개선사업을 시행함에
있어 계약서의 내용 및 자부담 금액을 확인하였으며,
위와 같은 디자인에 동의합니다.

간판 보조표기 내용 확인	날 짜	서명 및 날인	감독관 확인
	2013. 11. 22		

235

간판 동의 현황

D-E구간 디자인 동의서

디자인 동의서

◉ D-E 구간 봉동동서로141 〈모자이크문구〉

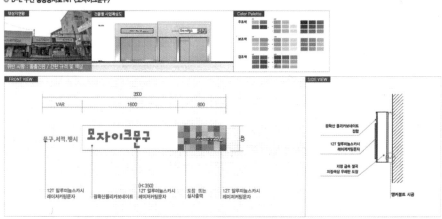

〈모자이크문구〉의 (점포주 / 건물주 ┄┄┄┄┄┄┄┄ 은(는)
완주군 봉동읍 「정이 넘치는 따뜻한 거리」 간판개선사업을 시행함에
있어 계약서의 내용 및 자부담 금액을 확인하였으며,
위와 같은 디자인에 동의합니다.

날 짜	서명 및 날인	간판 보조표기 내용 확인 (전화번호 등 10자 이내)
13. 11. 12	┄┄┄┄┄	261 - 9224

236

디자인 동의서

◎ D-E 구간 봉동동서로125-1 〈컴뱅크〉

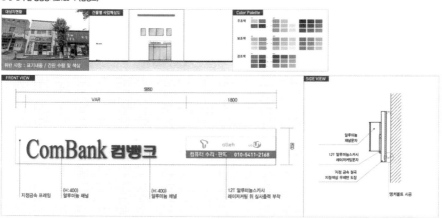

〈컴뱅크〉의 (점포주 / 건물주) : ⎯⎯⎯⎯⎯⎯ 은(는)
완주군 봉동읍 「정이 넘치는 따뜻한 거리」 간판개선사업을 시행함에
있어 계약서의 내용 및 자부담 금액을 확인하였으며,
위와 같은 디자인에 동의합니다.

간판 보조표기 내용 확인	날 짜	서명 및 날인	감독관 확인
	2013. 11. 22		

간판 동의 현황

D-E구간 디자인 동의서

디자인 동의서

◎ D-E구간 봉동서로127 〈마임〉

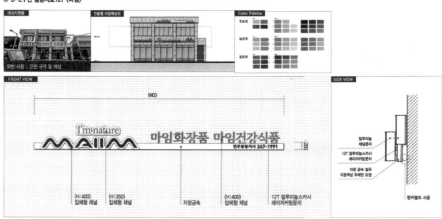

〈마임〉의 (점포주 / 건물주) ┈┈┈┈┈┈ 은(는)
완주군 봉동읍 「정이 넘치는 따뜻한 거리」 간판개선사업을 시행함에
있어 계약서의 내용 및 자부담 금액을 확인하였으며,
위와 같은 디자인에 동의합니다.

간판 보조표기 내용 확인	날 짜	서명 및 날인	감독관 확인
	11월 26일		

238

디자인 동의서

◎ D-E구간 봉동동서로143 〈1001안경콘택트〉

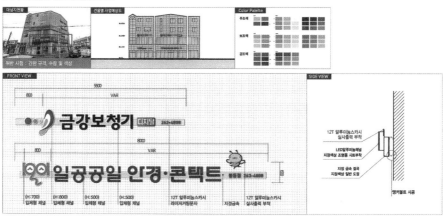

〈1001안경콘택트〉의 (점포주 / 건물주) 은(는)
완주군 봉동읍 「정이 넘치는 따뜻한 거리」 간판개선사업을 시행함에
있어 계약서의 내용 및 자부담 금액을 확인하였으며,
위와 같은 디자인에 동의합니다.

간판 보조표기 내용 확인	날 짜	서명 및 날인	감독관 확인
	2013.11.15		

간판 동의 현황

F-M구간 디자인 동의서

디자인 동의서

◎ F-M 구간 봉동동서로126 〈나들찻집〉

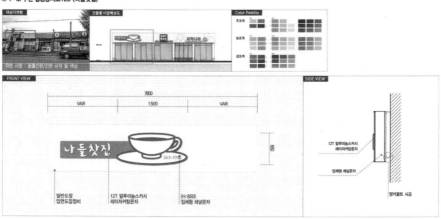

〈나들찻집〉의 (점포주 / 건물주) ⁞⁞⁞⁞⁞⁞⁞ 은(는)
완주군 봉동읍 「정이 넘치는 따뜻한 거리」 간판개선사업을 시행함에
있어 계약서의 내용 및 자부담 금액을 확인하였으며,
위와 같은 디자인에 동의합니다.

간판 보조표기 내용 확인	날 짜	서명 및 날인	감독관 확인
	11. 22.		

디자인 동의서

◎ F-M 구간 봉동동서로136-3 〈한일식품〉

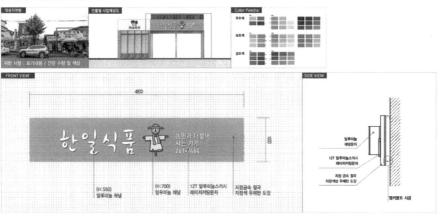

〈한일식품〉의 (점포주 / 건물주) ░░░░░░░░░░은(는)
완주군 봉동읍 「정이 넘치는 따뜻한 거리」 간판개선사업을 시행함에
있어 계약서의 내용 및 자부담 금액을 확인하였으며,
위와 같은 디자인에 동의합니다.

간판 보조효기 내용 확인	날 짜	서명 및 날인	감독관 확인
	2013.11.14	░░░░░░░░░	

간판 동의 현황

F-M구간 디자인 동의서

디자인 동의서

◉ F-M구간 봉동로132 〈봉동순대집〉

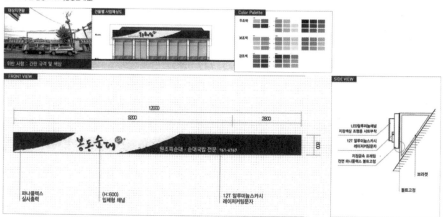

〈봉동순대집〉의 (점포주 / 건물주) ░░░░░░░░░░ 은(는)
완주군 봉동읍 「정이 넘치는 따뜻한 거리」 만들기 사업을 시행함에
있어 계약서의 내용 및 자부담 금액을 확인하였으며,
위와 같은 디자인에 동의합니다.

간판 보조표기 내용 확인	날 짜	서명 및 날인	감독관 확인
	2013. 11. 22	░░░░░░░░░	

242

디자인 동의서

○ F-M 구간 봉동동서로138-1 〈3대할머니국수〉

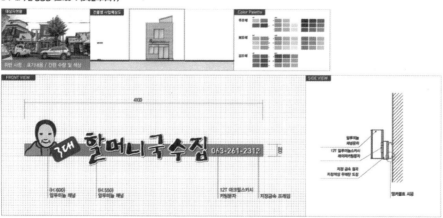

〈3대 할머니국수〉의 (점포주 / 건물주) ░░░░░ 은(는)
완주군 봉동읍 「정이 넘치는 따뜻한 거리」 간판개선사업을 시행함에
있어 계약서의 내용 및 자부담 금액을 확인하였으며,
위와 같은 디자인에 동의합니다.

간판 보조표기 내용 확인	날 짜	서명 및 날인	감독관 확인
	11월14일		

243

간판 동의 현황

F-M구간 디자인 동의서

▌디자인 동의서

◎ **F-M 구간 봉동동서로144 〈중앙마취통증의학과의원〉**

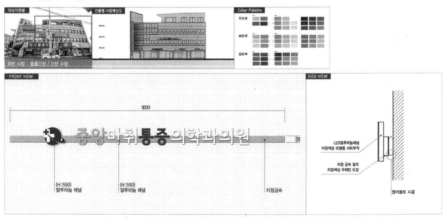

〈중앙마취통증의학과의원〉의 (점포주 / 건물주) ┈┈┈┈┈┈┈┈┈ 은(는)
완주군 봉동읍 「정이 넘치는 따뜻한 거리」 간판개선사업을 시행함에
있어 계약서의 내용 및 자부담 금액을 확인하였으며,
위와 같은 디자인에 동의합니다.

날 짜	서명 및 날인	간판 보조표기 내용 확인 (전화번호 등 10자 이내)
11.20		

디자인 동의서

○ F—M 구간 봉동동서로138 〈우리국수〉

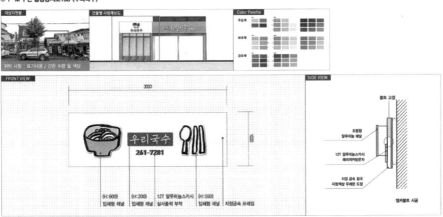

〈우리국수〉의 (점포주 / 건물주) ▪▪▪▪▪▪▪▪ 은(는)
완주군 봉동읍 「정이 넘치는 따뜻한 거리」 간판개선사업을 시행함에
있어 계약서의 내용 및 자부담 금액을 확인하였으며,
위와 같은 디자인에 동의합니다.

간판 보조표기 내용 확인	날 짜	서명 및 날인	감독관 확인
	11 . 15		

245

간판 동의 현황

M-N구간 디자인 동의서

디자인 동의서

◎ **M-N 구간 봉동로153 (우리철물공구)**

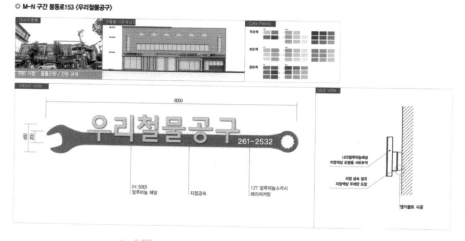

〈우리철물공구〉의 (점포주 / 건물주) ▨▨▨▨ 은(는)
완주군 봉동을 「정이 넘치는 따뜻한 거리」 간판개선사업을 시행함에
있어 계약서의 내용 및 자부담 금액을 확인하였으며,
위와 같은 디자인에 동의합니다.

간판 보조표기 내용 확인	날 짜	서명 및 날인	감독관 확인
	11.??	▨▨▨	

디자인 동의서

◎ M~N구간 봉동로145 〈봉동약국〉

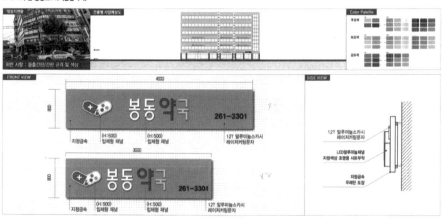

〈봉동약국〉의 (점포주 / 건물주) :............... 은(는)
완주군 봉동을 「정이 넘치는 따뜻한 거리」 간판개선사업을 시행함에
있어 계약서의 내용 및 자부담 금액을 확인하였으며,
위와 같은 디자인에 동의합니다.

간판 보조표기 내용 확인	날 짜	서명 및 날인	감독관 확인
	2013. 11. 22		

간판 동의 현황

M-N구간 디자인 동의서

디자인 동의서

◎ M-N구간 봉동로151 〈서울약국〉

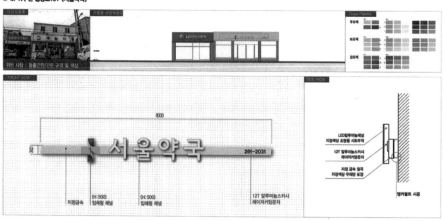

〈서울약국〉의 (점포주 / 건물주 ⬛⬛⬛⬛⬛ 은(는)
완주군 봉동을 「정이 넘치는 따뜻한 거리」 간판개선사업을 시행함에
있어 계약서의 내용 및 자부담 금액을 확인하였으며,
위와 같은 디자인에 동의합니다.

간판 보조표기 내용 확인	날 짜	서명 및 날인	감독관 확인
	11.15		

디자인 동의서

○ M-N구간 봉동로139-1 〈우리들 약국〉

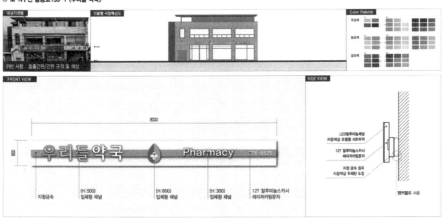

〈우리들 약국〉의 (점포주 / 건물주) ⌐⌐⌐⌐⌐⌐⌐⌐⌐⌐⌐⌐ 은(는)
완주군 봉동읍 「정이 넘치는 따뜻한 거리」 간판개선사업을 시행함에
있어 계약서의 내용 및 자부담 금액을 확인하였으며,
위와 같은 디자인에 동의합니다.

간판 보조표기 내용 확인	날 짜	서명 및 날인	감독관 확인
	11.26		

간판 동의 현황

M-N구간 디자인 동의서

디자인 동의서

◎ M-N구간 봉동로133 〈박가축 병원〉

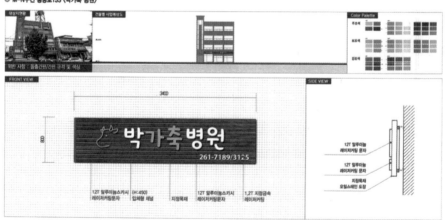

〈박가축 병원〉의 (점포주 / 건물주) ⬛⬛⬛⬛⬛⬛ 은(는)
완주군 봉동읍 「정이 넘치는 따뜻한 거리」 간판개선사업을 시행함에
있어 계약서의 내용 및 자부담 금액을 확인하였으며,
위와 같은 디자인에 동의합니다.

간판 보조표기 내용 확인	날 짜	서명 및 날인	감독관 확인
	2013. 11. 26		

디자인 동의서

○ M-N구간 봉동로141 〈애플 미용실〉

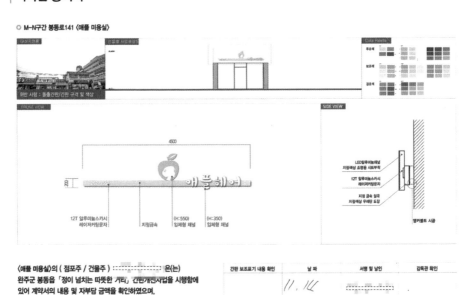

〈애플 미용실〉의 (점포주 / 건물주) ┄┄┄┄┄ 은(는)
완주군 봉동읍 「정이 넘치는 따뜻한 거리」 간판개선사업을 시행함에
있어 계약서의 내용 및 자부담 금액을 확인하였으며,
위와 같은 디자인에 동의합니다.

간판 보조표기 내용 확인	날 짜	서명 및 날인	감독관 확인
	11. 16		

간판 동의 현황

H-G구간 디자인 동의서

디자인 동의서

◎ H-G 구간 봉동동서로134-12 〈장터떡방앗간〉

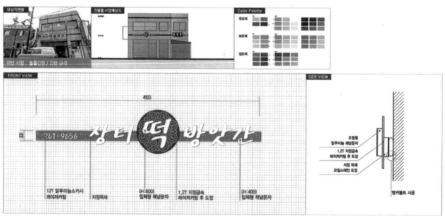

〈장터떡방앗간〉의 (점포주 / 건물주 ┆┄┄┄┄┄┄┄┄┆ 은(는)
완주군 봉동읍 「정이 넘치는 따뜻한 거리」 간판개선사업을 시행함에
있어 계약서의 내용 및 자부담 금액을 확인하였으며,
위와 같은 디자인에 동의합니다.

간판 보조표기 내용 확인	날 짜	서명 및 날안	감독관 확인
	11월15일		

디자인 동의서

○ H-G 구간 봉동동서로134 〈봉동식품〉

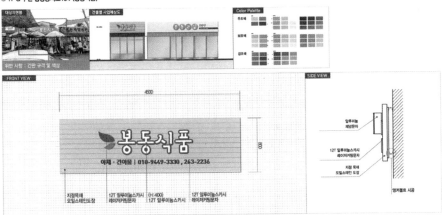

〈봉동식품〉의 (점포주 / 건물주) ⬛⬛⬛⬛ 은(는)
완주군 봉동읍 「정이 넘치는 따뜻한 거리」 간판개선사업을 시행함에
있어 계약서의 내용 및 자부담 금액을 확인하였으며,
위와 같은 디자인에 동의합니다.

간판 보조표기 내용 확인	날 짜	서명 및 날인	감독관 확인
	2017 11. 17	⬛⬛⬛	

253

간판 동의 현황

H-G구간 디자인 동의서

디자인 동의서

◉ H-G구간 봉동로134-10 〈강호수산〉

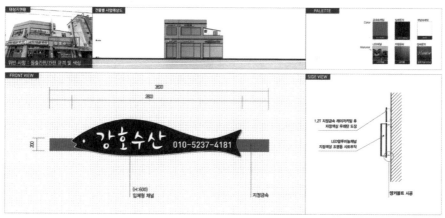

〈강호수산〉의 (점포주 / 건물주) ⋯⋯⋯⋯ 은(는)
완주군 봉동읍 「정이 넘치는 따뜻한 거리」 간판개선사업을 시행함에
있어 계약서의 내용 및 자부담 금액을 확인하였으며,
위와 같은 디자인에 동의합니다.

간판 보조표기 내용 확인	날 짜	서명 및 날인	감독관 확인
	2.25		

간판 동의 현황

L-K구간 디자인 동의서

디자인 동의서

○ L-K 구간 봉동동서로134-75 〈SUNNY# (보물찾기)〉

〈SUNNY# (보물찾기)〉의 (점포주 / 건물주) ┄┄┄┄┄┄ 은(는)
완주군 봉동읍 「정이 넘치는 따뜻한 거리」 간판개선사업을 시행함에
있어 계약서의 내용 및 자부담 금액을 확인하였으며,
위와 같은 디자인에 동의합니다.

간판 보조표기 내용 확인	날 짜	서명 및 날인	감독관 확인
	11 . 15		

간판 동의 현황

L-K구간 디자인 동의서

디자인 동의서

◉ L-K 구간 봉동동서로134-75 〈실사랑이야기〉

〈실사랑이야기〉의 (점포주 / 건물주) 은(는)
완주군 봉동을 「정이 넘치는 따뜻한 거리」 간판개선사업을 시행함에
있어 계약서의 내용 및 자부담 금액을 확인하였으며,
위와 같은 디자인에 동의합니다.

간판 보조표기 내용 확인	날 짜	서명 및 날인	감독관 확인
	11월 15일		

디자인 동의서

◉ L-K 구간 봉동동서로134-75 〈SUNNY# (보물찾기)〉

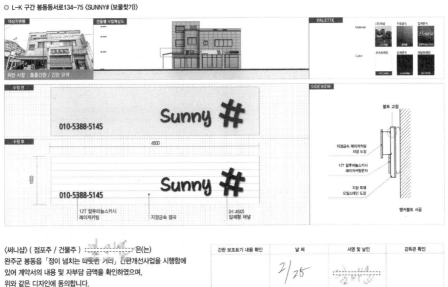

〈써니샵〉 (점포주 / 건물주) ~~⋯⋯⋯⋯⋯~~ 은(는)
완주군 봉동읍 「정이 넘치는 따뜻한 거리」 간판개선사업을 시행함에
있어 계약서의 내용 및 자부담 금액을 확인하였으며,
위와 같은 디자인에 동의합니다.

간판 보조표기 내용 확인	날 짜	서명 및 날인	감독관 확인
	2/25		

간판 개선사업 시공후
주간 이미지

261-3551

259

간판 개선사업 시공후
야간 이미지

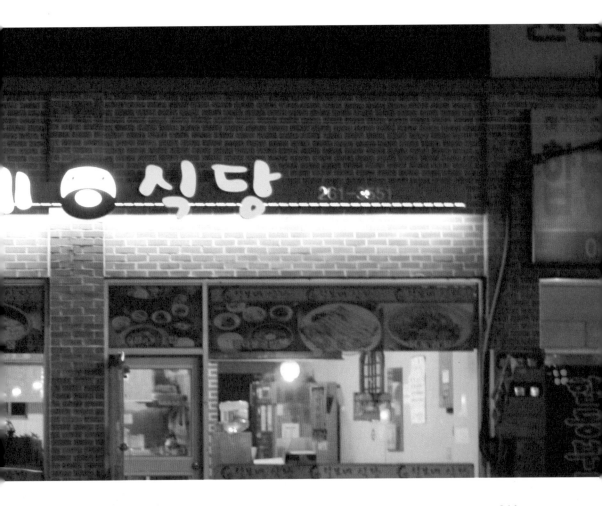

262

간판개선사업전 완주 봉동읍 전경

성심의원

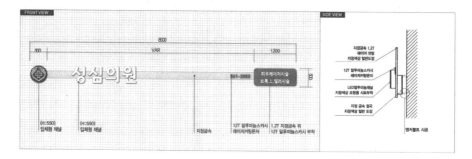

FRONT VIEW

8000

500 VAR 1200

성심의원 561-2002 피부레이저시술
보톡,느,필러시술

(H:550)
입체형 채널

(H:550)
입체형 채널

지정금속

12T 알루미늄스카시
레이저카팅문자

1.2T 지정금속 뒤
12T 알루미늄스카시 부착

SIDE VIEW

지정금속 1.2T
레이저 전발
지정색상 일반도정

12T 알루미늄스카시
레이저카팅문자

LED알루미늄채널
지정색상 조명용 시트부착

지정 금속 철곡
지정색상 일반 도정

앵커볼트 시공

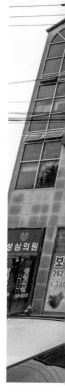

264

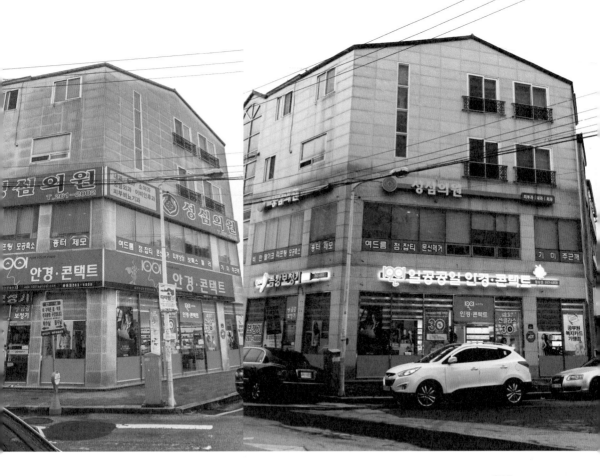

터미널 건물

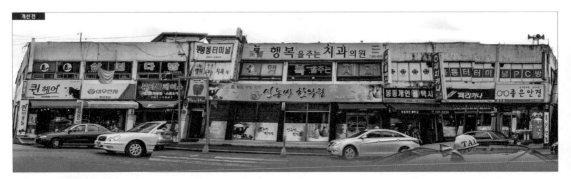

간판개선전 이미지

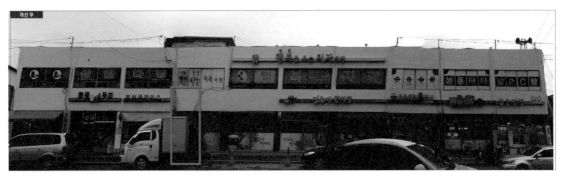

간판개선후 이미지

간판개선전 이미지

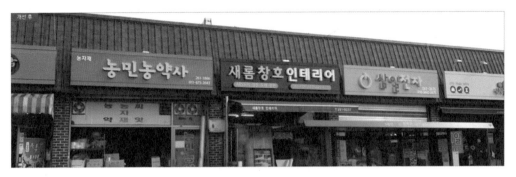

간판개선후 이미지

267

구간별 일러스트 계획

완주군의 스토리를 담은 1층 경관조명

전래동화 이야기를 담은 스토리텔링 구성은 감성적인 느낌으로 다가온다. 건물 기둥부에 설치되는 보조조명에 완주에 전승되는 전래동화 스토리를 담아 디자인을 구성하였다. 조닝별로 각각의 테마는 스토리를 전개하고 전체적인 디자인 통일성과 완주군만의 독특한 아이텐티티를 지닌다.

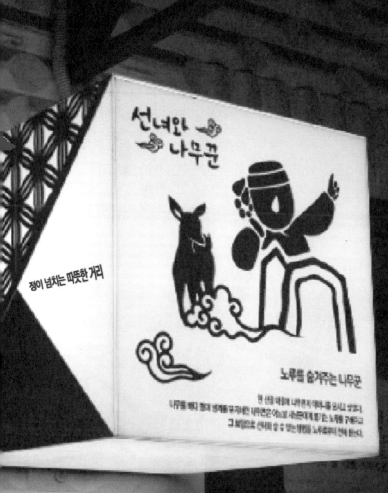

정이 넘치는 따뜻한 거리

보조조명등

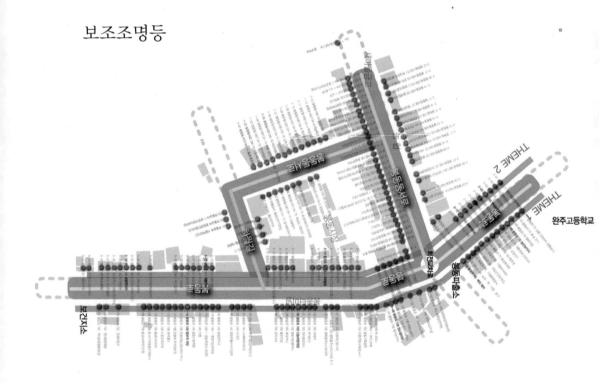

270

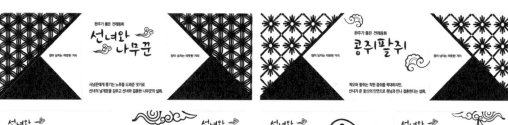

선녀와
나무꾼

원주가 품은 전래동화

사냥꾼에게 쫓기는 노루를 도와준 덧가로
선녀의 날개옷을 감추고 선녀와 결혼한 나무꾼의 설화.

콩쥐팥쥐

원주가 품은 전래동화

계모와 팥쥐는 착한 콩쥐를 학대하지만,
콩쥐가 준 등신의 인연으로 원님과 결혼한다는 설화.

노루를 숨겨주는 나무꾼

선녀의 날개옷을 훔친 나무꾼

숨긴 날개옷을 찾아 돌아간 선녀

선녀를 찾아 하늘로 간 나무꾼

새엄마에게 구박을 받는 콩쥐

선녀와 참새들의 도움으로 잔치에 가는 콩쥐

원님과 결혼한 콩쥐

벌을 받은 팥쥐와 새엄마

271

테마 1 : 전래동화-선녀와 나무꾼

사냥꾼에게 쫓기는 사슴을 도와준 댓가로 선녀의 깃옷을 감추고 선녀와 결혼한 나무꾼의 설화

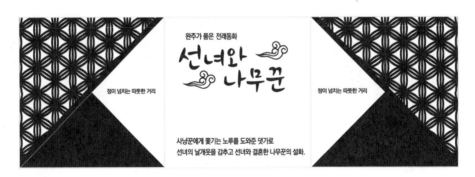

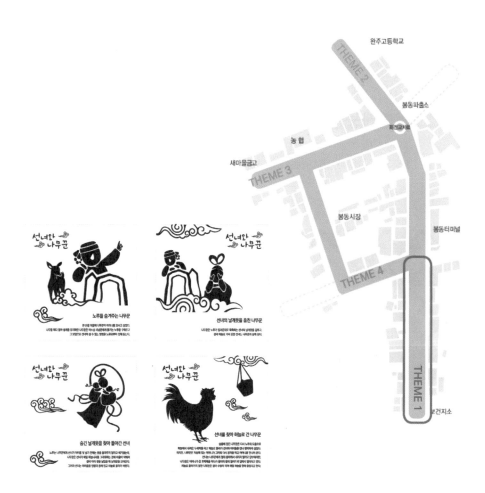

선녀와 나무꾼

노루를 숨겨주는 나무꾼

선녀의 날개옷을 훔친 나무꾼

숨긴 날개옷을 찾아 돌아간 선녀

선녀를 찾아 하늘로 간 나무꾼

완주고등학교

THEME 2

봉동파출소

화전광장로

농협

새마을금고

THEME 3

봉동시장

봉동터미널

THEME 4

THEME 1

보건지소

273

테마 2 : 전래동화-콩쥐팥쥐

계모와 팥쥐는 착한 콩쥐를 학대하지만 선녀가 준 꽃신의 인연으로 감사와 만나 결혼한다는 설화

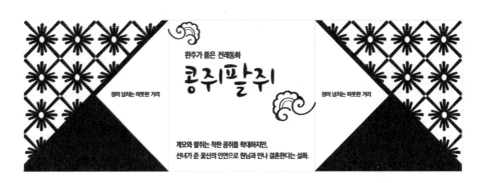

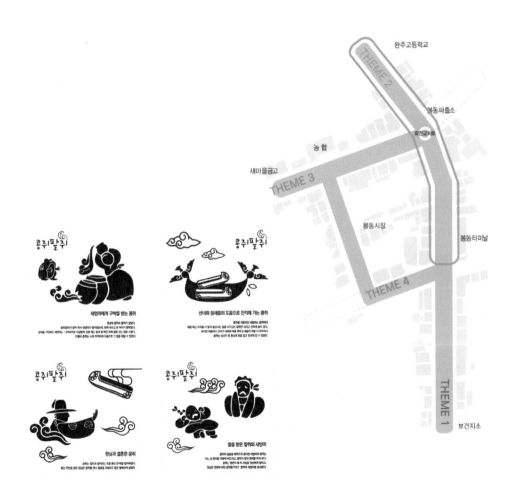

콩쥐팥쥐

새엄마에게 구박을 받는 콩쥐

콩쥐팥쥐

선녀와 참새들의 도움으로 잔치에 가는 콩쥐

콩쥐팥쥐

원님과 결혼한 콩쥐

콩쥐팥쥐

벌을 받은 팥쥐와 새엄마

제3장

완주군 간판개선 가이드라인

완주군만의 간판디자인

완주군 간판개선 디자인 가이드라인은 2010년 제정된 〈전라북도 옥외광고물 관리 조례〉와 〈2015 완주군 관리계획 재정비안〉 중 경관요소 내 옥외광고물 Part를 기본으로 구성하되 부착형 간판을 기준으로 작성하였다. 〈전라북도 옥외광고물 관리 조례〉와 〈2015 완주군 관리계획 재정비안〉에서 규정하지 않은 부분은 공공디자인적 관점에서 가독성, 조화성, 편의성 효율성 등을 고려하여 정돈된 가로경관을 형성할 수 있는 자체적인 가이드라인을 지정하고 1업소당 총 수량 2개 이내 표기 원칙을 기본으로 디자인하며, 부착형 간판을 적용하여 가독성을 높이는데 목적을 중시하였다.

정량적 방향	최소화	• 간판의 총 수량을 제한하며, 표기 정보량 최소화
	축소화	• 옥외광고물 규격 설정으로 표기면적을 축소하여 간결한 디자인
정성적 방향	가독성	• 옥외광고물 정보의 위계를 고려한 표시위치 고정으로 시인성과 가독성을 확보할 수 있도록 디자인
	조화성	• 옥외광고물은 도시경관을 이루는 중요한 미관요소이므로 주변환경 및 건축물과의 조화를 고려해야 함
	편의성	• 옥외광고물 정보내용의 교체가 용이하고 직접 관리할 수 있도록 디자인
	효율성	• 옥외광고물 종류를 제한하여 전달하고자 하는 정보를 효율적으로 전달할 수 있도록 디자인

수량 및 표기 방법으로는 다음과 같은 항목을 두었다.

- 1개 업소에 설치할 수 있는 광고물의 총 수량은 2개 이내로 하며, 도로의 곡각지점에 위치한 업소나 출입구가 건축물 양면에 위치한 업소는 가로형 간판에 한해 1개를 추가 설치할 수 있다.
- 창문형 광고물(sheet 및 선팅)을 설치하여서는 아니되며, 가로형 간판 설치 시에는 건물 외벽 손상 방지 및 교체 용이성을 위하여 게시틀을 설치한다.
- 문자, 도형 면적은 간판 전체 표시면적의 3분의 1 이내로 설치하며, 상호 또는 브랜드를 알릴 수 있는 최소한의 정보만 표기한다.
- 건축물 및 업소의 성격과 조화가 이루어질 수 있는 서체를 지정서체·타이포그라피 및 캘리그라피로 표기하여 사용한다.
- 광고물의 시인성과 인지성을 높이기 위해 이디어그램(픽토그램)의 사용을 권장한다.

▼ 캘리그라피 표현　　　　　　　▼ 그래픽 표기　　　　　　　　　▼ 아이디어그램 활용

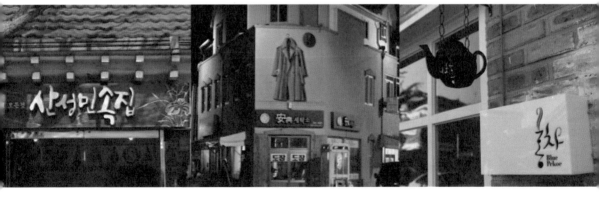

색채 및 재료의 선정

색채 및 재료의 선정은 다음과 같은 가이드라인을 지정하였다.

- 간판이 설치되는 건축물 입면 재료와의 조화를 고려하여 색채 및 재료를 선정하도록 한다.
- 간판 재료는 환경친화적인 LED 조명과, 금속·목재 등의 내구성 있는 재료를 사용한다.
- 간판 구조체에서 고광택 금속 재질을 사용하지 않도록 한다.
- 원색계열 색채 사용은 지양하며, 적색, 흑색 등의 경우 전체의 50% 이상 면적에 사용하는 것을 금한다.
- 기본 색채는 〈2015 완주군 관리계획 재정비안〉과 〈전라북도 혁신도시 색채 지침〉에 따라 정립한 색채팔레트의 범위 내에서 선정할 것을 권장한다.

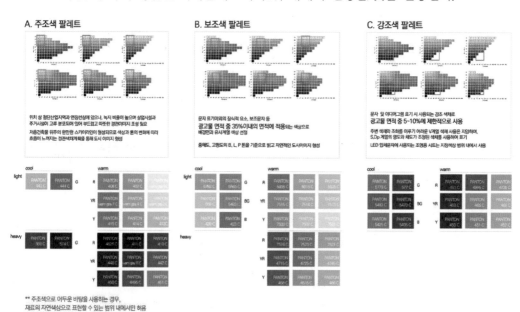

간판의 조명

완주군 간판 디자인 가이드라인의 조명 선정은 다음과 같은 항목을 두었다.

- 간판 조명은 직접 조명방식을 지양하고 부드러운 간접 조명방식을 사용한다.
- 내부 조명방식 적용 시 문자나 도형의 부분 조명방식을 사용한다.
- 네온·전광판 등의 점멸방법에 의한 광고판은 사용을 금지한다. 다만 주거환경이 침해되지 않는 범위 내에서 광고물관리심의위원회의 심의를 거쳐 지정 범위 이내에 네온·전광판으로 표시할 경우는 제외한다.
- 조명의 광원을 직접 노출시켜 사용하지 않는다.
- 야간조명의 경우 고효율 저전력의 광원(LED 등)을 사용하여야 한다.
- 입체형 간판 설치 시 저지향성 간접 조명을 설치하여 보행공간의 조도를 확보한다.

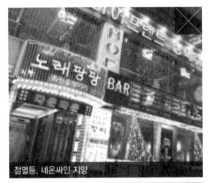

점멸등, 네온싸인 지양

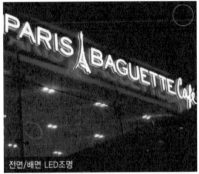

전면/배면 LED조명

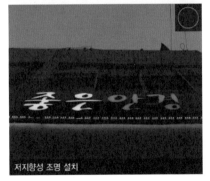

저지향성 조명 설치

가로형간판-건물명간판

완주군 간판 디자인 가이드라인에서 가로형 간판-건물명 간판은 다음과 같은 항목으로 통일성을 유지하도록 작성하였다.

- 건물주가 건물명으로 표시하거나 건물의 1/2 이상을 사용하는 업소가 상호 또는 브랜드명을 표시한다. 단, 업소가 표시할 경우 총 수량에 포함한다.
- 건물명 간판은 건축물과 지역과의 조화를 고려하여 상호 또는 브랜드를 알릴 수 있는 최소한의 정보표기로 가독성·조화성을 고려한다.

설치 및 배치

- 건물 전면에 입체형으로 표시하며, 측면 또는 후면에 중복 설치하지 않는다. 단, 종합상가명의 경우 2면까지 배치 가능하다.
- 건축물과 주변환경을 조화를 고려하여 입체형과 판류형, 가로형과 세로형 중 선택하여 설치한다.

형태 및 크기

- 건물명 표기 간판은 건물 높이 12m(약 4층)를 기준으로 60cm 높이로 설치하고, 건물 높이 3m당 10cm 증가하되, 최대 2m 이내로 제한하여 설치한다.

가로형간판-점두독립형 간판

- 점두독립형 간판은 하나의 건물에 여러 업체가 입점해 있을 경우 업소간 구분을 위하여 입체형으로 제작, 건물의 벽면에 가로로 부착하거나 표시한다.

설치 및 배치

- 보행자 시점에서의 시인성을 고려하여 건축물의 4층 이하에 위치한 업소에 설치하며, 단층 연와조와 슬레이트 등의 건축구조물에는 파사드 설치나 비조명 판류형 간판 설치를 권장한다.
- 1업소당 부착형 간판 1개를 원칙으로 설치한다. 동일 층의 간판을 좌우 1줄로 배치하며, 상하 2줄 배치는 금한다.
- 곡각지점에 접한 업소와 앞·뒤 도로에 접한 업소는 가로형 간판 1개를 추가 설치할 수 있다.
- 입체형 간판을 설치할 경우 같은 층 간판들과 일렬로 정렬하여 표시한다.

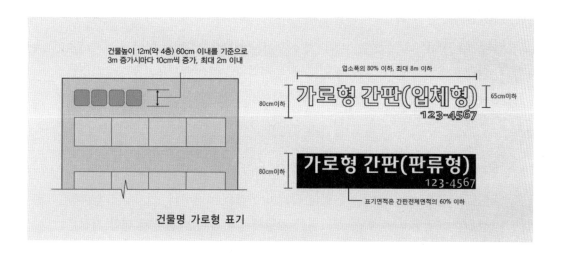

건물명 가로형 표기

형태 및 크기

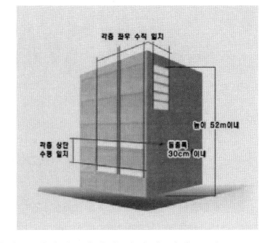

- 건축물, 주변환경과의 조화를 고려
하여 입체형 또는 판류형으로 설치
한다. 단, 벽면이 모두 유리로 된 건
물에는 판류형 설치를 지양한다.
- 건물 벽면 가로 폭의 80% 이내에
설치하며, 최대 10m 이내 가로쓰기
를 원칙으로 표시한다.
- 판류형 간판은 세로 높이 80cm 이내에 표시하며, 입체형 간판의 개별 문자
최대 크기는 65cm 이하로 제한한다.
- 4층 이상의 건물에 여러 업체가 입정해 있을 경우 연립형으로 표기하며, 총
수량에 포함된다.
- 간판의 돌출면은 건물 벽면으로부터 30cm 이상 돌출되는 것을 제한한다.
- 기타 세부 설치 내용을 세부 가이드라인 내 타입 별 규정에 따른다.

표기내용

- 업종의 성격이나 상호 및 브랜드에 어울리는 서체를 사용하며, 업종이나 대표
취급품목 1종만을 표기할 수 있고 메뉴, 가격 등 세부 정보 표기를 지양한다.
- 외국문자로 표시할 경우에는 특별한 사유가 없는 한 한글과 병기할 것을 권
장한다

세부 가이드라인 | 곡각면 배치 규정

- 도로의 굽은 지점에 접한 업소의 곡각면 연결은 지양하나, 인지성이 부족한
경우나 표기면적 부족 등 불가피한 상황에서의 곡각면 활용에 대한 지침은

아래와 같다.

① 곡각면 모서리를 연결하지 않은 경우 : 각 업장 입면의 80% 이내의 면적에 표기되며, 동일한 업소명을 표기하여야 하고 1업소 간판 내 2종 이상의 개별 업종 표기를 금한다. 가로형 간판의 세부 가이드라인을 따르며, 곡각지점의 기둥면 활용은 제한한다.

② 곡각면 모서리를 연결하는 경우 : 업소명 등 간결한 정보만을 표기하여 디자인하는 경우 곡각면 모서리 연결이 가능하다. 간판 게시구간 이외에 업소 홍보 및 업태 부가 정보를 위한 기둥면 활용은 제한한다.

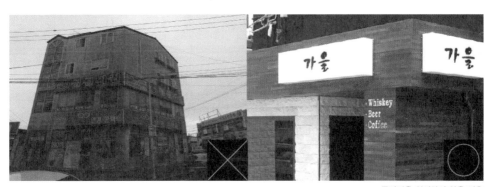

곡각면을 연결하지 않을 경우

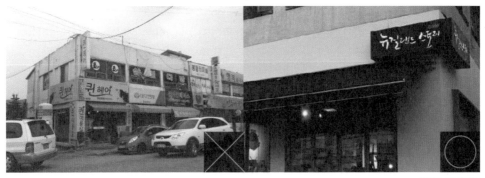

곡각면 연결 경우

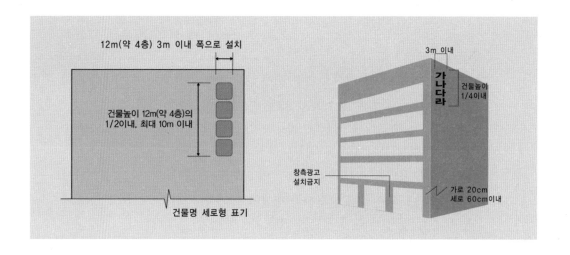

12m(약 4층) 3m 이내 폭으로 설치

건물높이 12m(약 4층)의
1/2이내, 최대 10m 이내

건물명 세로형 표기

3m 이내

가나다라

건물높이
1/4이내

창측광고
설치금지

가로 20cm
세로 60cm이내

세로형 간판

- 건물 1층에 위치한 점포의 주된 출입구 양측이나 4층 이상의 벽면에 표기하는 업소명 간판.
- 세로형 간판은 식별성이 낮아 이용이 적은 편이므로 광고물의 수량 최소화 및 시각적 안정감 도모를 위해 설치를 지양한다.

설치 및 배치

- 보행자의 이동동선과 도로 공간을 점용하지 아니하는 경우에만 설치 가능하다.
- 세로형 간판은 출입구의 한쪽 측면 또는 4층 이상 건축물 상단, 건물명 등에 한하여 입체형으로 부착하는 것으로 제한한다.
- 표기내용은 건물명이나 건물을 사용하고 있는 자의 성명 상호 또는 이를 상징하는 도형 등으로 간결하게 표시한다.

옥상간판

설치 및 배치

• 15층 이하의 건물 옥상에만 설치할 수 있으며, 실제 입점한 건물 옥상에만 표시해야 한다.

• 옥상 간판을 설치하는 경우, 간판간에 50m 이상의 수평 거리를 유지해야 한다.

• 간판의 윗부분 높이가 지표로부터 60m 이상인 경우에는 항공법 제 83조 제4항 및 제5항에 따라 항공장애등을 설치·관리하여야 한다.

• 전광류를 사용하는 경우에는 광원이 직접 노출되지 않도록 설치하되 빛이 점멸하지 않고 동영상 변화가 없는 경우로 한정한다.

형태 및 크기

• 높이 8m 이내로 표시하되 건물 높이의 3/4을 초과해서는 안된다.

• 기타 표기사항은 가로형 간판의 설치 규정을 참고한다.

돌출 간판-독립형, 연립형 간판

• 전체 가로 경관 형성을 위해 설치를 지양하나, 건축선 후퇴 등으로 업장 인지가 어려운 경우나 가로형 설치가 어려운 경우 설치 가능하다.

• 독립형 간판과 연립형 간판으로 구분하며, 연립형 구조체는 개별 간판의 교체가 용이하도록 제작한다.

설치 및 배치

- 건물의 4층 이하 2층 이상에 설치하며, 최상층 또는 주택용도 층수 부분에는 표시할 수 없다. 다만, 최상층이 2층인 건물은 2층까지 표시할 수 있다.
- 1층 업소는 독립형 소형돌출간판을 보행자 통행에 방해되지 않는 높이에 설치한다.
- 독립형 간판은 소형돌출간판 형태로만 사용 가능하다.

형태 및 크기

- 연립형의 경우 건물 벽면에서 일정 규격으로 통일되게 돌출시켜 표시한다.
- 연립형 구조체는 개별 간판의 교체가 용이하도록 제작하며, 배경면 색상을 통일하고 정보표기부에 강조색을 주어 일관되게 표시한다.
- 돌출폭 및 배치규격 : 연립형 – 가로 60cm 이하, 세로 1개층 높이 이내, 벽면으로부터 80cm 이내로 표시하며, 2개 이상 설치 시 돌출폭을 일치시킨다. : 독립형 – 가로 60cm 이하, 세로 60cm 이하, 두께 20cm 이하의 간판을 벽면으로부터 80cm 이내로 표시한다.
- 지면과의 간격 : 연립형 – 3m 이상 지점에 설치하되, 인도가 없을 경우 4m 이상 높이에 이격하여 표시한다. : 독립형 – 1층면 이내에 표시하며, 통행에 방해되지 않는 2m 이상의 높이에 설치한다.

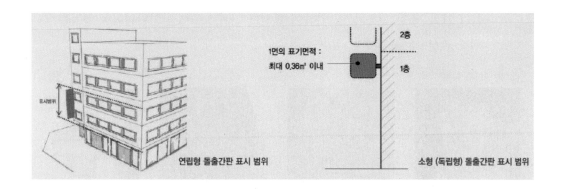


1면의 표기면적 :
최대 0.36m² 이내

2층

1층

표시범위

연립형 돌출간판 표시 범위

소형 (독립형) 돌출간판 표시 범위


표기내용

- 표기내용의 크기 : 표기내용의 면적은 간판면의 1/3 이내로 표기하거나 주 표기내용의 평균 가로크기를 간판 가로크기의 1/2 이내로 표기한다.

- 보조 표기내용 : 간판 면적의 1/6 이내로 표기한다. (※주표기내용: 상호 또는 브랜드명 / 보조표기내용: 지점명, 전화번호, 인터넷주소, 영업 내용 중 2 가지 이내 표기)

- 연립형 돌출간판은 한글 세로쓰기/영문 가로쓰기를 기본으로 표기한다. 가로쓰기 한글 / 영문을 회전하여 표기하지 않는다.

- 소형(독립형)돌출간판은 재료, 이디어그램·픽토그램 등의 사용요소를 활용하여 작고 아름답게 표시한다.

- 소형(독립형)돌출간판은 1층에 위치한 업소에 한하여 1개 설치 가능하며, 설치 시 가로형 간판의 구성요소와의 통일성을 유지한다.

- 독립형 소형돌출간판은 도로에서 직접 진출입이 가능한 업소에 설치 가능하며 총 수량에 포함되지 않는다.

- 업소 출입구의 좌, 우측 중 한 곳에 1개 표시한다.

•물가 안정, 품질 인증 등을 위하여 표시한 간판으로서 심의위원회의 결정을 거쳐 표시하도록 결정한 경우에 한하여 추가 설치가 가능하다

권장면적 이내의 개성있는 간판

 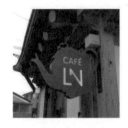

지주 이용 간판

•전체 가로 경관 형성을 위해 설치를 지양하나, 건축선 후퇴 등으로 업장 인지가 어려운 경우나 여건상 가로형간판의 표시가 어려운 경우 설치 가능하다.
•독립형 간판과 연립형 간판으로 구분하며, 연립형 구조체는 개별 간판의 교체가 용이하도록 제작한다.

설치 및 배치

•건축물의 대지경계선 내에 1개 설치 가능하며, 간판 총 수량에 포함된다.

- 독립형 간판은 건물 전체를 사용하거나 건축물의 1/2 이상을 사용하는 업체에 한하여 설치 가능하다.
- 연립형 간판은 2개 이상의 지주이용 간판 설치가 필요한 경우 통합하여 사용하며, 1건물당 1개의 연립형 간판 설치가 가능하다.

형태 및 크기

- 연립형 구조체는 개별 간판의 교체가 용이하도록 제작하며, 배경면 색상을 통일하고 정보표기부에 강조색을 주어 일관되게 표시한다.
- 지주이용간판의 상단 높이는 지면으로부터 5m까지 표시 가능하며, 당해 건물높이의 1/2 이내여야 한다.
- 독립형 간판 1면의 면적은 5m2를, 합계 면석은 20m2를 초과할 수 없다.
- 연립형 간판 1면의 면적은 10m2를, 합계 면적은 20m2를 초과할 수 없다.
- 이용자의 시야각을 고려하여 90cm 이하 면에는 내용 표기를 지양한다.
- 기타 표기사항은 가로형 간판의 설치 규정을 참고한다.

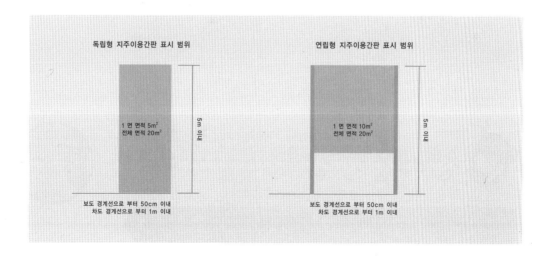

독립형 지주이용간판 표시 범위

1 면 면적 5m² 전체 면적 20m²

5m 이내

보도 경계선으로 부터 50cm 이내
차도 경계선으로 부터 1m 이내

연립형 지주이용간판 표시 범위

1 면 면적 10m² 전체 면적 20m²

5m 이내

보도 경계선으로 부터 50cm 이내
차도 경계선으로 부터 1m 이내

구조계획

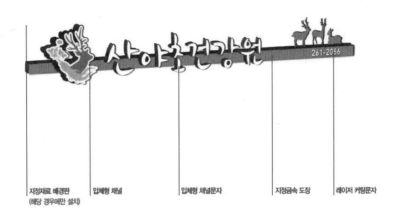

지정재료 배경판 (해당 경우에만 설치) 입체형 채널 입체형 채널문자 지정금속 도장 레이저 커팅문자

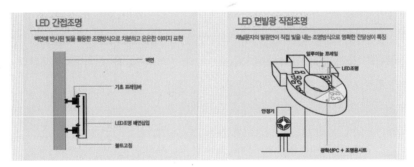

LED 간접조명
벽면에 반사된 빛을 활용한 조명방식으로 차분하고 은은한 이미지 표현

벽면
기초 프레임바
LED조명 배면삽입
볼트고정

LED 면발광 직접조명
채널문자의 발광안이 직접 빛을 내는 조명방식으로 명확한 전달성이 특징

알루미늄 프레임
LED조명
안정기
광학신PC + 조명용시트

교체방안

결합방식

배선 제거 → 입체형 간판부 (Bar) 분리 → 채널 문자 및 스카시 문자 교체 → 벽부 또는 배경판 위 재결합

292

입면정비 가이드라인

완주군만의 간판디자인

1. 기본방향

- 손상·파손된 건축물 입면을 건축물 특성에 따라 아래와 같은 방법으로 정비한다.
- 도장정비를 기본으로 보수되며, 금속구조물 등 간판 정비 외 추가작업이 요구되는 방안은 업주와의 협의 후 비용추가 등의 방안을 검토하여 정비한다.
 - 수량 및 표기 방법으로는 다음과 같은 항목을 두었다.
- 1개 업소에 설치할 수 있는 광고물의 총 수량은 2개 이내로 하며, 도로의 곡각지점에 위치한 업소나 출입구가 건축물 양면에 위치한 업소는 가로형 간판에 한해 1개를 추가 설치할 수 있다.

유형별 정비방안

1. 고압 세척

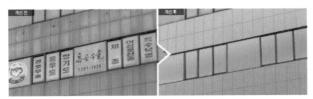

- 기존 간판 철거 후 시행되는 기본 정비
- 균열되지 않은 건축물 입면에 적합한 보수 방식
- 세척 후 전선 및 타공 흔적, 균열 보수 마감 확인

2. 도장 정비

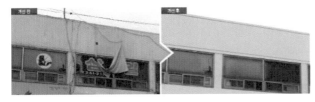

- 타 정비 및 보수 방안에 비해 비용 효율이 높음
- 균열되지 않은 건축물 입면에 적합한 보수 방식
- 방수를 위해 방수페인트 시공 권장
- 도장 전, 균열 보수와 실리콘 마감 등 확인 필수

3. 배경판 설치

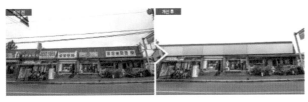

- 건물 손상 방지, 시공의 편의와 사후관리 용이성을 고려한 금속구조물 부착
- 금속판으로 제작한 바탕면 위에 캘리그라피, 구조물 등 다양한 형태 적용 가능
- 지역에 따라 문자 위치 및 배열, 조명 방식, 프레임 형태 등 차별화 가능

4. 타일 보수

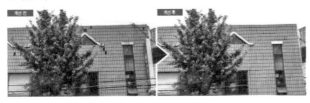

- 비용 및 형평성의 문제로 적용 업소별 추가금 발생
- 정논된 마감 가능, 타일 특유의 강도와 방수성 확보
- 타일 탈락, 누수시 백화현상과 크랙현상 등에 약함
- 보수 미흡 시 균열 발생 가능성 높음

완주군 색채 가이드라인

완주군 간판의 색채 구성

기본방향

1. 체계적인 경관계획으로 완주군만의 특징을 살릴 수 있는 색채 선정으로 지역의 아이덴티티 강화
 - 완주의 색채계획은 지역에 따라 차별화되지 못하고 타 지역과 구별되지 않는 비슷비슷한 모습으로 나타남으로써 체계적인 색채계획의 유도와 관리 필요
 - 단순하면서도 반복적인 색상 일변도의 색채를 지양하고 신선하고 밝은 느낌의 도시경관 연출
2. 자연환경과 흐름을 같이 할 수 있는 색채계획을 통해 전체의 이미지 통합화 추구
 - 지역별 분포 특성에 의거하여 차별화된 색채를 추출하고 그 특성을 이미지화
3. 시설물에 대한 색채통합 계획을 통하여 완주군의 이미지 향상을 추구
 - 가로시설물, 육교, 교량 등은 도시경관에 있어 매우 중요한 요소임
 - 가로의 구성요소로서의 구조물 들은 편리함과 기능성 외에도 그 자체의 경관미로서 도시경관을 변화시키는 요소이므로 적극적인 색채관리가 요구됨

4. 경관디자인 요소별 색채가이드라인의 제시
 - 도시경관에 강조, 랜드마크적 역할을 하는 디자인 요소들의 기초적인 색
 채가이드라인을 제시함으로써 도시경관의 활기 부여

옥외광고물계획 가이드라인 중 [색채]

1. 채도4 이상/명도6 이하인 색은 간판바탕으로 사용을 규제하며, 형광도료
 및 야광도료의 바탕면 사용 역시 규제
2. 한 건물 내 2층 이상의 광고물은 바탕색 통일
3. 문자색은 바탕색과 보색대비·명도대비를 일으키는 색채 사용 지양

완주군장기공합발전계획에 따른 권역 분류

가. 기존계획의 검토 : 완주군장기종합발전계획(2000~2010)

1. 기본방향
 - 전주시와의 기능적 연계에 따른 광역도시권 조성
 - 개발권과 생활권 및 관광권의 통합관리
 - 네트워크 도시공간체계 설정
2. 공간구조의 설정: 3개 권역 설정
 - 삼봉도시권 : 삼례, 봉동, 비봉
 - 고산산림권 : 고산, 화산, 경천, 운주, 동상
 - 도시근교권 : 이서, 구이, 상관, 소양, 용진

3. 권역별 개발방향

 - 삼봉도시권 : 전주광역도시권의 배후 거점도시권으로서 육성
 - 고산산림권 : 산림휴양 및 관광중심지로 육성
 - 도시근교권 : 쾌적한 전원 테마마을 만들기

4. 기존계획의 검토

 - 기존계획의 권역설정은 전주시와의 기능적 연계를 중시하여 이루어진 것으로 완주군의 내적 통합 발전을 유도할 수 있는 방안이 미흡함
 - 전주시가 완주군의 발전에 크게 영향을 미치고 있으므로 전주시와의 기능적 연계를 고려한 권역의 설정은 매우 중요함. 그러나 이와 동시에 완주군 자체의 통합발전을 유도할 수 있도록 발전거점지역을 중심으로 권역별 기능이 통합될 수 있는 방안의 마련이 필요함

나. 특화권역의 설정

1. 기본방향

 - 전주시와의 기능적 연계에 따른 광역도시권 조성
 - 완주군의 통합발전 유도
 - 주민의 생활 편익 증진

2. 특화권역 설정

 - 제1안 : 기존안
 - 제2안 : 3개 권역으로 설정

• 거점도시권 : 삼례읍, 봉동읍, 용진면

• 고산산림권 : 고산면, 화산면, 비봉면, 동상면, 경천면, 운주면

• 도시근교권 : 이서면, 구이면, 상관면, 소양면

298

완주군 간판의 색채 구성

다. 권역별 개발방향

1. 거점도시권(지역특화)
 - 완주군의 거점중심지역으로 육성
 - 봉동읍 : 첨단산업지역으로 육성
 - 삼례읍 : 교육 및 산학협력 거점으로 육성
2. 고산산림권
 - 산림휴양 및 관광중심지로 육성
 - 대둔산도립공원 및 고산수변관광지를 거점관광지로 육성
 - 산촌지역의 자연환경을 활용한 근교도시 휴양관광지로 육성
 - 5도2촌 시대의 주말체류형 주거지역(second house) 개발
3. 도시근교권
 - 환경친화적 근교생태농업지역으로 육성
 - 모악산 도립공원 및 송광사관광지를 거점관광지구로 육성
 - 전주시의 주거교외화와 연계한 전원형 주거지역 개발

라. 권역에서 따른 경관색채계획 방향

상업업무 지역의 경우는 감미롭고 따뜻한 주조색을 기본으로 중저명도의 청색, 암자색과 어울려 보색 대비으이 차분하고 힘있는 배색을 하도록 함

권장색채 범위(바탕 색상)

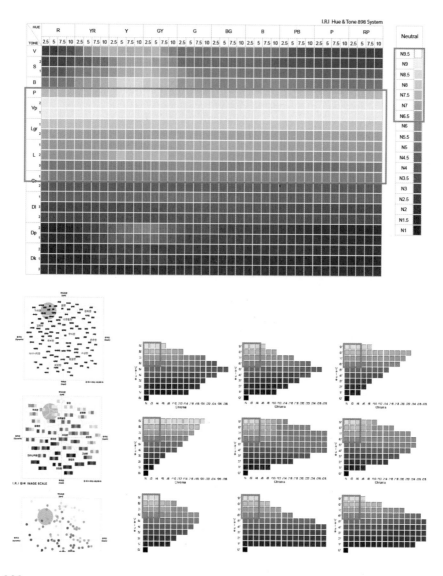

주변색채분석

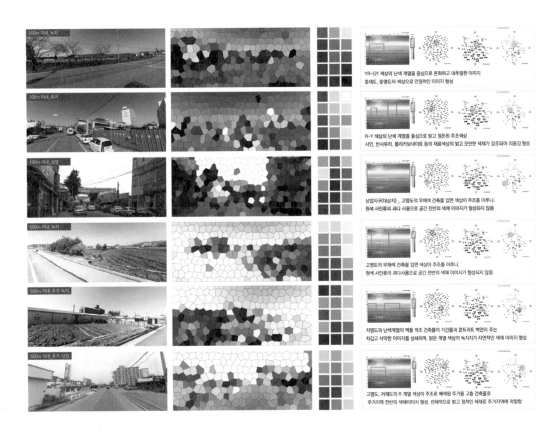

대상지 건축물 색채 분포

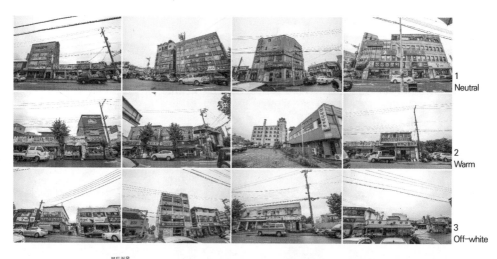

1 Neutral

2 Warm

3 Off-white

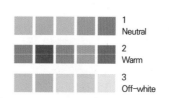

1
Neutral

2
Warm

3
Off-white

대상지 건축물 색상은 ①석재 마감 벽면의 무채색 계열,
②벽돌·타일·도장 등으로 마감된 난색 계열,
③샌드위치 패널·단순도장으로 마감된 오프화이트 계열 등
3종류로 분류할 수 있음

저채도 색상 중심의 입면 구성이 정적이고 온화한 인상을 보이나,
고채도의 판류형 간판으로 어지럽고 복잡한 경관 조성

4~6층 건축물의 마감 색상이 ①번 계열 색상으로 유사함

대상지 자연물 색채 분석

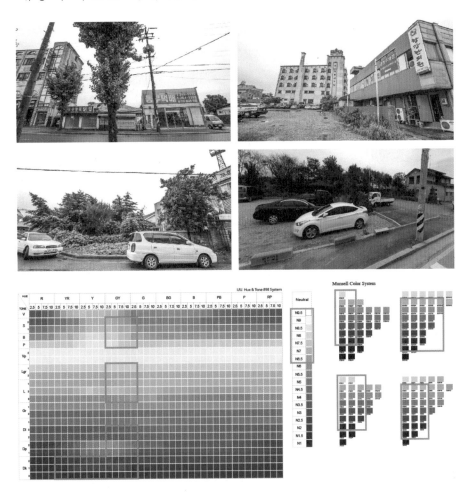

대상지 내 자연물은 교목류인 가로수와 가로변의 초목류가 대부분임.

도로변 가로수는 은행나무로 잎의 색상이 어두운 편이며 나무 껍질에서 Dl~Dk톤이 나타남

사유지, 공용지, 가로변의 초목류/초화류는 밝은 GY계열 색상을 띠고있음

자연물이 저채도의 난색·무채색 중심인 인공물과 조화를 이루며 전반적으로 편안한 이미지 조성

2. 색상 추출

D. 컨셉 색채 방향 선정

전통색채이미지 전래동화에서 연상되는 흥미진진한 스토리 / 전통적인 이미지를 바탕으로
오방색의 배색에서 나타나는 다이나믹한 이미지 / 조각보의 우아하고 부드러운 색채이미지 추출

동화/설화 연상 색채 민화의 Gr톤 색채와 현대의 동화일러스트에서 사용되는 중명도/고채도의 다채로운 색상 추출

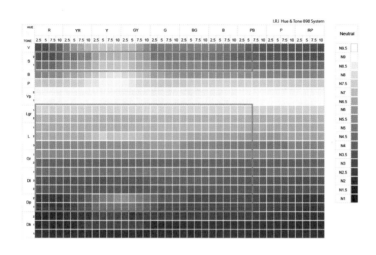

I.R.I Hue & Tone 898 System

I.R.I 단색 IMAGE SCALE

색채 팔레트 구성

3. 추출색상 팔레트 활력있고 자연적인 이미지의 도시경관 조성을 위하여 PB~RP계열의 화려한 색상을 배제한 색상팔레트 구성

A. 주조색 팔레트

위치 상 산단지와 입주지역과 연장선상에 있으나, 녹지 비율이 높으며 상업시설과 주거시설의 고루 분포되어 있어 부드럽고 따뜻한 경관이미지 조성 효과
저층건축을 위주의 온화한 스카이라인이 형성되므로 색상과 톤의 변화에 따라 흐름이 느껴지는 경관배치계획을 통해 도시 이미지 형성

B. 보조색 팔레트

문자 표기外의외의 장식적 요소, 보조문자 등 광고물 전체 면적 중 35%以내의 면적에 적용되는 색상으로 배경면과 유사계열 색상으로 선정

중채도, 고명도의 B, L, P 톤을 기준으로 밝고 자연적인 도시이미지 형성

C. 강조색 팔레트

문자 및 이미지그램 표기가 사용되는 강조 색채로 광고물 연력 중 5~10%에 제한적으로 사용

주변 색채의 조화를 이루기 어려운 V계열 색채 사용을 지양하며, S,Dp 계열의 명도와 채도가 조정된 색채를 사용하여 표기
LED 업체본사에 사용되는 조명용 시트는 시장색상 범위 내에서 사용

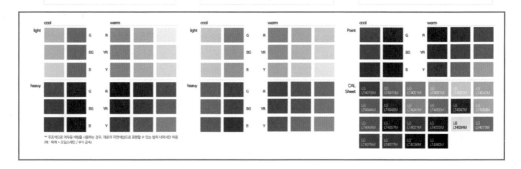

** 주조색으로 어두운 바탕을 사용하는 경우, 재료의 자연색상으로 표현할 수 있는 범위 내에서만 허용
(예: 목재 = 오닉스계라인 / 부식 금속)

306

색채에 대한 MP자문

주변색채 조사를 통해 추출한 풍토색 기반의 색채팔레트를 마련하여 색상 적용에 있어 화려한 색채를 지양하고 주변 환경과 어울리는 저채도 중성색의 색채 계획이 반영되었으면 합니다.

경관색채계획에서 배경과 기본방향은 잘 설정되어 있으나 형이상학적이며 어휘추출과 연상색상만 있을 뿐 근거하여 적용할 색채팔레트가 없어 이에 대한 개선이 있어야 합니다. 이는 경관색채, 가로시설물디자인, 건축물과 옥외광고물 등 경관조례에 전체적으로 적용되는 매우 중요한 사항입니다.

기존에 사용해 왔던 색채는 G·R·Y·B의 원색조이였으며 자문권고해 드린 색채는 중성색으로 오히려 간판에 사용될 재료들에 있어 변색의 우려가 최소화된다고 생각합니다. 되도록 색채가이드라인을 준수하도록 권고드립니다.
원색의 색채사용을 지양함에 원칙을 두고자 합니다.

간판개선사업에 대한 가장 큰 불만 중 하나가 천편일률적인 간판이라는 연구 결과도 있듯이 여기 저기 특징없는 똑같은 간판에 똑같은 컬러가 적용된다면 효과가 좋지 않을 듯합니다.

특색있으면서 색채위계질서를 유지하고 화려한 진출색보다는 전래동화의 컨셉에 부합한 차분한 후퇴색이나 중성색으로 그렇지만 약간의 차별을 두어 진행하면 좋을 것 같다는 생각을 해봅니다.

MP 자문 후 색채 팔레트 변경

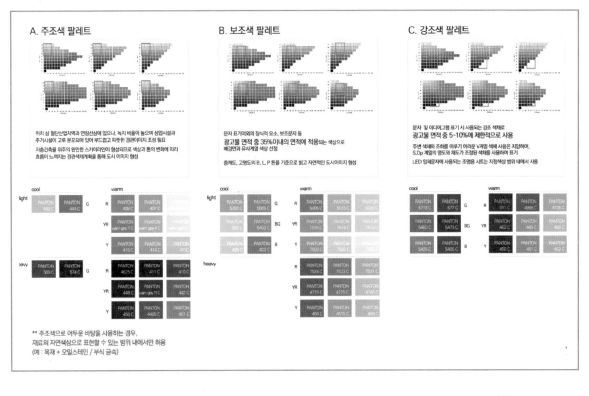

유지관리 · 보수

재료별 관리 방안

목재　　　　　　　金속　　　　　　　입체도안

■ 방부목

주변 환경과 조화를 이루며 자연스럽고 따뜻한 느낌을 주는 재료로 방부처리를 통한 내구성 강화로 유지관리 용이

■ **지속성 확보** : 정기적 모니터링으로 부속재의 유지확인

■ **안전성 확보** : 시공 정밀도를 높여 구조물의 견고성을 높임

■ 절곡, 밴딩, 레이저 커팅

부식 등 변질이 없는 재료나 가공법을 선택, 기상현상 등 외부의 자극에 의한 변형이 적고 자유로운 표현에 적합

■ **지속성 확보** : 반영구적인 소재를 선정하여 사용

■ **내구성 강화** : 환경 변화에 따른 변형이 적은 재료 사용

■ 스카시

형태의 변형이 용이하며, 기상현상 등 외부의 자극에 의한 변형이 적고 자유로운 표현에 적합한 판재를 선정하여 입체도안 제작

■ **지속성 확보** : 유지보수 및 교체가 용이한 소재를 선정하여 사용

■ **안전성 확보** : 보행자 통행 시 방해 되지 않으며 하중이 적은 재료 선정

| 도장 | LED 조명 |

■ **일반 도장**
내구성이 강하고 지속기간이 길며, 변색이 적어 외부용 도장에 적합. 다양한 질감 표현 가능

■ **LED 모듈**
수명이 길고 유지보수 비용이 적으며 눈부심과 발열량이 적음. 충격에 강하여 형광등 대체용으로 각광

■ **내구성 강화** : 시간경과에 따른 변화가 적은 재료 사용

■ **지속성 확보** : 유지보수 및 교체가 용이한 소재를 선정하여 사용

■ **지속성 확보** : 날씨와 계절 강한 재료 사용 및 정기적인 모니터링

■ **안전성 확보** : 발열 등 기기문제가 발생하지 않도록 정기적인 모니터링

사업대상자 작성서류

계약서

간판제작 계약서

■ 사 업 명 : 완주군 봉동「창이 넘치는 따뜻한 거리」간판개선사업

■ 약 금 액 : 금 원 정 (₩) * 부가세포함

■ 계약조건
① 1점오당 간판기본크기는 업소폭의 90%이내, 예산금자 6대보조로기 별도로 한다.
 (가로크기 : M, 글자 : 자)
② 계약금액의 30%에 해당하는 금 정 (₩)을 계약대상자에게
 직접 납부한 후 간판의 제작·설치를 진행한다.
③ 디자인, 색상, 글자 수는 점포주와 쌍방 협의하여 결정한다.
④ 주민동의서를 받은 점포에 대하여는 기존 불법 및 허가간판을 철거하고(간판철거
 동의서 작성) 점거된 간판은 점포주와 사전협의하여 별도 요구가 없을 시에는 시
 공업체에서 폐기처분한다.

위 조건에 따라 계약의 의무를 이행할 것을 확약하고 계약서 3부를 작성하여 서명날인한
후 각각 1부를 보관하고 나머지 1부는 봉동 간판개선사업추진협의회에 제출한다.

첨부서류 : ① 점포별 표준설계 견적설계서 1부
 ② 감리도면 1부

2013. . .

개선 제작의뢰인(갑) 상 호 :
 주 소 :
 대표자 : (인)

간판 개선 제작·설치 업자(을) 상 호 : 영뱅씨광고인쇄
 주 소 : 전라북도 완주군 상봉로 745
 대표자 : 장 봉 안 (인)

· 디자인 확인 후 작성
· 총 3부 작성 (사업주체용/점포주용/시공사용)

철거동의서

간 판 철 거 동 의 서

○ 업소(상호)명 :
○ 영업장소 소재지 :
○ 광고물 종류 : 가로, 세로, 돌출, 옥상, 지주이용, 청물이용(빈팅),
 전광판(LED), 기둥간판 (* 해당 광고물에 ○표 하세요)
○ 광고판 내용 :
○ 위반내용 : 옥외광고물관리법제3조, 제4조 내지 등의 특
 정규격 사업 및 표시제한·완화 고시 위반 광고물

상기 불법광고물에 대한 철거 및 폐기처분에 대하여 동의합니다.

2013년 월 일

위 광고물 설치자(관리자) : (서명)
 (☎ : , HP :)

봉동 간판개선사업 주민협의회 귀하
(완주군 지역경제과 ☎ : 290-2855, FAX : 290-2057)

· 디자인 확인 후 작성
· 총 1부 작성

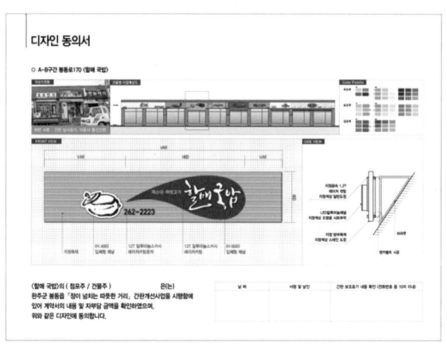

· 디자인 확인 후 **최종결정안에만 서명 및 날인**

· 총 1부 작성

제4장

참여관찰자 1

참여관찰자가 바라본 완주군 봉동 간판개선사업

완주군 봉동읍을 찾아서

광범위한 공공 디자인 대상 중에서 도시의 미관을 구성하는데 가장 큰 영향을 미치는 간판과 사인물 그리고 스트리트 퍼니처 등은 거리의 환경을 좌우하는 요소이다. 봉동읍에서는 2013년 내에 주민들의 참여 속에 간판 개선 사업, 지중화 사업, 도로 일방통행 사업을 관, 민, 전문가가 공동으로 추진하여 봉동의 쾌적한 마을로 거듭날 것으로 기대하며 경험과 호기심으로 교수님과 함께 봉동으로 향한다.

봉동읍의 거리는 현란한 원색의 간판, 튀어나온 간판, 높낮이가 제각기 다른 간판, 탈색된 간판, 탈부착이 불안한 위험한 간판, 그리고 그것도 모자라 경관을 해치는 힘차게 펄럭이는 현수막 광고물, 하나의 업소에 3-4점의 과도하게 설치된 사인물들은 정보 전달의 순기능보다 오히려 시각적 환경공해라는

역기능을 유발시키고 있다. 거리가 무원칙한 간판의 홍수로 이루어져 있어 주민들은 자기 고향에 대한 애향심과 정주의식 결여로 나타나 마을의 발전을 무의식 속에 저해하는 요소가 되고, 그러므로 집객효과가 떨어져 각자의 사업에도 매출이 떨어지는 역기능이 반복되어지고 있다.

광고물의 난립은 거리의 미관뿐만 아니라 주민의 의식까지 부정적인 영향을 미치고 있다. 거리의 사인물은 마을의 방문객들에게 첫 인상을 좌우하는 요소가 된다. 특정 거리를 지정하여 옥외 광고물 시범거리를 조성하여 선진 수준의 옥외광고 문화의 확산 및 정착과 이미지 개선을 통하여 지역개발의 활성화에 도움이 될 것이다.

사인물은 단순히 정보를 전달해줄 뿐만 아니라, 사인물의 형태와 색채의 조화를 통해 그 지역의 문화수준을 가늠하는 척도가 되며. 도시경관과 조화를 이뤄 도시에 활기를 주고 편안하고 아름다운 거리를 만들어 쾌적한 환경을 조성하여 살고 싶은 마을로 태어난다.

시민수준이 높아져 크고 요란한 간판은 오히려 혐오감을 주고 작고 세련된 간판이 장사에 도움이 된다는 의식의 변화를 가져와 간판 몇 개만 바꾸어도 거리의 이미지가 확연히 달라진다는 것을 느끼며 한결 깔끔한 마을 이미지와 보도 확장과 지중화 사업으로 쾌적한 거리가 되면서 많은 사람이 몰려와 더 많은 매출이 이루어지길 바란다.

봉동읍 간판 개선 사업 2차 설명회(10월2일)

2차 설명회가 오후 7시에 농협 강당에서 예정되어 있으나 주민들의 참석이 저조하여 조금 기다린 다음 시작하기로 하고 완주군과 용역사업자 직원들이 간식과 차를 준비하고 프레젠테이션 준비도 해두었다. 하지만 시작 시간이 한참 흘러서도 주민 참석률이 저조하여 교수님의 특강을 시작하기로 하였고 참석하는 사람은 참석명단에 주소와 이름을 적고 사인하고 의자에 착석하고 십여 명 남짓한 인원이 참석한 가운데 교수님의 특강부터 시작되었다.

교수님은 6,25의 사례로 군인들이 자비를 모아 함정을 구입하여 적을 물리치

고 호주의 작은 부족에서는 활과 창을 들고 전쟁에 참여한 미담을 통하여 자국의 어려운 상황에서도 자기 민족이 아닌 타국의 남을 돕는 정신은 나의 가슴에 긴 여운으로 남아 있다. 그러나 지금은 원조를 받던 우리나라가 세계 각지에서 파병과 봉사로 보답을 하고 있으며 인류평화에 기여하는 나라로 세계사에 유래 없는 급속한 경제 성장에 경제대국의 순위 안에 들어 있다. 한국은 세계의 중심에 다가와 있지만 질서 의식과 배려, 소통의 부재에 대하여 이야기하였다. 간판은 도시의 얼굴이며 시민의 문화의식을 알 수 있는 척도이자 디자인을 통하

여 배려와 친절이 기본이 되는 사회이어야 한다. 예를 들면 공중 화장실의 남자들이 사용하는 소변기의 눈높이에는 '남자가 흘리지 말아야 할 것은 눈물만이 아닙니다' 혹은 '한발 더 가까이' 라는 직접적인 표어로 주변에 흘리지 말라는 경고의 메시지를 점잖게 알리고 있지만 유럽에는 소변기의 안쪽에 파리를 그려 넣어 남자의 심리를 이용하여 소변을 파리에 조준하게 되면 소변이 주변으로 튀지 않고 깨끗하게 사용할 수 있는 다른 사람을 배려하는 디자인이라는 말에 참석자들은 웃음으로 화답을 하는 광경을 볼 수 있었다. 또한 질서의 중요성을 설명할 때에는 사진으로 이해가 쉽게 질서의 중요성을 알게 해주었다.

하지만 봉동읍의 마을 거리는 보도 위에 간판, 파라솔, 상품 적재 등으로 하여금 보행하는 주민의 편리를 무시하고 안전을 위협하는 요소가 산발적으로 산재해 있어 오히려 점주들은 매출을 조금이라도 보탬이 될까하여 하는 행위이지만 보행인은 보행에 장애가 되어 안전을 위협받아 오히려 기피하게 되어 매출에 불이익으로 돌아 올 것으로 사려된다. 최소한의 보행인을 배려하고 위협하는 요소를 없애고 간판을 정비하여 주민의 생활에 편리하고 안전한 삶의

질이 쾌적한 마을이 되어야 봉동주민의 바램인 지역 상권이 살아나고 활기 있는 마을이 될 것이다.

사업자의 중간보고

교수님의 특강이 끝난 후 사업자인 디자인회사의 사업 중간보고가 있었다. 완주군 봉동읍의 정이 넘치는 따뜻한 거리, 간판 개선사업의 2차 사업 설명회를 2013, 10, 22에 군 의원, 읍장, 관계공무원, 소수의 주민이 참여한 가운데 '완주가 품은 이야기를 담아낸 스토리텔링 명소 거리'라는 콘셉트로 설명하면서 간판정비를 전래동화와 창작동화의 스토리를 해석하여 거리를 명소화 하고 노후하고 손상된 건축물 입면부를 타일보수, 페인트마감으로 보수하고 간판은 캘리그라피, 핸드라이팅 등 업소별 특징을 반영한 개성 있는 타이포그래피로 타 지역보다 특색 있고 독창성과 차별성으로 봉동읍만의 명소거리를 만들겠다고 설명했다.

사업 진행 일정은 8월에 설문과 전수조사를 실시하고(주민 설명회, 설문조사, 전수조사) 9월에는 디자인(업소별 디자인 실시설계, 금액산출, 디자인 확정)

321

과 10월(계약서, 동의서작성, 디자인, 철거동의서, 자부담금 입금. 11월 시공, 간판제작, 철거 및 시공, 인허가 등록)순으로 진행됨과 사업 대상자 작성 서류는 디자인 확인 후 작성할 서류는 간판제작 계약서, 철거동의서, 디자인 동의서 등으로 진행된다는 경과보고가 있었다.

군 의원과 주민간의 대화

군의원은 2차 사업설명회에 참여한 소수의 주민들과 대화함에 있어 의원의 진솔함과 참석하지 않은 주민의 부정적인 사고에 답답함을 느끼며 확보한 예산을 써 보지도 못하고 반납할 위기에 안타까움을 호소하며 10년 내에는 마을 발전을 위하여 이런 예산을 확보하기가 어려운데 다시 한 번 오늘 참석하신 주민들이 안 나오신 주민을 설득하여 다음 주 월요일에 다시 모여 의논하기로 결정하고 마무리하였다.

지중화 사업, 도로 일방통행 정비, 간판개선사업을 동시에 하려하니 주민들 간에는 간판개선사업만 반대하는 주민, 보행도로를 넓히고 기존 차도를 일방통행으로 변경하는 사업만 반대하는 주민, 지중화사업은 대체적으로 대부분

322

주민이 찬성하는 분위기인 것 같다. 그래서 지중화사업만 먼저 하자는 의견도 있지만 이것은 예산이 일괄적으로 내려온 것이기에 따로 분리해서 할 수 있는 성격의 사업이 아니다. 한다 할지라도 효과가 없기에 간판개선사업과 병행해서 해야 한다. 그래야 사업의 시각적 효과도 거두고 차도의 정비 사업은 지중화사업과 같이 해야 공사비 절감과 시너지 효과도 있기에 3가지 사업이 함께 진행되어야 하는 어려움이 있어 주민을 설득하는 작업이 필요하다. 반대하는 주민은 일방통행일 경우 상점의 매출 감소가 더욱 늘어날 것이 두려워 반대하는 것 같다 이분들에게 그렇지 않다는 것을 잘 설명할 필요가 느껴진다.

마지막으로 의원 말씀은 이런 기회가 언제 올지 모르니 계장님, 읍장님이 주민들에게 지금까지 사업 진행 과정을 잘 말씀드리고 지역 발전을 위하여 다시 한 번 주민들을 만나 의견을 나누는 시간으로 다음 주 월요일로 정하고 마무리한다.

소통의 장

군의원의 간곡한 부탁의 말씀을 끝으로 사업설명회를 마치고 주무관의 안내

로 차량으로 식당에 도착하여 10여명 정도의 인원이 예약되어 있는 방에 완주군 지역 개발과 도시계획 담당, 주무관 외 1명, 그리고 옥외광고협회대표, 간판사업자 대표, 디자인사의 직원과, 교수님, 그리고 연구실의 이민성, 윤덕수가 참석한 가운데 얼큰하고 시원한 농어를 추어탕처럼 갈아 먹기 편하게 뚝배기에 차려져 식탁 위에 밑반찬과 함께 맛깔스럽게 차려지고 소주와 맥주를 주문하여 교수님의 유니크한 비법으로 강남스타일의 소맥 칵테일을 만들어 참석한 인원 모두에게 나누어주고 위하여를 외치며 침이 꼴딱 넘어가는 탕을 안주로 하여 잔을 기울이며 식사와 함께 간판개선사업에 대한 주제로 대화를 이어갔다.

대화내용의 주요골자는 '간판 교체비용의 자부담 비용이 타 지역보다 높다' 강제성이 있는 간판의 교체를 자부담이 30%지만 점주 입장에서는 부담이 되어 기존 간판을 굳이 교체해야 하는 필요성을 못 느끼는 것 같다. 가령 서울의 디자인거리 사업의 주변 상가는 대가없이 무상 교체를 해주었다. 그럼에도 불구하고 읍 단위의 시골 상가가 타 지역보다 높은 비용 부담은 형평성 차원에

서도 맞지 않는 것 같다고 반대하는 주민들은 또 한편 매출과 이익의 증가가 있을 거라고 생각이 하지 않는 것 같다.

타 지역의 원주 답사에 대해서는 긍정적인 효과보다 부정적인 효과가 제기되고 있는 점에 대해서는 원주 지역을 답사한 후 주민들의 느끼는 점은 우리 마을도 원주처럼 변할 수 있다는 확신이 생긴 것이 아니라 강원도 제1의 도시 원주와 비교대상이 아니라는 편견이 다소 주민들 간에는 자리 잡고 있어 간판개선 사업에 대하여 별다른 호응을 못 받고 있는 느낌이었다.

성공적인 보행자 가로는 가끔 도시의 상징이 되기도 하고 주민에게 자부심을 안겨주는 근원이 된다. 보행자 가로를 조성하는 여러 가지 이유 중에 하나는 도심 상업공간의 판매 소득의 향상, 지가의 상승, 타 지역의 상가와 경쟁력, 투자의 증가를 위해 도심 공간을 활성화 하는 것이다. 자동차 금지구역을 실시하면 일반적으로 지가가 상승하여 보행자 가로 가까이에 있는 점포를 구하는 사람들이 많아지기 때문에 임대료도 올라간다.

간판개선 사업에 주민이 동의하고 순조롭게 진행하기 위한 방법을 식사를 하면서 토의를 했지만 나는 나의 생각을 말했다. 나의 의견에 대해서 부정적으로 받아들이는 분위기였다, 나는 주민을 설득하기 위해서는 주민에게 직접적으로 기대되는 효과를 설명해야 된다고 생각한다. 기대되는 효과는 간판을 새로 교체함으로서 얻는 효과는 상가 지역 전체가 밝고 활기가 생겨 집객효과가 나타나 이것은 매출로 연결되고 점주의 이익 창출로 나타날 것으로 기대가 되며 오히려 타 지역에서 견학 오는 모범사례 지역이 될 것으로 기대된다. 내 의견이 왜 부정적으로 생각하는지 이해가 안 된다. 참석자 일부는 내 의견에 대해서 점주의 매출의 증가가 되지 않는다고 이야기한다. 그렇다면 마을이 깨끗하기 위해서 한다면 점주의 이익이 안 되는데 자비 부담하면서 교체를 하겠는가. 간판개선 사업을 하는 일원이 점주에게 이익이 안 되는 사업을 하려고 하는 것은 성공할 수 없다고 생각된다.

간판 소유주는 점포를 임차하여 상점을 운영하는 상인, 건물주가 직접 점포를 운영하는 경우가 있을 것이다. 양자는 간판개선작업을 긍정적, 부정적, 무

관심, 관심 등 각자의 경우에 따라 판단할 것이다. 상점 주인이 자주 바뀌는 임대상가가 많고 여기에 불황이 겹치면서 상인들의 입김이 세지고 건물주의 관리능력이 떨어져 간판 공해를 부추긴다. 이처럼 간판에 무차별 노출되면서 주민들은 주민들 자신도 모르게 시각공해에 시달려야 한다.

도시환경을 위해 광고물 종류와 수량, 디자인, 색상, 간판의 규격을 전반적으로 축소하고 디자인과 소재를 고급화 해야 한다. 이에 대한 대안으로 간판의 형태를 알아볼 수 없는 큰 간판부터 철거하고 크기를 줄이고, 간판에 여유도 없이 꽉 차게 크게 써야만 한다는 잘못된 인식부터 개선하고 여백이 많을 때 여유가 있고 너무나 큰 글씨는 가독성과 관계없이 도시의 이미지를 어지럽게 만드는 주범이다. 글씨는 작게 하고 여백을 읽게 해야 한다.
색상은 원색을 자제하여 건물의 색상과 주변 간판의 색상을 조사하여 서로 어울리게 한다. 도심거리의 원색은 눈에 잘 띌 것이라는 생각은 오해이다. 도심거리의 원색은 눈을 피로하게 만들고 도시의 긴장감을 조성하여 편안한 느낌과는 거리가 멀다. 중간색의 부드러운 톤은 사용함으로 편안한 느낌을 준

다. 돌출 간판은 일정규격으로 모듈화 하여 산만하지 않게 조형미를 부각시키자. 옥외광고사 제도를 도입하여 전문가가 광고 사업을 할 수 있도록 제도화하여 비전문가들이 개념 없이 간판을 마구 만들어내는 우리의 간판 문화를 바꾸어야 거리가구와 함께 도시환경 개선과 품격 있는 도시가 될 것이다.

여러 경로를 통하여 디자인 교육을 받아 시민 수준이 높아져 크고 요란한 간판은 오히려 혐오감을 주고 작고 세련된 간판이 장사에 도움이 되고 있음을 알게 되고, 간판을 정비해 간판을 아름답게 바꾸면 장사도 잘 된다는 사실을 인지하기 시작했으며 간판을 몇 개만 바꾸어도 도심거리의 이미지가 확연히 달라진다. 간판이 거리의 분위기를 좌우하게 되며 거리가 단지 간판만을 교체해서가 아니라 하늘에 늘어선 전선과 통신선 등을 지중화하고 한전 분전함과 전신주 등 도로 적치물은 치워지거나 지하로 들어가고 보도도 정리하여 거리의 여백을 살려주는 여유를 방해하는 노점상도 모두 정리하면 도시미관 방해 요소들 동시에 해결한다면 더욱 높은 시너지 효과가 이루어질 것이다. 이런 측면에서 군의원의 의견을 적극 지지하고 존중한다.

야간촬영

식사를 마치고 시간이 늦어져 서둘러 1차 답사 때 야간촬영을 못한 구역을 오늘 촬영을 시작하기로 했다. 야간촬영은 너무 늦은 시간에는 상점 간판들이 소등되기 때문에 서둘러 촬영을 시작했다.

구역의 간판을 촬영하면서 너무 어두워 촬영이 안 되는 지역은 자동차의 조명을 이용하여 두 대의 카메라와 광각렌즈에 몰입한 진지한 촬영과정에서 교수님의 열정과 혼을 느낄 수 있었다. 촬영을 끝내고 오늘 일정을 마무리하고 앞으로 계획을 의논하기 위한 시간으로 야식을 먹으며 우리일행은 또다시 간판개선에 대한 이야기를 밤이 늦도록 이어갔다.

윤덕수

참여관찰자 2

참여관찰자가 바라본 완주군 봉동 간판개선사업

주민의 의견을 반영하는 간판개선사업
급속한 도시화에 따른 상업의 발달로 난립하게 된 옥외광고물은 환경과 도시 경관에 대한 관심의 증대로 인하여 점점 더 이슈가 되고 있다.
자극적인 색채와 과도한 크기의 간판으로 보행자에게 불쾌감을 유발시키며 시각 환경의 장애요인으로 다가오고 있다.
이러한 간판의 문제점을 개선하고자 정부기관과 지역자치단체에서 다양한 활동으로 간판개선정비사업이 지속적으로 시행되고 있다.

공공, 환경디자인 전공 대학원생인 저로서는 수업에서 비롯된 간판개선사업에 대한 경관과 공공디자인적인 측면에서 환경을 살리고, 그 지역의 특색에 맞는 완주군 봉동읍 간판개선사업을 통하여 지역개발의 활성화에 도움이 될 것이라고 생각된다.
완주군청 관계자분들과의 회의를 걸쳐 현황조사와 주민들과 소통할 수 있는

주민설명회로 의견을 수렴하여 적극 반영하려는 의도가 재미있게 느껴졌다. 관중심이 아닌 주민들을 대상으로 옥외광고물 인식, 방향제시, 시민참여로 향후 어떠한 영향을 미치게 될지 호기심과 기대감으로 2013년부터 진행되었던 간판개선정비사업 완주군 봉동읍을 정희정 교수님과 동행하여 참여관찰자로 답사를 하였다.

쾌적하고 편안한 정보전달

과거에 비해 간판의 소재가 다양해지고 도심환경을 직접적인 수단이자 지역의 정보수단이 되는 미관을 좌우하는 중요한 요소이다.

무질서한 간판 광고물들의 정비에 주민들이 자발적이고 적극적인 참여가 중요하다.

한국에서는 한 건물에 많은 상점이 입점하여 건물에 비해 간판 수량이 많은 편으로 지나친 시각적 혼란, 무질서함으로 경관을 저해하고 있다.

과도한 간판의 크기와 의도적인 간판의 다량으로 인해 가독성과 인지성을 잃어가 원초적인 간판의 의미가 잃어가고 있는 상황이었다.

이는 잘못된 인식으로 인해 쉽게 눈에 띄일수록 더욱이 상점을 자주 찾게 될 것이라는 다수의 업주들의 인식이 크게 달라져야 하는 문제점을 가지고 있다.

또한 주변 환경과의 조화를 배재하고 지역적 특성과 유동적인 인구이동과 같은 특징을 고려하지 않는 점도 찾아 볼 수 있다.
각지 다른 외관 재질과 소재, 색채, 전체적인 간판들이 조화를 고려하지 않은 이질감으로 인해 간판의 광고효율성과 가독성, 경관을 저해하는 요소로 작용하고 있다.
날로 다양해지는 디자인의 심벌, 일러스트, 로고, 문자 등이 개성이 강해지고 현대에 시각적인 요소가 가로에서 보여지는 간판들이 효율성과 가독성을 잃어가는 상황으로 눈으로 보는 즐거움 보다 시각적 폭력으로 다가가고 있다.

이들을 개선하기 위한 사례로 들 수 있는 전라북도 완주군 봉동읍의 간판정비사업에서 느껴지는 도시환경은 삶의 질을 향상시키고 간판이라는 정보전달에 있어서 기본적인 기능과 함께 지역 이미지를 알릴 수 있는 정서적, 시각

적 요소를 더한 간판개선사업과 같다고 생각한다. 오랜 기간 동안의 주민 설명회, 설문조사, 전수조사 등의 주민들 간의 소통과 시간의 노력으로 그 과정 끝에 봉동 간판개선정비사업이 이루어진 것이라고 생각한다.

주변 도로, 보도를 가장 환하게 비추어 질 수 있는 저지향성 LED조명을 이용하여 효율적인 주변 경관과 시민을 보호할 수 있는 역할을 하고, 상점마다 다양한 심벌, 일러스트, 서체, 색채를 디자인하여 각 상점마다 개성 있게 장점을 부각시킬 수 있는 요소들을 활용하여 구간별로 가독성과 인지성을 더하여 지역만의 특성에 맞게 이루어져 있었다. 다양한 디자인의 간판으로 가로가 쾌적하고 편안한 정보 전달로 인해 시민수준이 향상 되었다고 생각한다.

다소 아쉬움점이 남는다면 창문형 간판과 파라솔, 상품 적재 물들의 색채, 크기와 수량과 시민들의 보행과 편리를 무시하고, 안전의 위협을 느낄 수 있는 요소로 작용되어져 간판정비개선사업을 저해하는 효과를 주는 아쉬움이 향후 지속적인 지역발전을 위해 주민들과 힘써야 하는 숙제를 남겼다.

자문회의

오전 9시 완주군청에서 교수님의 자문과 담당주무관, 용역사업자 직원 분들과 회의 참석하여 대화를 이어갔다. 사업구간 연장과 추가구간이 확정되어 현재 진행 중인 사업구간 내에서의 참여업소를 확보하여 구간의 연장과 추가구간을 지정하여 시행하도록 하였다.

이에 대해 교수님께서 기존간판사업과 차별화하여 개성있게 실행이 이루어지고 있는 상황으로 만족하며, 저지향성 LED조명의 사용으로 야간 조도를 충분히 확보하여 야간보행에서 효율적으로 개선되었다고 하셨다.

또한 1업소 1간판의 원칙을 수정하여 돌출간판을 추가로 사용할 수 있도록 하며, 그 크기와 색상은 현재 진행하고 있는 가이드라인을 유지하여 추후에 심의위원회에서 논의할 수 있도록 당부하고 기존에 4층 이하의 간판표시 부분을 3층 이하로 수정하여 개시하도록 하였다. 이에 대해 교수님께서 돌출간판의 크기와 색상은 가이드라인을 엄수하는 것에 동의를 하며 사용 시 점주들

334

의 비용을 절감하기 위하여 비조명의 간판을 권유한다고 하였다.

가이드라인 수립과정의 내용을 정리하여 추후 타 지자체와 시민과 주민위원회, 협의회와 옥외광업 종사자분들에게 쉽게 이해를 돕도록 구성하도록 하였다. 또한 가이드라인 내에 권고사항으로 창문형광고의 사용을 지양함을 명기하도록 권고하였다.

야간촬영

이후에 한차례 더 완주군 봉동읍을 찾아 구간별 야간촬영으로 간판개선사업을 마무리하였다.
야간촬영이라서 사진을 찍을 때마다 빛 번짐으로 인해 여러 가지 고충과 사업구간 도로정비공사로 주변도보 환경이 좋지 않아 동선에 어려움이 있었지만 교수님과 용역사업자 직원들과 좋은 분위기에서 마지막 날까지 진행하여 마무리할 수 있었다.

이지은

용역담당자

봉동간판개선사업을 마무리하며

1. 사업의 시작

한 분 한분을 설득하여 진행하는데에 어려움이 있을 것은 예상하였으나, 실제 주민분들을 만나보니 예상보다 어려운 부분이 많았다. 당초 주민부담금 30%로 시작했던 사업은, 시가지 정비사업의 이해관계와 결부되어 주민들에게 이상한 오해를 사고 있었다. 정확한 사실관계를 알려고 하기 보다는 소위 '카더라 통신'이라 할 수 있는 근거없는 소문이나, 이 사업에 동의하게 되면 주민들이 반대하고 있는 일방통행로 사업까지 시나브로 진행될 것이라며 거부하시는 분들도 있었고, LED간판에 대한 생소함과 몰이해로 금액 부분에 의심을 품고 사기꾼 취급을 하는 주민들도 있었다. 타 지자체의 획일화된 사례를 이야기하며 방향성을 바꾸자고 이야기하시는 분들도 있었으며, 격한 거부 의사의 표현으로 욕을 하는 분들도 물론 있었다.

사실, 주민부담금 30%를 부담스러워하는 부분을 이해할 수 없는 것은 아니

었다. 실제로 대상지 내 업주들 대부분이 월 수입 100만원 이하였고, 간판 가격의 30%라고 하면 60만원에서 많게는 백만원이었는데, 이만한 비용을 읍단위의 구도심 주민들이 선뜻 내놓기는 힘든 금액이니 말이다. 이 시점에서는 병원 등 수입이 비교적 안정적인 업종 외에는 거의 동의를 받을 수가 없었다. 사업 추진은 과반수 이상의 주민들이 동의하고 있었지만, 주민부담금에 대해서는 선뜻 나서서 진행해달라고 하는 분들이 없었다. 종일 대상지를 돌며 간판사업에 대해 설명하는 수밖에 없었다.

2. 위기전환

11월이 다 되어서 다행히 여러번의 주민 협의에 의해 시가지 정비사업의 방향이 확정되었고, 그에 따라 간판 개선사업에 대해서도 긍정적인 반응이 나타났다. 그리고 간판개선사업의 자부담금도 자문교수님[MP], 주민협의체, 군청과의 논의 끝에 10%로 조정되며, 본격적인 디자인 동의가 진행되었다.그러나 디자인 동의 과정에서 새로운 문제점이 발생하는데, 사업 기간이 촉박하여 동의와 시공이 함께 이루어지다보니 먼저 시공된 업소들은 디자인 초안대로 시공

이 되었으나, 후속 업소들은 스스로 자료를 찾아보며 새로운 방향을 제시하기 시작했다. 먼저 시공된 업소들은 불만이 생길 수밖에 없는 상황이었다. 모든 업주들이 사업을 동의하는 것은 아니어서, 목표량의 절반 정도의 물량이 확보된 시점이 1월 말이었다. 한 업소당 적게는 다섯번, 많게는 열 번 이상씩 방문하며 디자인과 시공 각각의 자리에서 노력한 결과였다.

3. 아쉬움

획일적인 개선사업만 진행해오다 각 업소의 개성을 살린 디자인을 진행하며 많은 것을 느끼고 배웠지만, 부족하고 아쉬운 점이 없을 수는 없었다. 일단 디자인 적용 부분에서, 건물 외관을 좀 더 적극적인 방법으로 보수하지 못한 점이 있겠고, 최대한 형평성을 맞추어 진행하려고 노력하였으나 업소의 건물컨디션이 초기에 파악한 것과 차이가 커서 다시 설계를 진행하며 타 업소들과 차이가 발생한 부분, 협의 과정에서 재료가 다양하게 적용되지 못한 점은 아쉬움으로 남는다. 주민부담금 부분에서는 개별 업소의 비용을 원단위까지 계산하여 개별 징구하는 방식은, 협의체 중심으로 선행될 수 있도록 개선하여

야 주민들의 분란을 방지하며 사업이 보다 원활하게 진행될 수 있을 것이다. 하지만 원색을 지양한 색상이나 디자인, 문자의 크기 등은 주민분들의 도움으로 깔끔하면서도 부드러운 마을 이미지 조성에 기여했다고 생각한다. 주민, 시공사와 미운 정이든 고운 정이든 가득 담겨있는 사업을 마무리하며, 이후에 진행되는 사업들이 지금의 상황보다 계속 나아지기를 바란다.

용역사업 담당자

에필로그

후두둑 후두둑 창문을 두드리는 빗소리에 아침 일찍 잠에서 깨어났습니다. 이 상고온으로 가끔은 절기를 잊고 엉뚱한 기상현상을 보이지만 그래도 어김없이 찾아온 틀림없는 여름의 빗소리였습니다. 그러고 보니 작년 이맘때였습니다. 이곳 완주에 처음 와서 머물렀던 호텔의 창문을 두드리던 빗소리... 처음 이곳에 왔었던게 무더웠던 여름이었습니다. 그리고 가을을 맞이하고 겨울과 봄 그리고 다시 여름이 되어 완주군 봉동 「정이 넘치는 따뜻한 거리」 간판개선사업이 마무리 되었습니다.

밤하늘에 가득했던 별들과 청명하고 맑은 황금빛 가을들판 그리고 청결하고 멋스러운 분위기에 신선한 '에스프레소'를 맘껏 마실 수 있어 내 집 같았던 호텔과 길 건너 주렁주렁 매달린 탐스러운 감. 바람에 실려 가을들판으로부터 전해오는 기분 좋은 연기냄새며 밤새 소복이 쌓인 눈을 바라보며 다음날 아침 서울로 돌아갈 걱정을 하면서도 어린아이처럼 뽀드득 뽀드득 눈을 밟으며 즐거웠던 아름다운 추억을 남겼습니다.

봉동 간판개선사업의 콘셉트처럼 정이 듬뿍 들어버린 이곳에 필자는 옥외광고센터 간판전문지원단의 마스터플래너[MP]로 위촉되어 관과 기업 그리고 사

340

업대상지 참여 주민의 사이에서 어느 한쪽에 치우침 없이 공정하고 지혜로운 디자인리더십을 발휘해야 했습니다. 필자가 축적해온 일천한 모든 경험과 이론 그리고 열정을 총동원해야 했던 그리 만만치 않았던 사업을 진행해오면서 열심히 노력하고 가능한 자료들을 모으고 정리해 추후 출판으로 이어가고자 꿈을 품었고 모두에게 이야기하며 그 꿈을 키웠으며 마침내 그 약속을 지켰습니다.

필자는 한국의 디자인발전에 기여하고자 한국공공디자인학회의 멤버로 활동하며 공공·환경디자인을 연구하고 대학에서 꿈을 가진 학생들에게 경험을 전하고 있습니다. 순수미술을 시작으로 산업체를 경영하면서 겪었던 경험들이 이후 산업디자인과 디자인경영의 학업과 융·복합되면서 다양하고 입체적인 시각으로 분야를 넘나들며 기획할 수 있는 미약한 재주로 축척되었는지도 모를 일입니다. 언제부터인가 간판전문교수라고 불리게 되었고 공공디자인전도사가 되어 지방 곳곳을 찾게 되면서 경험하고 배웠던 점들을 하나둘 정리하고 싶었습니다.

이번 사업을 오랜 기간 철저히 준비하고 보이지 않는 남모를 수고를 해왔지만

마지막까지 같이 하지 못하고 부서를 옮긴 완주군 이도일 주무관님의 열정과 정성에 진심어린 존경의 인사를 드립니다. 아울러 과업의 범위를 벗어나 완주군 옥외광고물가이드라인과 색채가이드라인까지 구축하자는 필자의 의견에 흔쾌히 허락하고, 지중화사업과 일방로 등 봉동개발사업과 겹쳐 디자인동의를 많게는 한 업소당 10차례까지 방문했던 용역사업담당자에게도 힘찬 박수와 함께 감사를 드립니다.

어쩌면 MP였던 필자를 비롯한 완주 간판개선사업의 관계자 모두가 디자이너의 꿈을 품은 어리고 경험 부족한 용역사업담당자의 등 뒤에 숨어서 이리저리 밀쳐대지는 않았는지 모를 일입니다.

사업 초기부터 실무 담당자로써 경험을 기록해보라고 말했고 오늘 그 원고를 받았습니다. 저녁 5시 독일로 떠나는 출국장에서 보내온 한통의 이메일 '봉동간판개선사업을 마무리하며'를 받아보며 왠지 보살펴 주지 못하고 야단치고 나무랐던 죄책감이 몰려듭니다. 출국 전까지 얼굴은 보지 못하고 전화인사도 제대로 나누지 못했는데 그 아이는 지금쯤 독일로 향하는 비행기 안에서 무엇을 생각하고 있을까? 왜 이리도 마음이 무거운지 모르겠습니다.

342

후배 디자이너들에게 꿈과 비전과 행복을 주는 것도 우리 기성세대 디자이너들의 책임이며 몫이지 않나 생각해봅니다. 돌아올 때에는 훌쩍 더 자란 모습일 것입니다.

그리고 시공시점이 미루어져 영하의 날씨에 간판의 설치와 시공에도 내 지역이라 LED한 줄이라도 더 넣어주고 싶다며 열정적 노고를 보여주셨던 지역 시공업체의 대표님께도 감사드립니다.

모두가 힘들었던 과업이었으나 그 어느 곳보다 지역 주민 분들이 만족해하고 여러 타 지역에서 벤치마킹 대상지가 되고 있다는 소식에 기쁨을 감출 수 없습니다.

부족하고 미흡한 점들이 많지만 이 책을 통하여 옥외공고물 관련 담당공무원과 지역의 시민위원회·주민협의회 그리고 옥외광고 현업종사자 나아가 이 분야를 공부하는 학생과 일반 시민 주민들도 이 책을 통하여 간판개선사업을 이해하는데 도움이 되길 바랍니다.

<div style="text-align:right">2014년 여름 정희정</div>

관련기사 및 보도자료

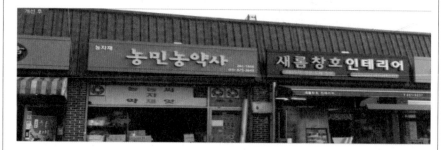

주민들에게 쾌적한 도심환경 제공과 함께 지역경제 활성화를 위해 추진한 완주군 봉동읍 간판정비사업이 마무리됐다.

주민들에게 쾌적한 도심환경 제공과 함께 지역경제 활성화를 위해 추진한 완주군 봉동읍 간판정비 사업이 마무리됐다.

15일 군에 따르면 침체된 구도심 활성화와 주민들에게 쾌적한 도심환경을 제고하기 위해 '봉동 정이 넘치는 따뜻한 거리'라는 테마로 실시한 봉동읍 간판정비 사업이 마무리됐다.

새로운 시작 달라지는 전북
전북도민일보
www.domin.co.kr

완주	완주, 봉동읍 간판개선사업

김경섭 기자

+ - 🖨 ✉ 🗐 승인 2014.01.09 🅱 f 🗨 🔗 N 🗺

🐦 트윗 0 f 좋아요 0

봉동읍 간판개선사업

최근 완주군 봉동읍이 간판개선 사업을 통해 '정(情) 넘치는 따뜻한 거리'로 탈바꿈하고 있다.

9일 완주군에 따르면 봉동읍 간판개선사업은 지난해 안전행정부가 선정한 시범사업 대상지로 확정된 후 올해부터 이 사업이 본격 추진된다.

이는 간판정비 사업 대상지로 선정된 후 점포주 자부담 부담을 문제 등으로 다소 지연됐으나 최근 점포주 의견 및 지역실정을 적극 반영한 결과 사업이 본궤도에 진입한데 따른 것이다.

봉동읍 '정(情) 넘치는 따뜻한 거리' 간판개선사업은 지금까지 시행된 획일적이고 특색없는 간판정비사업의 문제점을 개선하기 위해 사업시작 단계부터 사업제안 공모를 통해 디자인 전문 회사를 참여케 하고 간판전문 자문교수(한양대 정희정교수)를 활용해 우리나라 최신의 간판 트랜드를 반영하고 있다.

실제 지난해 12월 간판정비사업 점검을 위해 방문한 안전행정부 산하기관인 옥외광고센터의 전문가는 간판 디자인을 보고 우리나라의 최고 수준이라고 평가한 것으로 알려졌다.

완주군 지역개발과 관계자는 "간판개선사업과 동시에 시행하고 있는 봉동읍 소재지 가로망정비사업 추진으로 지역경관을 개선하는 데 최고의 시너지 효과를 거둘 것"이라며 "봉동읍의 얼굴이 바뀌면서 타 지역과의 차별화된 성공모델이 될 수 있을 것으로 기대한다"고 말했다.

🌐 아시아뉴스통신
Asia news agency

완주군, 봉동 간판개선사업 추진 결실 맺어가

기사입력 2014년01월09일 15시00분

(아시아뉴스통신=이승희)

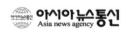

봉동읍 간판개선사업

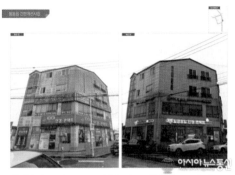

완주군 봉동읍이 '정(情) 넘치는 따뜻한 거리' 간판개선사업으로 모습을 일신하고 있다. 사진 왼쪽 개선후 모습.(사진제공=완주군청)

전북 완주군 봉동읍을 가보면 매일매일 얼굴이 바뀌는 모습을 볼 수 있다.

낡고 오래된 소재지 간판정비를 통해 낙후된 소재지의 경제를 활성화 하고자 지난해부터 시작된 '정(情) 넘치는 따뜻한 거리' 간판개선사업의 결실이 하나씩 맺고 있기 때문이다.

9일 완주군에 따르면 봉동 간판개선사업은 안전행정부의 2013년 시범사업 대상지로 확정된 이후 사업시행 과정에서 점포주 자부담 부담을 문제 등으로 다소 지연됐으나, 점포주 의견 및 지역실정을 적극 반영한 결과 사업이 본궤도에 진입하고 있다.

특히 봉동 '정(情) 넘치는 따뜻한 거리' 간판개선사업은 지금까지 시행된 획일적이고 특색 없는 간판정비사업의 문제점을 개선하고자 사업시작 단계부터 사업제안 공모를 통해 디자인 전문 회사를 참여케 하고 간판전문 자문교수(한양대 정희정교수)를 활용해 우리나라 최신의 간판 트랜드를 반영하고 있다.

실제 지난 12월 간판정비사업 점검을 위해 방문한 안전행정부 산하기관인 옥외광고센터의 전문가가 간판 디자인을 보고 우리나라의 최고 수준임을 확인하고 놀라워했다고 전해지고 있다.

완주군 지역개발과 관계자는 "간판개선사업과 동시에 시행하고 있는 봉동 소재지 가로망정비사업 추진으로 지역경관을 개선하는데 최고의 시너지 효과를 거둘 것"이라며 "봉동읍의 얼굴이 바뀌면서 타 지역과의 차별화된 성공모델이 될 수 있을 것으로 기대한다"고 말했다.

완주군 봉동읍 간판개선 사업이 안전행정부 시범사업 대상지로 확정된 후 올해부터 본격 추진되고 있다. 사진은 간판개선사업 실시전(쪽)과 실시 후 모습.
완주군 제

완주 봉동읍 '산뜻한 거리'로 탈바꿈

郡, 간판개선사업 적극 추진

최근 완주군 봉동읍이 간판개선 사업을 통해 '정(情) 넘치는 따뜻한 거리'로 탈바꿈하고 있다.

9일 완주군에 따르면 봉동읍 간판개선사업은 지난해 안전행정부가 선정한 시범사업 대상지로 확정된 후 올해부터 이 사업이 본격 추진된다.

이는 간판정비 사업 대상지로 선정된 후 점포주 자부담 부담률 문제 등으로 다소 지연됐으나 최근 점포주 의견 및 지역실정을 적극 반영한 결과 사업이 본궤도에 진입한데 따른 것이다.

봉동읍 '정(情) 넘치는 따뜻한 거리' 간판개선사업은 지금까지 시행된 획일적이고 특색없는 간판정비사업의 문제점을 개선하기 위해 사업시작 단계부터 사업제안 공모를 통해 디자인 전문 회사를 참여케 하고 간판전문 자문교수(한양대 정희정교수)를 활용해

우리나라 최신의 간판 트랜드를 반영하고 있다.

실제 지난해 12월 간판정비사업 점검을 위해 방문한 안전행정부 산하기관인 옥외광고센터의 전문가는 간판디자인을 보고 우리나라의 최고 수준이라고 평가한 것으로 알려졌다.

군 관계자는 "간판개선사업과 가로망정비사업 추진으로 지역경관을 개선하는 데 최고의 시너지 효과를 거둘 것"이라며 "봉동읍의 얼굴이 바뀌어서 타 지역과의 차별화된 성공모델이 될 수 있을 것으로 기대한다"고 말했다.

완주=김경섭 기자

완주 봉동읍 거리 깔끔하게 바뀐다

전라일보
2014.1.10.

간판개선사업 본궤도
가로망정비도 병행

완주군 봉동읍의 모습이 새롭게 변화됐다.

지난해부터 시작된 '정(情) 넘치는 따뜻한 거리' 간판개선사업이 하나둘씩 결실을 맺고 있기 때문이다.

9일 군에 따르면 봉동 간판개선사업은 안전행정부의 2013년 시범사업 대상지로 확정된 이후, 사업시행 과정에서 점포주 자부담 부담율 문제 등으로 다소 지연됐었다.

하지만 점포주 의견 및 지역실정을 적극 반영한 결과, 최근 사업이 본궤도에 올랐다.

특히 획일적이고 특색없는 간판정비사업의 문제점을 개선하고자 디자인 전문 회사를 참여케 했다.

간판전문 자문교수(한양대 정희정교수)를 활용해 우리나라 최신의 간판 트렌드를 반영키도 했다.

군 김춘식 지역개발과장은 "간판개선사업과 동시에 시행하고 있는 봉동 소재지 가로망정비사업 추진으로 지역경관을 개선하는데 최고의 시너지 효과를 거둘 것으로 기대된다"고 말했다.

/완주=임연선기자 · lys8@
/편집=김원형기자 · kims7942@

전북매일신문 2014.1.10.

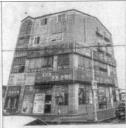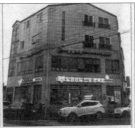

완주군이 '정(情) 넘치는 따뜻한 거리' 간판개선사업이 시행되고 있는 가운데 사업을 마친 봉동읍에 위치한 건물의 전(왼쪽)과 후 모습.

봉동읍 쾌적한 거리환경 눈길 사로잡아

완주군, 노후 간판개선사업…낙후 이미지 탈피

최근 완주군 봉동읍을 가보면 매일매일 얼굴이 바뀌는 모습을 볼 수 있다.

낡고 오래된 소재지 간판정비를 통해 낙후된 소재지의 경제를 활성화 하고자 지난해부터 시작된 '정(情) 넘치는 따뜻한 거리' 간판개선사업의 결실이 하나둘씩 맺고 있기 때문이다.

9일 완주군에 따르면 봉동 간판개선사업은 안전행정부의 2013년 시범사업 대상지로 확정된 이후 사업시행 과정에서 자부담률 문제 등으로 다소 지연됐으나, 점포주 의견 및 지역실정을 적극 반영한 결과 사업이 본궤도에 진입하고 있다.

특히 봉동 '정(情) 넘치는 따뜻한 거리'는 지금까지 시행된 획일적이고 특색없는 간판정비사업의 문제점을 개선하고자 사업시작 단계부터 사업제안 공모를 통해 디자인 전문 회사 참여 및 간판전문 자문교수(한양대 정희정교수)를 활용해 우리나라 최신의 간판 트렌드를 반영하고 있다.

실제 군은 지난12월 간판정비사업 점검을 위해 방문한 안전행정부 산하기관인 옥외광고센터의 전문가가 간판 디자인을 보고 우리나라의 최고 수준임을 확인하고 놀라워 했다고 전했다.

/완주=박상규기자(parksangkyu7@)

봉동 정(情)이 넘치는 따뜻한 거리를 통해본
간판 개선사업 가이드 북

지은이 정희정
디자인 이민성 양은정
참 관 이지미 윤덕수 이지은
펴낸이 강찬석
펴낸곳 도서출판 미세움
주 소 (150-838) 서울시 영등포구 신길동 194-70
전 화 02-844-0855
팩 스 02-703-7508

정 가 19,000원
ISBN 978-89-85493-85-7 03600